U0069101

GREEN JAIL

埋藏於沖繩西表島礦坑的台灣記憶

黃胤毓

——
著

Huang Yin-Yu

一頁明治到戰前的日本帝國礦業開發史
一段沉埋於荒島密林中，近乎無聲的台灣礦工故事

目次

序

波光粼粼的日子

希望能在未來這樣回憶自己與《綠色牢籠》的這段時光：在我年輕時碰見了如此年老的生命，告訴我過往世界的種種、告訴我未來要努力過活。為什麼我像是抓緊浮木般，在這些人年近生命最終之時，緊緊地跟隨他們，希望他們再告訴我更多一點。幾年來我偶爾在紀錄片倫理上被這樣質問：我是不是要利用這樣一位毫無防備的老人，透過她達成我對於歷史的觀望，像是論文的取材對象一般——我是否在利用一種情感上的質問，以便取得我的資料與論述？我在對這種問題感到冒犯的同時，也質問我自己：我在等什麼？我還沒準備好的究竟是什麼？

時間，所有的問題最終都回到「時間」這個母題。在製作《綠色牢籠》的這七年光陰，我們在西表島及這些相關之處的踏行足跡、與阿嬤度過的許多午前午後，然後濃縮到我回憶中的那些被遺忘的時間細節，都在剪接整理素材重新瀏覽之時，發現自己已不再是當初坐在餐桌後方、在攝影機旁迎接阿嬤眼神的那位年輕人了。我已成長，像是一位客觀者：坐在剪接電腦前評斷是非價值、定奪影像的可用與否。我離開這部片了，《綠色牢籠》終究完成，

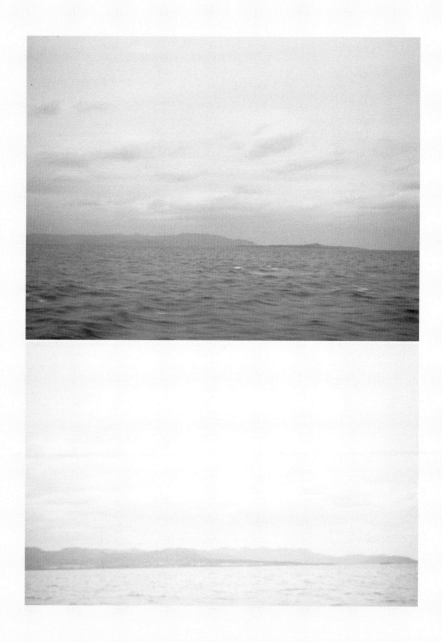

而這本書，大概是我想要留下我與這一切的回憶的一封長長的訣別書吧。

那我就把這本書當作給阿嬤的一封長信來寫吧，希望來不及看到這部片的阿嬤可以就這樣原諒我的自私，回到我們相處的時光中，那樣純粹單純的關係。紀錄片啊本來可就如此複雜，我多麼珍惜我還是學生時，與我的主角之間那樣簡單乾淨的探訪關係──尚無電影公司、發行、版權與影展的產業考量；而如今我們製作的這部片，終將被審視及觀看。

紀錄片中看不見的，其實是我和攝影師夥伴中谷駿吾兩人自學生時代開始，到畢業創業後工作的一段在沖繩八重山群島的時光。我們在這段期間於當

地建立的田野關係，有著我們還是學生時的影子與純粹的相處關係，如今仍持續著，像是我在日本的第二個家鄉，教會我待人處事，教會我們「時間」多麼的珍貴。

「狂山之海」是我為這幾部以「八重山群島台灣移民」為主題的紀錄片系列作品所下的標題。從二○一三年開始，花了一年多走訪日本各地採訪這段歷史相關的移民及其後裔；二○一五至二○一六年之間，製作完成了以玉木家族的返鄉之旅爬梳八○年移民史的第一部曲《海的彼端》。而《綠色牢籠》則是二○一四年開始製作，直到二○一八年橋間阿嬤過世，又花了數年時間進行歷史考察、一年籌備及拍攝劇情重現部分、一年剪接及後製，於二○二一年年初終於完成。第三部曲則以參與「琉球華僑總會八重山分會青年部」的第三、四代年輕人為主軸進行長年跟拍，預計二○二三年才會收尾。

在這些拍攝與調查的日子裡，我們乘坐渡船從石垣島到西表島的四十分鐘船程中，總是搖搖晃晃、昏昏欲睡。等到了西表，又是另一個世界了。西表島的風景與環境、張牙舞爪的熱帶植物、總是無人的環島道路，歷歷在目。我們為了節省經費，每次總是刻意繞遠路，先坐到有便宜租車行的南端的大原港，再一路從環島道路的起點開車一個半小時抵達道路的終點──「白浜」（Shirahama）橋間阿嬤居住的村落。

這些陽光烈焰、波光瀲瀲的日子，有時候太熱，在車上望向前方，只看得見道路上幾乎要冒火的無色氣焰，如此炎熱、如此無止境的夏日。當然也有過冬天，有過寒冷與雨水，但

我記憶中的西表，就是這樣的烈焰。車上廣播因訊號時有時斷，在斷續的聲音中，有沖繩本島的電台，也有大陸（福建省的統戰電台）與台灣宜蘭還是花蓮的地方電台，一時之間總是難以辨識。

我會想到在這些等待與阿嬤見面之前的長長路途，如此平安寧靜，無事討論，天氣甚好，甚至偶爾在道路上看見保育類的鷹類停駐。這座島背後的龐大的「綠色牢籠」，從明治到戰前的帝國開發史、犧牲無數亡魂的礦業開發史、利用孤島環境所建立的黑社會般的社會架構，在時代變遷下成為乏人悼念的一段過往雲煙，化為一座叢林中巨大的廢墟殘垣。而我們，正開著車前往島的另一端──戰前因採礦業所建立起的村落「白浜」，探訪我們唯一的主角橋間良子（江氏緞）阿嬤。在阿嬤八十八歲到九十二歲過世的這幾年，在她孤獨而漫長的獨居老年生活中，我們一起度過了一些微不足道的時光。

而我希望這些時光，能成為見證一個時代的證據，一段給當代社會彌足珍貴的訊息。

第一章

白浜
しらはま

第一次到白浜，只覺得眼前的島近在咫尺，從白浜可以清楚看見對岸的無人島——內離島，和內灣緊鄰的這座島嶼，乍看有種海上山脈綿延的錯覺。戰前的礦坑大多在這座島上，這裡曾居住了兩千以上的人口，是名副其實的礦坑島。據說以前燈火通明，像是一座海上的工業都市。而白浜作為西表島西岸的大型港口，正是各家炭礦會社將大量煤礦輸出至各地的運煤港。如今只看得見大自然風光的這個村落，是通往唯有坐船才能抵達的「日本最後祕境」船浮村落的「玄關」，慕名而來的潛水客和泛舟觀光客會在這裡進行簡單的訓練，然後前往更深的祕境裡探遊。

戰爭時礦坑解散，空襲的大火燒光了白浜村莊。這裡原本就沒有當地居民，因礦業發展之需而自日本各地聚集而來的住民們，各自疏散或逃難回到了家鄉。戰後，僅有極少數的人回到這裡，而他們過去的歷史，已成為塵封的祕密。

另一座隔壁的無人島，叫做外離島，曾有零星的礦業開發，但長期主要是無人為活動的島嶼。戰後有一位總是全裸

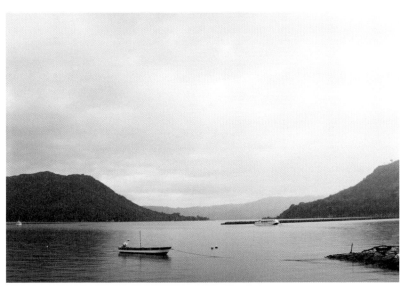

從白浜望出去，右邊為內離島，左邊為仲良川河口的山脈。

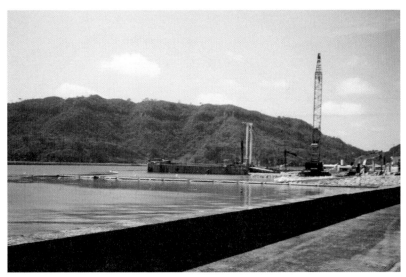

擴建中的白浜港（二〇一五年左右）。

過著野人生活的歐吉桑住在這裡，讓這座小島出了名，據說還有英國的電視台專程來採訪他。近年歐吉桑老了，搬離了他的這座無人王國，現在的外離島，應該只有野生動物和叢林吧。

白浜和這兩座無人島緊緊相依，空拍圖看起來就像是三座被海河所區隔的山脈。這些距離，就像是我們在白浜的橋間阿嬤家，談論著阿嬤心中惦記著的種種過往，那樣似近似遠、歷史與記憶的模糊相接。而我們心中對那座「礦坑之島」的想像，需要一艘船及一位嚮導引領我們渡過海水才能抵達。在拍攝之初，我只願待在安穩的阿嬤家，尚未做足遠行的準備。

而窗外轟隆隆的擴建港口工程所發出的噪音，像是永遠在提醒我，這始終是一個港口村落，我們終究得出發。

第一節——

橋間阿嬤的家

阿嬤家昏暗無光，牆上掛著養父母和早逝一人先生的遺照，年邁一人獨居的她，守護著這座由養父親手建造起來的厝地。所有破舊損壞不堪的、年久失用的，房屋、木地板、老桌與櫥櫃、牆上掛著的家族照片，都是阿嬤許多回憶與故事的鎖匙，而這房子也像在訴說著阿嬤身為「媳婦仔」（童養媳）的悠長人生。

攏講來這是「死人窟」，啥人敢來？講叫做琉球，攏咧毒害人。

一開始阮朋友對阮講：「恁老爸要帶人去那裡死！」我講：「你是咧講什麼！還沒去你就在和人講這款話！」我和那個朋友就這樣吵起來。

伊講，去西表島就是去死人窟！大家來這就會死！到底啥人敢來這？

——橋間良子訪談，二〇一五

二〇一四年一月，我第一次找到這裡，拜訪了當時八十八歲的橋間阿嬤。阿嬤並不是第

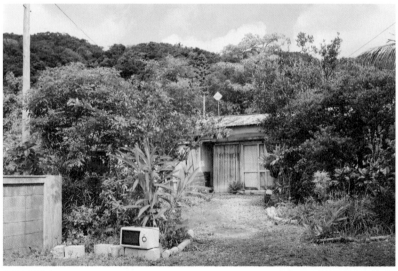

橋間阿嬤的家。

一次接受訪談，從前也有電視台和記者曾經找到其養父楊添福——最後一個住在西表島、曾為礦坑「斤先人」（承包商工頭）的台灣人。無論是對於島上居民，又或者是對外來的研究者與採訪者而言，謎樣色彩都籠罩著這個家族。

但對我來說，更吸引我的是這座籠罩著異樣氛圍的台灣樣貌，在這座年老的房子中呈現了它與回憶如同雜草共生的樣貌。橋間家族在白浜村莊，自戰前的礦坑時代，到戰後一度返台，又於二二八那年再度偷渡回西表島，活過美軍統治沖繩時代的「八重山開發」與沖繩回歸日本後的種種變化。記憶如此沉重，而這座房子承載了台灣人願於這座島上落地生根的想望，那種努力想創造一個屬於自己空間的堅忍不拔的韌性。

而後，我在這座老房裡，唯一的餐桌上，以固定的角度和位置，進行了無數次訪談，直到阿嬤過世前的幾個月。這也幾乎是《綠色牢籠》最大部分的拍攝，同一號位置、同一號角度。很多時候在談論「從前的事」：阿嬤去了「內地」（沖繩人對於日本本島的稱呼）就再也沒回來的三兒子，終戰回台灣時接受軍醫注射疫苗卻意外染上小兒麻痺的大兒子[註]，又或是影

註

橋間阿嬤對子女的稱呼較為特殊：因大兒子出生前已有一名養子（同為台灣人家庭的小孩），故實際親生的二男按順序稱為三兒子，其後以此類推。

片中沒有出現的其他兒女的種種瑣事。阿嬤稱呼其父母，是用台語的「養爸」、「養母」，日文則以「爺さん」、「婆さん」來稱呼，從來沒以「父母親」稱過。當我問道「お父さん」時，阿嬤會想到那個她只待過三天的親生家庭，那些她小時候尚有印象、長大後再也沒見過的家族成員。

更多時候，或許也因為我總是在問從前的事情，阿嬤口中的養父養母形象細節如此完整，我似乎可以透過眼前高齡約九十歲的阿嬤，看見當年那個被帶來這座陌生島嶼的小女孩，膽怯而依靠著父母的樣子。語氣潑辣的阿嬤，講起台語時常像是在罵人，但同時又像是在保護自己的家庭一樣，透露著脆弱的被害者語氣。

　　我攏沒去過學校，連一天攏沒入去過教室。

　　講恁「你炭坑人」，攏「礦坑番仔」。看到就要給你打，扔石頭。

　　綁柴綁整捆，整捆對你扔來。在那麼遠是扔得到？

　　用這樣咧給咱欺負，現在若遇著，阮也沒講話。

　　　　　　　　　　　　　　　　——橋間良子訪談，二〇一五

　　怎麼可能沒有怨懟，那麼多的過往雲煙，老人家對數十年前的事歷歷在目、耿耿於懷；而近期的事，則多半記不太得。剛開始去阿嬤家時，我發現阿嬤似乎不記得當下是幾年幾

月，月曆則停留在數個月前。

時光停滯。我想這就是我一開始對於這棟老房的第一印象。時間如同阿嬤的回憶，被冰封在這座島的邊陲，在山路因年久失修而被無限期貼上「被封鎖」的道路盡頭旁，這座老房是如此不起眼的存在。從地形到位置、房屋的外型到足不出戶的阿嬤，都如同這段歷史最後的見證者般，選擇了一種低調而沉默的姿態活著。

那阿嬤的兒女呢？阿嬤會回答：她現在有「大概」五個小孩。實際上除去同為台灣人的養子（已於一九七〇年代過世），加上已決裂的大兒子與失蹤的三兒子，僅剩的三位小孩也是甚少回鄉。阿嬤連孫子的名字、有幾個孫子這種事都忘了。

阿嬤的回憶濃重、是非怨懟太多，而我需要透過更多次更多次的訪談，才能慢慢拼湊出回憶的全貌。翻閱二〇一四年及二〇一五年的訪談影像，我恍然大悟，原來那兩年的訪談，全是我對於橋間阿嬤的人生的仔細拼湊與研讀，像是一個剛識字的小學生緊緊追趕著嚴厲的導師，那樣伸手不見五指地拼命抓爬。多年未被翻開的故事傾巢而出，它必定是過於濃重以至於無法稀釋。

二〇一六年之後的訪談，進入了另一個心理攻防戰的階段。我在漫長的訪談過程中，尋找蛛絲馬跡，尋找那些留存在潛意識中真正的聲音。歷史能有全貌嗎？僅僅是一段個人史、一個老人的回憶，都有著未曾被光照亮過的黑暗角落，而拼湊不出整體樣貌。我沒有希望調

整攝影機位置，我沒有站在影像思考與影片製作的角度想太多，我只希望把握每次的訪談時間，坐在這個位置上，多問一些、多聽一些。二〇一六年開始，我終於進入了回憶的暗處——那些對礦工、礦坑時代的傳聞與眼見，對於四散的子女的真正想法——那些講起來「不好聽」的事，像是一道開啟回憶隧道的窄門，一瞥門後那個數十年來讓阿嬤失眠，翻來覆去的「不能理解」的事情。

躺在床上，想從前從台灣來的時候，是怎樣怎樣，攏嘛歸暝睏袂去。

<div align="right">——橋間良子訪談，二〇一四</div>

我花了很多時間，思考阿嬤和養父楊添福之間的關係。在阿嬤的立場，守護著今天的她及這個家族的，是她出生就被過戶、十歲被帶來島上一路養大的親情之恩。阿嬤不識字，來到西表島後未再就學，自小被養在家裡甚少外出的她，其實被慣養得很好。然而，不懂「大歷史」的阿嬤，在時代的轉折中，有著自己難以理解的糾結。我認為這糾結的部分就是這部片必須要企及的——這「不能理解」，正是一個人面對一個事件結果的「不可解」，只能囫圇吞棗地吞下結果，卻不能理解其成因與過程。為什麼？十萬個為什麼，讓阿嬤數十年來夜夜半輾轉難眠，冒出來的一句話，還是「為什麼」。歷史、時代的巨輪，讓橋間家在這座邊陲

之島，守住了他們的時光，卻產生了幾個時代之間，屬於個人家族史的數篇皺摺痕跡。

我在追尋這些「皺摺」的意義，它所指涉的背後光景。我相信阿嬤目擊過一些她不了解的事情，或者在她忙碌於生活的那些漫長時光中，家族中一些近乎化學質變的轉折，成為一個不可說、不可理解的封箱記憶。

第一段「皺摺」，是有一天載著阿嬤前往拜訪他人途中，在車上不知道聊到什麼事，阿嬤突然冒出一句：「我辛辛苦苦到處工作讓這些兒女去上學，長大後讓他們變成親不孝（不孝子），是我最不值得的事。」如此刺耳的話，隨著車內機械運轉的安定噪音，成為一個猶如飄渺在空氣中的無意識怨言。

什麼是值得的事？愛的投入與產出，換來的價值，阿嬤的心中自有判斷。一個移民家庭，無論經歷了什麼時代，屬於阿嬤這一輩與父母輩的故事，在這座空房中總是缺席的子女兒孫輩，像是在訴說一段我從來無法目擊與觀察的「空白」。阿嬤總是幫兒女講話，是福是禍，家務事他人總難看清。然而這一句話，是一根阿嬤心中的刺，對我展現了這段家族史中，屬於子女輩的轉折與集體離去，必定有著非同小可的心理情結或因素——而阿嬤對於這段「不可解」之事，僅有認清現實的怨嘆，卻仍舊無可釋懷。

第二段「皺摺」，是有次訪談中，阿嬤脫口而出的「有人說我像我養父，我又不是他生的！怎麼可能會像他！」這句話。從未說過養父壞話的阿嬤，否定（或抗拒）了自己與楊添福的！

相像的可能。這句話讓阿嬤回到了「一個人」——一個獨立的個體，被嫁進楊家養大的她，始終是「一個人」的立場，也點醒了我，當觸及一段家族史與大歷史交織中複雜的交互影響時，阿嬤拒絕被定義為「楊添福的女兒」或者「台灣斤先人（工頭）的女兒」這樣的論述；而內心面，阿嬤儘管在歷史之中「在場」，卻也拒絕了被同化的標籤。這是一個細小的「拒絕」，如同在這個老房中除了阿嬤並無他人存在，這樣的主體姿態。

什麼是「家」？我想阿嬤有著數不清的獨處時光，儀式性地給祖先與養父母的牌位上香，建構出屬於阿嬤獨居時代的私人回憶所在。這是一個經歷過多個（家庭）時代的楊（橋間）家的老房子——而我每每探訪的，想必是這段歷史接近終點的最後時光吧。

第二節———路易斯的房間

橋間阿嬤家這棟建築物，右半部是一個完整的建物，作為阿嬤家的客廳、廚房與臥室。

至於左半部，則是獨立分隔出來的兩個小和室及獨立衛浴，現已無人住。

其中一間是以前「養母的房間」（養母活到快一百歲，於一九九八年左右過世），另一個就是阿嬤後來租給他人的這個房間。

據說由於橋間阿嬤脾氣古怪難以相處，之前曾經租給幾位短期居住的非本地人男性（住在西表島幾年體驗鄉下生活的這種浪人），最終總是害得大家倉皇結束與阿嬤共享同一屋簷下的尷尬生活。作為一個包租婆，阿嬤肯定是一個挑剔又異常嚴格的房東。

但老人家圖的不是高房租（儘管阿嬤只依靠微薄的年金過活），而是一個能在生活中幫上許多忙的年輕勞動力吧。這樣的交換條件，在西表島這樣偏遠的離島，也僅僅只是一個高齡九十歲的阿嬤，微薄的想望罷了。

二〇一五年四月左右，路易斯搬進了這個房間，在橋間家這棟老房的左半邊住了下來。

不知道阿嬤究竟有沒有成功記得路易斯的名字，因為阿嬤總是叫他「アメリカさん」（美國先

生）。路易斯和爸爸已經在西表島住了五年左右。

加州出生、夏威夷長大的路易斯，十四歲就和多次結婚、隨愛遠漂的父親搬到神戶與繼母同住，接著再度因其父親豐富的再婚史，輾轉來到西表島。後來，路易斯因為喜歡白浜村落，自己從家裡搬了出來。

那是我們第一次和路易斯見面，和我同年的他，當時二十七歲。對於已經拍攝這部紀錄片一年多的我而言，獨居一人的阿嬤生活終於出現了變化，這棟老房的生命力再度復甦，確實有些許的興奮之情。但更多時候，我覺得他只是一個無關緊要的鄰人，我們總是在拍攝完阿嬤之後，找

房間內打電玩的路易斯。

他閒聊幾句而已，沒想過要特別拍攝他，又或者思考他在這部片中的存在。

事情在二〇一五年年中發生變化。那年夏天，這棟老房有著異常溫暖的氣質，庭院花開，竹筍熟成，阿嬤和路易斯的生活產生劇烈的交集。我們觀察到這個迅速的變化，開始了我們「記錄」的本性。而我相信在二〇一五年夏天所拍攝的這些路易斯和阿嬤共同生活的片段，確實是《綠色牢籠》這部悲傷氣氛濃重的影片中，最令我們難以忘懷的、生活中的那些平凡而舒服的寧靜片刻。

我原本只打算住一陣子。

這裡雖然很小但我很喜歡，這種心平氣和的感覺很好。

也因為我在這裡，可以幫阿嬤很多事，買東西也可以開車載她去。

我也付房租啊，不然老人年金那麼少，阿嬤很辛苦。

　　　　　　　　　　　　──路易斯訪談，二〇一五

路易斯也有他的悲劇，也有他不得不跨越的障礙。過早年輕且失敗的婚姻關係，被女方家趕出去卻不願意離開這座島的他，像一個遊蕩者，在這座島中，借居在這個最年老的「外來者」的家裡。不願過早下結論的我們，靜靜觀察著這棟房屋的變化。

那個夏天，我們第一次踏進了路易斯的房間，和他一起喝酒聊天。那是很快樂的時光，

我很喜歡紀錄片拍攝過程中這種很純粹偶然的與人相處的片刻——我當時可是沒有想過要認真拍攝！儘管最後片中我們仍使用了這天的素材。

路易斯是一個有趣的人物，他很認真生活、認真悲傷，然後把自己醉得一塌糊塗，每天吃垃圾級食物，惡質變胖也無可奈何。我想用「善良」來形容路易斯，他很努力地理解世界，為什麼這些過重的現實加諸於他的青年時代，他必須努力讓自己清醒、尋找活著的意義。在這個只有六疊大的榻榻米房間裡，他掛上屬於他的裝飾與他的回憶物件——他敬仰的從軍的親生母親、四處遠征的父親，以及他所嚮往的日本深山、神道信仰。

我可是很快就被路易斯打動了。我知道，無論這部片最終是否成為一部適合他存在的影片，就個人特質而言，他是總能牽引著我的那種紀錄片人物。我們從他的日常、過往一路聊到他這幾年在西表島的生活。路易斯習慣獨處，他像是一個闖入者，漫無目的地閒晃，在他日常性的冒險之中，無意闖入了許多過往礦坑時代的「廢墟」與幽靈傳說，並撿來了許多「證物」。

阿嬤說，就算是現在，在以前她住的地方附近有村落。也能在那附近的河裡找到一些五十年前的瓶子。

「為什麼這些東西還在這裡？」當我發現這些東西的時候真的嚇了一跳，數量異常

驚人。我從淤泥中撿了一些回來，有些是五〇年代或是四〇年代的瓶子……現在雖然

有點髒，但洗乾淨之後會變得很漂亮。偶爾還會撿到這些東西，不覺得很厲害嗎！

——路易斯訪談，二〇一五

路易斯和阿嬤日漸連結起來，成為一種很依賴的日常關係。只是時好時壞，也許是交

換條件的不充分執行（路易斯沒有幫阿嬤割草之類的），又或者是阿嬤要求他太多（怎麼可以帶女人

回來）——總之，那個奇蹟般的夏日時光並沒有維持太久，路易斯成為一個更沉默、更憂鬱

的人。我想我在當時因為太專注於與阿嬤的訪談內容進展，而無暇關注路易斯的心境變化。

然後他在二〇一六年的某個時刻——一個我們無法預知的時刻，就匆匆搬離了這房間、這座

島，徹徹底底地離開了。像是所有暫居此處的流浪者，他們會在某個時刻切割清理，算帳後

草草離去，留下孤零零的房東，以及來不及被「處理」的殘留物。

在驚訝路易斯消失的時刻，阿嬤在房客已離去的房間內，撿到了一隻廉價的綠色塑膠

錶。那是路易斯的錶。阿嬤像是緬懷，又像是回到她在人生中送別種種他人的慣常哀戚，接

下來的數個月，阿嬤把這隻錶一直擺放在餐桌旁的櫥櫃上。一段時光，就這樣化為一個紀念

品。（又是「時間」母題：這隻手錶至今還在空蕩蕩的房子中暗自轉動嗎？）

在那之後，春風沒有吹進這棟老房，庭園失修，阿嬤逐漸足不出戶、日漸衰老，時間再

度停滯。

不甘心如我們，三度拜訪、兩次上山，想要看見那個熟悉的路易斯，想要偷回一些溫暖。那是二○一七年的春天，我們抵達關西機場後，風塵僕僕地坐上登山纜車，從極樂橋一路登上高野山。這是我第二次來高野山，從來沒想過我會有除了朝聖日本佛教聖地以外的目的，來到這個雪天漫布的神聖山城。我們在海拔八百六十七公尺的車站剪票口，看見穿著棕紅色的和尚服裝、發了福、剃光了頭髮的路易斯。是啊，崇尚山林與神道的路易斯，最終會選擇在某個時刻斷線，切斷所有世界的連結，出了家。一切都是這麼合情合理。

我很珍惜我們在高野山與路易斯相處的僅存時光。那是我如今想起來都感激萬分的時刻：路易斯以他的勇敢抉擇及成長，激勵了在這部片中悶著頭緩慢而行、舉棋不定的我。

我因在那樣寒冷的雪夜中，目睹了他閃閃發光的眼神而感到熱血沸騰。一個「新時代」的路易斯選擇和過往說再見，而我們屬於即將被他封印於某個時代裡的記憶──在即將被丟棄之前，緊抓著彼此剩餘的連結，以餘溫取暖。我們最後一次的拜訪是在二○一八年的春天，在夜晚的高野山佛寺與寒冷空氣中，散步著的我們一同看見了繁花盛開的美景。對了，那應該是一個晚來的春天吧。

有一天我突然發現我根本不需要在這裡，而且西表也不是日本對吧！雖然是日本，

但又不是日本。我喜歡的是另一個日本，有神社、山和寺廟的那個。所以想回到日本去了。儘管沖繩也沒有什麼不好，那裡的風景跟海我還是很喜歡的。在那生活了六年，但現在回想起來卻好像什麼都沒有得到，有點遺憾。

——路易斯訪談，二〇一六

在《綠色牢籠》提案過程中，大家總是會花些時間討論路易斯的存在——他有必要出現在影片中嗎？他是誰？他在影片中的人物發展是否不夠充足？是否考慮增加他的戲份，又或者完全刪除他？圍繞著這個「美國人」的話題總是困擾著我們。只因為我們是多麼喜歡他啊。也許對我們這幾年的生活、對於我們思考這座島與橋間阿嬤的人生，路易斯都像是一個與之共生的陪伴者，是絕對屬於《綠色牢籠》裡的重要人物。

但更重要的是，我想作為阿嬤的對照，年輕的他在最後一次訪談時對我們所說的話，幾乎是阿嬤的人生中無能做選擇的反面，如此奢侈而堅定。在影片完成初剪時，我因為路易斯這段訪談中低沉的語氣潸然淚下。我想他為這部片提供了一個情緒上的句點——而這個句點極為冷酷無情，因為就連「我們」，都被之切割除外，與「那段時光」一同列在句點之前。

二〇一六年我接受了路易斯搬離的事實，二〇一八年我接受了橋間阿嬤過世的事實。此後當我們身在西表島時，我們只覺得我們認識的人都不在了。這棟過於衰老的房子成為一個新的廢墟，庭園荒草蔓生幾乎成草原。空空如也，一切再也感受不到動力。《綠色牢籠》唯

有的兩位主角如今都已不在這座島上了。然而在我之中，卻有一股更巨大的勇氣出現，鼓勵著我、督促著我的進度，告訴我：「你該完成這部片了。」

第三節——學校後面的空屋

在白浜小學校的正後方，矗立著一棟荒廢許久的老房。儘管在其看似老朽的外觀，可見某個時期加諸的現代管線及鐵皮屋頂，但仍可看出其傳統空心磚的房屋構造。「白浜小學校」是昭和十二年（一九三七年）由南海炭礦、星岡炭礦、丸三炭礦等煤礦會社一同成立的小學校，也如同日本各地偏遠鄉鎮面臨少子化的「廢校」危機，如今該校只有十七個學生。校園後方的這棟老房與其他現代建築不同，充滿著異樣詭譎的氣氛。不知道在這個「炭坑村」與偏鄉小學的歷史裡，這棟房也有著它充滿傳說色彩的一面嗎？

橋間阿孃會在傍晚時，穿越校園的操場，往墓園走去，前往養父母的墳前。在這個散步的過程中，阿孃說著她記憶中的各樣地景：「這裡以前都是海。」、「這裡以前是學校宿舍。」……而在經過這棟老房時，阿孃告訴我：「這是以前台灣礦工的寮。好久好久以前了，在這之後都沒人住，就荒廢了。」

把煤炭從陸地上搬運到母船上是高度勞動的一項作業，通常這樣的工作都傾向雇用

炭坑裡面的坑夫或是島上的居民做為臨時工。而沒日沒夜一直處在高壓工作環境中、又缺乏所需營養素的坑夫們，大概撐個兩、三天就不行了。但台灣人坑夫卻可以在這樣的環境下一直不停的工作著。這些台灣人的祕訣在於每日的伙食裡。在粥裡加上用鹽稍微醃漬過的大蒜後食用。每天這樣吃，自然會有源源不絕的精力。

　　　　　　　　　　——《挖掘民眾史　西表炭坑紀行》（三木健，一九八三）

所以這是某礦場中的「台灣組」生活情景的廢墟嗎？我站在被釘死的窗戶木板前，試圖窺看其究竟如何。我對於戰前礦坑中台灣人的日常生活想像並沒有被填滿，看著這棟彷彿被各種木板與鐵片給「封死」的空房，就這樣毫無隙縫地被封鎖在原地，沒有主人，沒有管理者，也沒有訪客。

後來打聽到這棟老房是村落中F家的財產，我們去敲了門，只得到「這棟房屋是我們家的沒有錯，但它和礦坑一點關係都沒有，是戰後才蓋的。」這樣斬釘截鐵的回應。窺探著老房的我們，被學童撞見，想必只被當成了「可疑分子」、「外來者」，那樣無禮地刺探鄉村中被遺棄的祕密。

所以是阿嬤講錯了吧？但阿嬤那樣娓娓道來，似乎在一瞬之間，我也能想像戰前這裡充斥著男人的汗水與夜晚的酒水，那樣炎熱的夏日夜晚。F家也是村落中和礦坑相關的家族，

白浜小學校後方的廢棄老屋。

在三木健的書中曾被仔細刻畫，更與阿嬤有
著許多往來。

有一次F家的女兒喔，攏脫光衫仔
褲進去炭坑。

我問：「你脫衫仔褲欲衝啥？」

伊講：「欲來去掘土炭啦！」叫我
做伙去挖。

我就無欲跟恁做伙做土炭，我只是
欲跟恁做伙來那個而已……

結果竟然叫我脫衫脫褲入去炭坑
內。

我講：「我不要。」

伊講：「為啥物？咱攏是查某人……」

——橋間良子訪談，二〇一七

白浜小學校後方的廢棄老屋。

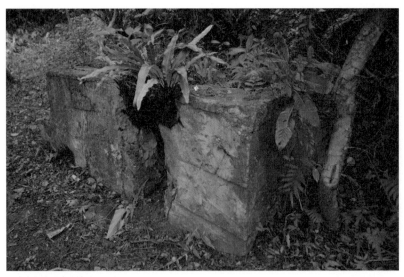

廢棄老屋庭院中的遺跡，用途不明。

撿拾記憶碎片，有些真，有些則模稜兩可、曖昧難辨，一拾一放，而這位熱情地叫著阿嬤

「楊姐姐」（ヨウの姉さん）的F家同齡女孩，其與F家的家風、阿嬤之間的情誼，又會不會

和這棟房子有過什麼交集？

沉默的存在。高齡九十歲的阿嬤的回憶，和村民的回憶可不盡相同。這位熱情地叫著阿嬤

　　有一次，我跟我的養父還有丈夫一起去了白浜的其他地方看看。那裡的炭坑負責人

（F家的父親）突然出現把我們帶到另一個地方之後，大聲地對我們斥喝著：「全都給

我向後轉！」我們的屁股就這樣不知道被用木刀打了多少次。被打之後，一個禮拜左

右都坐不了椅子。以前還沒有這種坐墊，所以只能拿小孩子淘汰的衣服一層層疊起來

之後放在椅子上。很可憐吧……。我記得很清楚，所以我一直到現在都覺得，就是因

為有些人愛欺負人，所以才會早死的。

　　　　　　　　　　　　　　　　　　　　　　　　　　——橋間良子訪談，二〇一七

　　紀錄片拍攝過程中的猜測與考察，在客觀史實與個人認知之間，有如在雨中猶豫前行，

緩慢而遲疑，最終忘了出發地與目的地，只記得在雨中徘徊的自己。膽怯如我，找到一個能

說服自己的觀點，需要花許多時間。二〇一六年年中，我感到亟需新的研究與觀察角度，便

組成了歷史考察小組，由台灣的礦坑專家張偉郎先生以及兩位在台灣攻讀博士班的日本人、

沖繩人組成。

二〇一七年年初，我們帶著張先生進行西表島的勘察，再度回到這個不可解的老房廢墟。張先生很快辨識出這是座礦場建物，從其地形看見了隱約潛在的脈絡，一個頭鑽進了屋子後的小山丘。那個山丘，其實也是沒有路和空間可以進去的，如同沖繩各處荒廢的山林，總是無路可進。但張先生開山闢林，一手就鑽進去，然後在山頂處，他輕易地發現了兩座「炸藥庫房」的礦坑廢墟──想必是連多數當地人都不知道的所在。

我們再度審視阿嬤的家族史，理解其養父楊添福於昭和十二年（一九三七年）到昭和二十年（一九四五年）終戰前，那迂迴的、用過即丟般的挖礦路徑。從這數年間豐富的搬家歷史中，阿嬤透過回想，竟也拼湊出大略的順序與超過六、七個仔細的地名。對照由沖繩的歷史研究者三木健所整理出的「內離島‧白浜」礦坑位置示意圖，學校後方的這座山丘，在拼圖之中湊了起來──這是楊添福曾經承包開挖的「東山坑」所在地。而每日照料礦工伙食的阿嬤，在這座超過數百位台灣礦工居住的「炭坑村」中，擁有對這間「台灣組」工寮老房的回憶，也不是件稀奇的事才對。

白浜位於西表島的西部，仲良川的河口附近。這裡以前是種植水稻的育苗場。從明治末期開始，伴隨著西表採炭事業的發展，陸續有從「祖納」搬到這裡的人們、坑夫

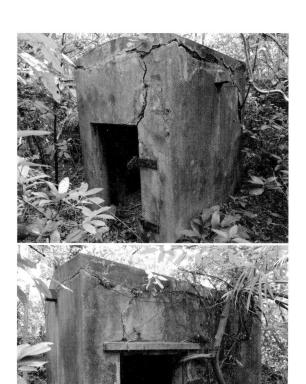

炸藥庫房是從平地向下挖出一塊長方型的空間，再以紅磚及鋼筋混凝土興建而成的兩棟獨立相連的建築物，沒有窗戶，入口安裝厚重的鐵門。建築物四周皆為土堆，設在山上，可避免閒雜人等靠近，若不小心爆炸時，土堆可作為屏障避免傷人。兩棟建築分別存放炸藥及雷管。

們，以及那些因應事業而建造的相關者住宅、炭坑事業營業所等，而又因港口條件好，被作為石炭搬運的重要港灣，貨船出出入入，十分熱鬧，一開始的炭坑町慢慢形成了聚落，白浜也就這樣發展起來了。第二次世界大戰過後，因為採炭事業的終止，往日

的繁榮在白浜已不復見。然而在戰後，由十条製紙株式會社的子公司——八重山開發株式會社所主導的伐木事業（用於製作紙漿）及植樹產業，再一次為白浜這個地方帶來了一線生機。回歸日本之後，西表島開始實施自然保護政策並捨棄開墾政策，但此保護政策在當時因想法過於前衛，導致許多白浜住民因不安而搬離至沖繩本島及日本本島。

——《新八重山歷史》（牧野清‧一九七二）

在二〇一九年，我們籌備執行這部片的「歷史重演部分」時，為重現阿嬤戰前的回憶，除了參考歷史照片與資料描述，也再度想起了這座老房。像是一個暗示，無論終究只是推測，或是朦朧的回憶描述，在想像阿嬤與「台灣組」工寮的戰前生活時，我們開始用這座未曾實際踏進屋內的老房，去想像「台灣組」可能的生活樣貌。

以三谷坑為中心，有數百位坑夫在這裡工作，其中朝鮮人約有十人左右，台灣人則是百人以上。而在謝景的礦坑裡面，幾乎只有台灣人坑夫。在這些坑夫中，有許多人染上毒癮。他們拼命工作，只為了在醫院裡施打嗎啡。可是醫院也是炭礦會社旗下經營的一部分，所以坑夫們在這裡一天也只夠施打一、二次而已。

——《挖掘民眾史　西表炭坑紀行》（三木健‧一九八三）

我們最終借用了石垣島「八重山民俗村」（やいま村）園區中模擬歷史所重建的兩棟房——「海人之家」和「農民之家」，改造成接近我們想像的礦場工寮，重現了台灣礦工們吃飯打鬧、賭博喝酒的悶熱夏夜。

在園區內的拍攝，緊張而充滿壓力。我們重建了餐桌、賭博、工寮、礦工們睡覺的大通鋪，以及部分楊家的戲。幾年來的雨中猶疑，儘管在二〇一九年拍攝的當下，仍舊有著些許不安，但在低預算拍攝的時間與金錢壓力下，我相信我仍更接近了我拍攝這部片的初衷。經歷了二〇一四至二〇一五年仔細聆聽阿嬤生命史的學習歷程；二〇

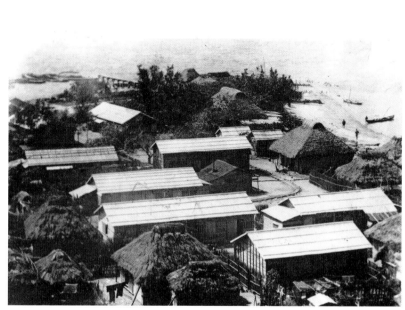

昭和十年代（一九三〇年代）的白浜村中有集炭車鐵道經過。

一六年對於阿嬤口述的些許不信任並組成歷史考察小組展開調查；二○一七年阿嬤過世前最後一年目睹阿嬤的衰老病態；二○一八年到二○一九年之間我奔波於採集各種礦坑關係者與居民的訪談，尋找文獻與資料，蒐集所有相關的「證言」；二○一九年年末的這趟「歷史重現拍攝」，已是「我與阿嬤的對話」接近終點之處。

在無法完全拼湊且證實的「歷史史實」，與看似有著臆測的「回憶真實」之間，我最終相信的是這場長達七年的「我與阿嬤的對話」，在此刻我所想說、想向阿嬤與這段歷史回應的話語。只是這「話語」，以具象的方式呈現，以劇組拍攝、演員及美術這樣實際且當代的方式出現時，總待在阿嬤家的我和攝影師駿吾（總像是在另一個時空中的我們），或許也感到了一種不可思議的、宛如將自己放置在「一個抽象的想法」之中的違和感吧。在這時候，身為導演的我，宛如在阿嬤家中面對著阿嬤無語的眼神；也在這座從未踏入的老工寮中，沉沉靜思；也在拍攝的現場，指揮大家四處準備、全神貫注——而我，終究是我，把「一九三○年代的白浜」化為一個想法，試圖成為一個虛構的居民，並把我和阿嬤都置身於這個想法之中。而這座數十年荒蕪、無人能一窺其究竟的廢墟老房，大概就是一把通往這個想法的鑰匙，這樣的存在吧。

第四節

山後

走過「東山坑」的廢墟與山丘，就是白浜的盡頭——「白浜墓園」了。

《綠色牢籠》影片從這裡開始，在這裡結束。墓園是橋間阿嬤與養父母的對話，也是我們與這段歷史的對話。

查閱橋間家的歷史資料影像時，發現阿嬤確實會帶著遠道而來的拜訪者，走過海邊小路，走到這座墓園的「楊歸化橋間家之墓」。像是帶客人給養父母過個照面，總是黃昏時分，沉靜的夕陽下的墓園，就是這段歷史的終點了吧。

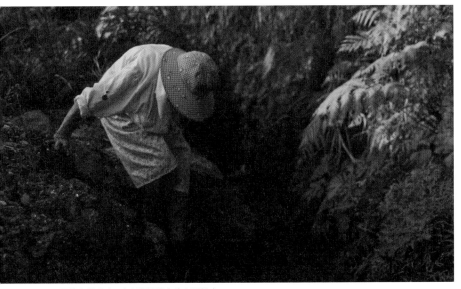

阿嬤在掃墓時，會去墓園後方的小溪提水。

「養父養母攏在這？」

「嗯，攏在這！連祖公祖母攏請來了！」

嗯，攏從台灣請來，有二十年了吧。阮養父養母就已經死十多年了啊……

養父養母還在世時請來的！

──橋間良子訪談，二〇一五

墓園不大，大多是村莊的家族墓地。阿嬤會走到墓園後的小河，掏山泉水清洗敬拜用的酒杯。花朵枯萎，阿嬤在這裡想起許多瑣碎的往事──多年前楊添福回台灣撿骨的故事，連台灣的祖先最終都迎來了這座墓園。

我出生是在台灣，死也要死在這邊！

──橋間良子訪談，二〇一五

墓園的後面，有一條年久失修的小徑。再過去就是盡頭之後的世界了──無人前往，無人知曉。在進入真正的叢林前，小徑的盡頭有一間廢棄的變電所，說明著這是村莊的邊界了。阿嬤說，在戰後短暫回台、又大概於二二八事件時偷渡回西表島後，就住在這條小徑更進去的地方，當時只有橋間家獨自一戶住在這裡。

廢棄的變電所，房屋內老舊管線暴露，像是鄉間的廢墟鬼屋，牆上還有年輕人的塗鴉。

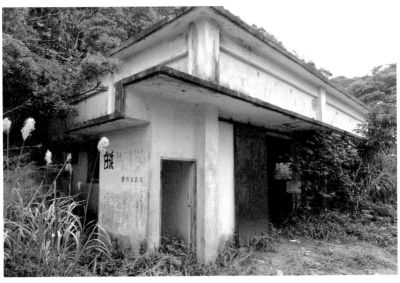

廢棄的變電所外觀。

戰爭結束時我才幾歲？二十幾歲，已經有孩子了。阮養父當時回台灣賣輪胎，伊說：

「我們再搬回去西表島如何？」大家一聽到攏說好，所以我們又偷渡搬回來這裡。

我們待在南方澳等船，戰爭結束時哪可能讓人過來！我們都吃了兩包米，攏沒船可

以坐⋯⋯。有船啦！但不給人坐！阮最後去住在一位漁夫的家，住在那邊很久，最後

伊才把咱藏著偷渡過來。

——橋間良子訪談，二〇一六

順著地形，我們進入無人叢林，在蔓草叢生、荒蕪的景象中，充滿著死去的植物殘骸，

也看不見動物昆蟲活動的跡象。如同西表島各個隱藏在叢林之中的礦坑廢墟，荒廢已久的森

林，只有旺盛的林投樹叢爬遍了所有空間，似乎連熱帶叢林中該有的動植物都失去了它們的

空間與生命力。

往森林裡走了半小時左右，我們發現房屋的殘骸。研判應該是事務所或者阿嬤家族戰後

剛搬來時所居住的住屋地基，至今仍看得見房屋的格局與構造。依照阿嬤的描述，這一帶確

實就是戰後他們剛回到西表島所居住的地帶。要退潮時才能走過潮間帶，到白浜村落，否則

海會淹過去路。這裡是島的邊緣峭壁與紅樹林漫布的地形之中，極不起眼也難以到達的一

角。

在這棟建物地基旁，有條安靜的小溪流過。礦坑專家張先生沿著小溪往上探勘，那已是完全沒有行走空間的地方，不擅探險的我們，為了安全留在原地，架好攝影機靜靜拍攝這個氣氛有些詭異的空間。在西表礦坑與白浜歷史中出現的許多幽靈故事，總是繪聲繪影；而身處此地的我們，正默默感受著這些鄉間傳說的力量。

荒廢多年只剩地基的房屋，究竟是不是阿嬤還年輕時所居住的「家」呢？或只某個礦坑建築，與阿嬤毫無關係呢？我踩著泥巴，想像著在這座房子中曾經進出過的人們，在他們眼中大概也有這一條溪的故事吧──也許是清洗衣物等日常事務的場所，也可能是某個快樂的回憶所在。

那個孩子從樹上掉下來的地方，就是十三年前埋葬了死掉的坑夫的地方。失去孩子的母親也因為過於害怕而不敢靠近那裡。走過從白浜到赤崎炭坑那一條路的台灣人女性跟其他人也都說過，傍晚的時候，死去的孩子會在樹上邊搖晃，邊說：「水、水」跟路過的人討水喝。只是路過那裡也變得可怕起來。

──〈炭坑私立學校與孩子們──訪談原白浜分教場教師 安座間幸子〉，《聞書 西表炭坑》（三木健・一九八二）

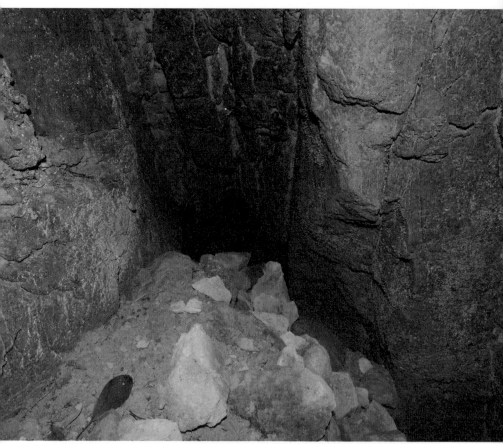

建物旁有條小溪，因為緊鄰海邊，可以發現溪水會隨潮汐升降。溪流對岸尚存殘缺石砌的駁坎，出於好奇，循著溪流往上溯，靠陸地的這一面大多是岩壁，還有好幾處疑似坑道的小洞，大部分都已經塌陷，或遭土石掩埋。地面有許多廢棄的酒瓶，疑似是早年礦工們留下來的。

沒有手機訊號，我們聽著聲響，等待張先生回來。後來張先生說他往更裡面去了，一路找到兩個坑口。看地圖，這大概是要通往仲良川的出海口去了，再更過去，就是從前的礦坑地盤了——各組開發鬥爭、據地為王，像是黑社會角頭一樣的炭坑世界。

從現代的白浜走向路的盡頭，一窺盡頭之後的廢墟叢林。這樣崩塌的坑口，只是冰山一角，座落在礦坑地盤上最不起眼的小角落。

從這裡一望仲良川這條巨大磅礦的紅樹林河川——再進去的一番川、二番川，可有著戰後楊添福回到西表島後開墾農作的回憶。跨過河川，到了西表島開發史上第一個「礦坑村」：元成屋——這也是楊添福於昭和十二年（一九三七年）舉家從基隆搬來西表島時，第一個居住的村莊，如今已是廢墟一片。然後就是「炭坑之島」內離島了，坑坑疤疤的內離島，四處都是被穿孔的礦坑，各組「親方」（礦坑管理者）佔據一方，而這些「親方」所留下的歷史，像是從明治、大正到昭和的日本帝國戰前現代開發史，有著充滿豪情遠征的一面，但更多的卻是殘酷無情的血淚奴役史。

台灣人如何被牽扯進這段歷史，以及台灣礦工在西表礦坑的歷史中又扮演了什麼角色——我眼前的線索，只有橋間家的歷史中，養父楊添福神祕的身影。二○一七年初與張先生的這趟實地勘察，只是個起點，我們後來決定翻查所有資料文獻並走訪勘查能到之處，搜尋在這段歷史中未被編列、被寫成「歷史」的台灣人相關的故事。

為何在文獻中，在這段六十年的開發史中，台灣人是如此大程度地參與，卻在歷史中「無聲」，在戰後銷聲匿跡？日本的文獻也多半只有戰後留存在西表島的幾位台灣「親方」的故事，這些以每段時期數百位、最盛期佔西表礦坑近一半人口的「台灣礦工」們，無名且噤聲，他們最終在哪裡？是否回到家鄉，或是客死異鄉？

歷史渲染了想像，也推著我緩步在文獻與調查中前進。與此同時，我與阿嬤的訪談逐漸進入瓶頸，我知道我們必須要花一段時間，親自在實地與大規模調查中，慢慢摸索、猜測與選擇我們相信的事物。但確實也是在經歷幾年與阿嬤的訪談，仔細整理阿嬤的生命史與回憶，做足心態上的準備、知識的搜集，我才終於有信心可以往更下層挖掘，走入更深的深山，踏上無人之境。這是一段看不見盡頭、時常失去動力的過程，但在每趟勘查與研究中，再再因討論而啟發出更多懷疑與辯證——而我很開心紀錄片不只是一個人的工作與研究，而是一個團隊的相互激盪與共同目標。

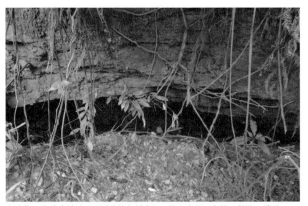

自建物一路往南邊走，可到達仲良川出海口的三角洲，有第二個坑口遺跡。

第二章

西表礦坑

西表島豐富的煤礦，自古即有傳說。從前，成屋村的少年發現了「燃燒的石頭」，最終傳到琉球王朝的耳中。

一八五三年，為了叩關鎖國的幕府而來到琉球王朝的培里艦隊一行人，途中在琉球也注意到西表島的煤礦資源，引起琉球王府暗中指示八重山在番「將有石炭的地方用樹木等隱藏起來」。明治五年（一八七二年），受到鹿兒島汽船公司「海運丸」的調查委託，石垣島的平民大浜加那告知了西表島煤炭的事情，引發鹿兒島縣的高度關注。加那也因觸犯琉球王朝「禁止說出石炭存在」的禁令，被下罰流放波照間島十年之罪，最終於明治十二年的「琉球處分」（廢藩置縣）後被特赦。這就是風起雲湧的「西表礦坑」開發史前史。

明治十九年（一八八六年），西表礦坑被「三井物產會社」首度正式開採。一開始的礦工，來自被囚禁於八重山的服刑者，亦即明治政府以「服刑人勞動」的方式鼓勵企業開採，規模約一百多人。然而因瘧疾猖獗，多數服刑人因病死亡，三井即便有明治政府為後盾，也仍於明治二〇年代後半收

手，離開西表島。

此後，各企業、個人承包商據地為王的礦坑開發割據時代正式展開。開發區域以目前西表島的著名觀光景點——紅樹林河川「浦內川」的支流「宇多良川」，以及白浜區域的「內離島」兩處為主。此外，西表礦坑也引進九州一帶礦坑的「納屋制度」（在工頭的管理下集體生活的制度）與「斤先制度」（承包開採權），各會社自行從九州、沖繩本島、台灣、朝鮮等地招募「坑夫」。在艱困的開採環境與自然條件下，各會社有著自己的管理規則，也產生許多不人道的虐待、鬥毆衝突，以及厭世自殺的

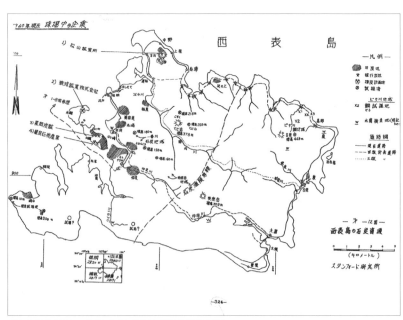

西表島煤礦資源圖。（圖像來源：美國史丹佛大學研究所）

事故，「壓制炭坑」之惡名也不脛而走。經歷明治中期、大正、昭和三階段的開發，到了戰後美軍接管沖繩後，在美軍政府指導下只進行了零星的開採及地質調查，最終於一九六〇年代初期結束煤礦開採。整段歷史長達七十多年，也是日本現代發展歷史的縮影。

沖繩歷史研究者三木健，為這段歷史下了「綠色牢籠」這樣的結語——

一個身處熱帶叢林深處、無法自由逃離的孤島監獄。

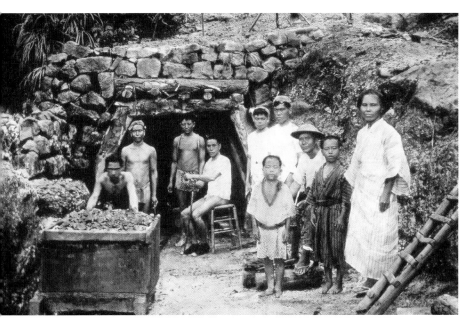

大正時期於坑口的礦工們。（圖片來源：琉球大學附屬圖書館）

第
一
節

內
離
島

國
家
的
寶
藏

黑
鑽
石
是

根
據
島
上
的

坑
夫
的
奉
獻

一
年
產
出
的
鑽
石

有
兩
萬
噸

──
〈
白
浜
小
唄
〉
（
作
曲
‧
作
詞
：
安
座
間
幸
子
）

內
離
島
是
一
座
面
積
約
二
點
一
平
方
公
里
的
無
人
島
，
但
在
西
表
礦
坑
開
發
史
上
，
卻
是
最
重
要
的
據
點
。
其
中
包
含
四
通
八
達
的
坑
道
、
千
人
規
模
的
炭
坑
村
與

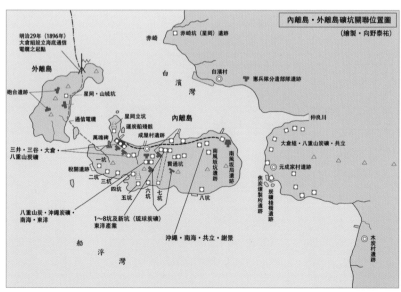

本圖依據三木健於一九八六年發行之《西表炭坑寫真集》中刊載的「內離島‧外離島礦坑關連位置圖（向野泰祐繪製）」重新製圖並修正。（木林電影再製）

礦業會社。這座海上孤島，是坑夫的棲身之處，也是「綠色牢籠」悲慘歷史的舞台。

在這個區域中的第一個「炭坑村」，是明治十八年（一八八五年）由三井物產會社申請試掘時所開發的「元成屋」村莊。在三井退出後，此處由「八重山炭坑會社」繼續經營。「元成屋」位於白浜村莊再往東南的海岸線上，與對岸的內離島之間隔著狹小水道的天然礁石之處。這個由自然環境形成的門戶，正好成為元成屋炭坑的儲炭場，將石炭運往港口。此處的煤炭主要運往沖繩本島、福州、打狗、上海、香港、廣東等地。大正六年（一九一七年）時，該礦坑共有八百六十四名坑夫，其中半數的四百七十人為沖繩縣人、他縣市兩百一十二人、台灣一百五十人、中國二十八人，包含家屬共有一千五百人。由此可見，全盛時期的炭坑猶如一個小村莊。

總是熱鬧的成屋村，是震撼世界的石炭坑。

──〈八重山童謠〉（八重山数え歌）

大正時期，各家爭鳴，內離島各處開發興盛，其中最繁榮的是內離島上以山靠背、地形平坦，位置絕佳的「成屋村」。這是三井試掘「元成屋」後，再於對岸的內離島開坑採炭形成的村莊，並於明治二〇年代後期（一八九〇年代）轉交三井代理人三谷伊兵衛營運，因而此處一度被稱為「三谷坑」。大正五年（一九一六年），三谷將本部設置於白浜，成立「西表炭

「礦」，後改名為「沖繩炭礦株式會社」，並將版圖由內離島成屋擴展到西表島的浦內川區域，成為坐擁一千人礦工的大型會社。

大正期的西表礦坑達到開發全盛期的高峰，究其原因，實與大正七年（一九一八年）左右，第一次世界大戰爆發後，日本國內龐大的煤礦需求有關。然而大正末期（一九二二年）左右，因日本經濟不景氣影響，多數炭礦會社面臨衰退。也就在此時，一方霸主的強人河野吉次出現，他以坑夫身分一路往上爬，最終成為礦坑主，並趁「八重山炭礦汽船」公司引退之際，成立「琉球炭礦」，成為坐擁一千三百名坑夫的「炭坑王」。他在那霸及台灣的基隆設置了出張所，將煤炭送往那霸、上海、台灣等處。

就這樣，各炭礦會社以數百人至千人規模，在島上各地盤踞一方，彼此競爭對立。島上有規模不一的村莊、「組」，也有其家屬及子女，以及對應的生活、教育設施（如小學），更曾有著西表島唯一的郵便局。

如前所述，西表礦坑大多引進九州自明治時期就興盛的礦坑制度，其中兩大相當關鍵的特色制度，便是「納屋制度」及「斥先掘制」。「納屋制度」源於九州三池炭礦等明治時期的官營礦坑，一開始便以服刑者「囚人勞動」為主體，發展出類似「監獄牢房」的嚴格管控與勞役制度──以「納屋頭」為管理者的小型勞動單位，由納屋頭負責管理坑夫的日常起居與現場勞動管理，並處理會社與礦工間的關係，包含發放薪水與賒帳。「納屋」像是礦工的

共同住宅，方便管理。在大正時期的西表礦坑中，也有許多長年擔任納屋頭工作的人，會在多年後獨立成為「斤先人」或者經營獨立炭坑的「親方」。

「斤先掘制」以今天的術語來講，就是類似加盟店或是承包商的概念。若擁有礦區開採權的礦業會社不打算以直營管控的方式開採，便會四處招攬「斤先人」，將其礦區分配給各「組」承包開採，雙方是以「私人借貸條約」建立合作關係。礦業會社會將「斤先人」開採的煤礦以固定價格購回，並負責對外輸出、銷售等。但斤先人各組所擁有的礦工、事務員，則隸屬該斤先人的雇用，非礦業會社的員工。這主要是為了整體開採進度及人員管理方便，「斤先掘」可以鼓勵工頭進場開挖，也能保障礦業會社整體營收。

在這樣的高壓管理機制與礦坑中的位階關係下，礦坑更發展出以現代人觀點看來相當奇異的制度。例如炭坑中特有的「斤券」，一種俗稱「切符」的錢，是炭礦自行發行的「貨幣」（兌換券），只能在發行該貨幣的礦坑「賣店」中使用，也用於支付坑夫們的薪水。也就是說，坑夫一旦出了該礦坑，這些辛勞汗水換來的酬勞，只是無用的廢紙。

此外，在納屋管理制度下，主要以單身年輕男性為主的礦工們，總會產生各式各樣的意外——鬥毆、復仇殺人、厭世自殺。而發生最多的是「逃跑」，被西表島居民以八重山的方言稱為「炭坑ピンギムヌ」的「礦坑逃跑者」，多數會被礦坑的納屋頭等人抓回礦坑，施以各種私刑，甚至毒打致死，僅有少數成功逃跑的案例。

當我返回礦坑入口時，看到了十五、十六歲的孩子赤裸著身子操作著風箱。他們所見到的工資都只是虛幻的「數字」，實際上全都是由「切符」在支付生活所需的一切。

在這座島上沒有小酒館，當然也就沒有酒促小姐的存在。他們向內地的一切通訊手段都被礦坑業主斷絕，而遙遠內地寄出的信件也未曾抵達過他們手上。逃離這裡唯一的手段就是依靠蒸汽輪船了，然而就算順利地逃離這裡，也會在突然之間被捕獲，再一次被送回這座島上。許多人爭相嘗試的結果，都是被棍棒狠狠毆打之後被細綁在後山的松樹上，任由島上猖獗的蚊叮咬而無處可逃。

他們大多是聽信了人力仲介的美話而從內地被帶來島上的善良坑夫及勞工們。（中略）被禁止與外界聯繫、被剝奪了貨幣及性慾的他們連求死都不得，我實在無法想像這些事情就發生在眼前。

——《南海見聞錄》、《祭魚洞雜錄》（渋沢敬三・一九三三）

進入昭和時代後，因整體經濟衰退，西表礦坑的權力分布再度洗牌。昭和十一年（一九三六年），來自名古屋的資本整併了「炭坑王」河野的公司及星岡礦業所，成立新公司「南海炭礦」，由名古屋工業界的大腕山內卓郎就任社長，於白浜建立了兩層樓的獨棟鋼筋混凝土建築作為礦業事務所。隔年的昭和十二年（一九三七年），《綠色牢籠》主角橋間阿嬤

的父親楊添福，就是被南海炭礦的所長松本鉄郎挖角，自基隆炭礦「十六坑」舉家搬到西表島，成為一個「斤先人」。

此後，以白浜及內離島區域為據點的「南海炭礦」（爾後合併為「東洋產業株式會社」）及浦內川區域的「丸三炭礦」，便成為西表島礦業界的一方霸主。直到二戰期間，這段長達六十年的開發史才因強制徵兵及戰亂而告一段落。然而，在直營的礦業管轄之外，更多的是各式各樣的「斤先」炭礦或是「組」，以及不在這些體系裡的個人開採的獨立炭坑。這裡發生的故事，像是武俠小說裡的世界，有像是黑道社會中的仁與義，也有堪比奴隸制社會的非法惡事、無法之地，更有著礦坑主「親方」、納屋頭、坑夫、警察、男男女女之間糾纏不清的愛恨情仇。

這樣一個以一組數十人到數百人為基礎，從承包的「斤先人」或小型直營的炭礦，到大型的礦業所及會社所層層疊堆起來的社會，建構在這一座面積只有二平方公里的孤島上，顯得過度侷促而不真實。在這裡，台灣人約佔了西表島坑夫人口約莫四分之一至二分之一的比例，而在文獻資料與紀錄中，可以看到那些台灣人「斤先人」的故事以及納屋頭的名字與紀錄，其中也有如「謝景炭坑」一類殺人事件頻傳、惡名昭彰的台灣資本炭礦會社。然而，台灣坑夫的聲音卻沒有怎麼被記錄下來──幾乎沒有。

到了戰後，這裡只剩廢墟，淹沒在荒草與張狂的林投樹叢之中，成為只有叢林與山豬的

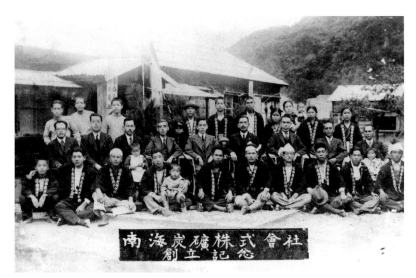

「南海炭礦株式會社」創立一周年紀念照片（一九三七年）。（圖像來源：竹富町教育委員會）

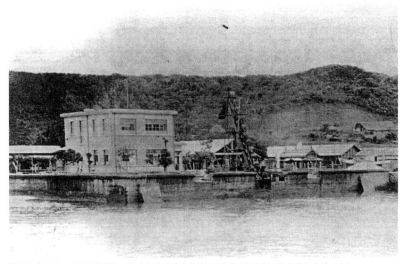

昭和十年代（一九三〇年代）位於白浜的炭礦會社事務所。（圖像來源：竹富町教育委員會）

無人島。在成屋的跡地中，翻開林投樹叢後，可見一座巨大的「萬魂碑（牌）」，墓碑上寫著「東洋炭礦」及「昭和庚辰年」等字樣，明示著這座碑是在「南海炭礦」被整併為「東洋炭礦（東洋產業）」的昭和十五年（一九四○年）時所建立的。更巧的是，這是由台灣人納屋頭陳養生撿拾散亂四處的白骨所立起來的萬魂碑，如今仍可見碑內有白骨。

在美軍統治沖繩時期，這裡除了零星耕種的田地外（如橋間家當時在內離島也有塊小農地），主要成了獵山豬的區域。如今在西表島為獵人們所熟知的「獵山豬陷阱」，便是由楊添福引入西表島的「台灣式陷阱」──利用樹枝、繩索與樹葉偽裝，在可辨識出山豬必經的小徑上挖小洞設陷阱，輕易捕捉到對人類氣味有高度警戒心的山豬。

一九七二年沖繩回歸日本前，內離島有一部分被日本企業買收、整地為牧場。而在多年之後，一位來自台灣的「陳先生」，也在內離島中的一小片平坦之地建立自己的牧場。這位「陳先生」，後來成為「媽媽嘴」八里雙屍案的主角，為台灣人所熟知。這大概是「內離島」這個陌生的島名，唯一一次出現在台灣新聞媒體報導中的紀錄吧。

就這樣，這座島落幕於毫不相干的山豬陷阱與淡水命案中──怎樣都與台灣人有關的一座無人島，牽扯著日本現代產業發展史與台日連結、殖民地歷史，及無聲的台灣礦工的生命。

內離島上的「新坑」。（圖像來源：竹富町教育委員會）

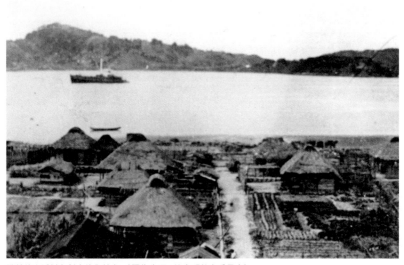

戰前的白浜村與對岸的內離島。（圖像來源：竹富町教育委員會）

第二節──

宇多良川

　　紅樹林河川地形是西表島上最著名的自然觀光景點，巨大的河川，兩旁皆是由紅樹林生態構成的熱帶森林，如今已是觀光客乘船泛舟的熱門行程。其中有一條「浦內川」流域，要先搭乘四十分鐘的遊覽船抵達登山入口，再一路爬山一小時，觀賞著名的壯觀大瀑布「マリウドの滝」（Mariudo Falls）及「カンピレーの滝」（Kanpire Falls）。就在這沿途盡是壯麗山河風光的浦內川上，距離其河口不遠處的第一條支流「宇多良川」，正是昭和十年代最壯盛的「西表礦坑」代表處──丸三炭礦宇多良礦業所，簡稱「宇多

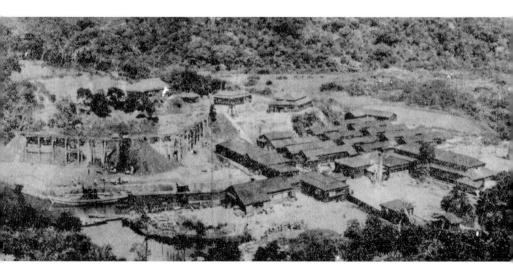

宇多良炭坑全景圖。（圖像來源：竹富町教育委員會）

良炭坑」。

宇多良與白浜及內離島一帶有一段距離，開發較晚，卻是一個擁有強勢資本及完整開發的「炭坑村」。村中的故事曾被出版成書，也曾被改編為小說，裡面發生的各種驚世駭俗的事，以及霸道坑主野田小一郎的形象，至今仍在島上不斷流傳。

野田小一郎早年在沖繩炭礦的三谷坑當請負人（承包商），擁有五十名左右的員工。大正九年（一九二〇年）時，因三谷坑的煤炭資源逐漸耗盡，野田移轉到仲良川的一番川獨自經營礦坑。這段時期，野田聯合其他投資者，從三谷坑吸引舊有員工，並從老家福岡縣招募新員工，形成兩百人規模的炭坑。昭和五年（一九三〇年），野田等人開始認真勘查位於宇多良川所新發現的礦層，認為該處地質煤礦資源豐富，可能是座「大礦山」。昭和八年（一九三三年）改名為「丸三合名會社」後，野田便積極招兵買馬、動工整備，將毫無現代設施、全是原始叢林的宇多良川，引進現代機器與設備，並憑藉地處紅樹林支流裡隱蔽而良好的天然地勢環境，使「丸三炭礦」一躍成為西表島最大規模的礦坑。

野田不僅吸引資本家進駐，用現代的眼光看來，也是很會做宣傳的大公司。昭和十年（一九三五年），他先釋出「月產七千萬噸以上的採炭率」的抱負心，而後在《海南時報》、《先嶋朝日新聞》等地方報紙有許多介紹：

「有著足夠採光及通風的病房和宿舍，作為坑夫的慰安所、娛樂及休息的俱樂部，設備完好的醫療診間，設有宿舍長制度的單身宿舍以及比市價便宜許多的商店等。很明顯地，這是透過『溫情主義』去打造出來的『為了要提高坑夫們素質』的生活良好企劃。在模範礦坑裡可以月收入八十五日圓，有些人透過儲蓄及保險累積財富，購買留聲機也大有人在。『監獄部屋』只是從前的癡話罷了。」

——一九三六年八月二十日《海南時報》，摘錄自《西表炭坑写真集》一書

「前年（一九三六年）一月丸三礦業在宇多良發現了兩尺厚的煤床。對採炭資歷滿兩年者之宿舍住房設備等投入了十餘萬日圓的巨額成本建設。先從一部分開始說起，可以容納四百名單身坑夫的宿舍為兩層樓建築，都加裝了洋式玻璃窗，所以採光十分良好。為防止蚊蟲叮咬，在洋式的床周圍裝上了用紅鋼絲做成的蚊帳。而衛生整潔也被視為最重要的一環。其他像是醫院、娛樂場所等的蓬勃發展則是會讓人有誤以為在桃花源而不是在炭坑村的錯覺。」

——一九三七年一月一日《先嶋朝日新聞》，摘錄自《西表炭坑写真集》一書

為了一洗西表礦坑長年虐待礦工的不人道惡名，丸三炭礦宇多良礦業所一開始就採取積極的「消毒」，建立一個擁有機器設備及娛樂設施、提供良善住宿環境的「現代礦坑」形象。

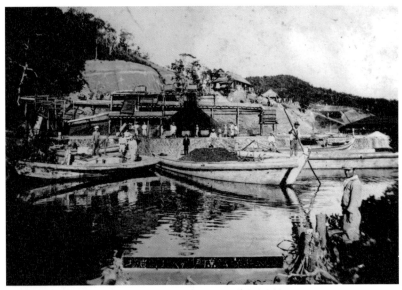

宇多良炭坑的碼頭也是儲炭場的所在地。（圖像來源：竹富町教育委員會）

說宇多良炭坑是西表礦坑戰前六十年風風雨雨開發史的「集大成之作」也不為過。炭坑村中，以「野田邸」居高臨上，其下建立「納屋」集體住宅；發行僅能在坑內使用的「斤券」（切符）作為流通貨幣、必須乘著小舟才能離開的天然地形障蔽，長年來「綠色牢籠」的影子皆在，只是換上更新潮的裝扮：每週有固定放映的電影院，可容納三百名坑夫的「芝居小屋」（演劇場），由坑主夫人親自主持的「みどり学園」（綠色學園，「上原小中學校」前身），這是一個千人規模、結構完整的炭坑小型社會。

宇多良炭坑確實改變了很多。在今年年底時遊樂場也開張了，也有吹箭跟以香蕉為獎品的射擊場。另外，電影院也開張了，一週兩次的戲劇演出開始在這裡舉辦。礦坑的人們都是從各地募集來的，從中並不難找到演員及落語家，這些人組織了演出活動。而負責這個單位的是野田社長的弟弟——野田小三郎。演出所需要的服化道具都由他負責，無論是什麼都可以買來。

而九坪大的納骨堂則是被建造用來放這十五年間因病去世或是遭遇礦災事故而死亡的人們，簡單來說就是礦坑犧牲者們的遺骨安置所。一位來自八重山石垣島登野城，名叫南風原英泊的身延山日蓮住持日日夜夜都在祭拜著他們。

　　——《南島流転　西表炭坑の生活》（佐藤金市・一九八三年）

值得一提的是，宇多良炭坑確實建立了坑夫健康管理制度，並執行健康檢查，以改善因高度勞動及高熱環境下，容易得瘧疾、腳氣病及職業傷害的問題。至於一年三度的「山神祭」（來自九州之礦坑「拜山神」的特有風俗文化，九州至今仍有舉辦），在宇多良炭坑更是熱鬧地舉行，並請歌舞伎老師專程前來指導坑夫，於祭典上進行「素人表演」。

昭和十年後，西表島的坑夫們的勞動和生活條件變得如何了呢？

儘管全部統稱為坑夫，實際上的業務內容卻是南轅北轍。在西表礦坑裡，大略可以分成採炭夫（採煤工）、運炭夫（運煤工）、仕操夫（改修工）以及雜務（雜工）。（中略）對仕操夫來說，這

昭和十六年（一九四一年）宇多良炭坑內的「山神祭」表演。

是高度危險的工作，對運礦夫來說則是需要力量；而雜務負責燒洗澡水、煮飯、選煤

這一類簡單的瑣事，因此多為女性擔任，特別是選煤一職大部分皆為坑夫的妻子。

當然，薪水的高低也與坑夫的採礦技術相關，越熟練者賺越多。另一個能左右薪水

高低的重要因素是煤床的薄厚度。煤床越厚做事效率越高；煤床越薄坑道也越狹小，

做事效率變低，薪水自然就變少了。一般礦坑坑道高約五尺六寸至六尺、寬約九尺左

右，在裡面鋪設炭車專用的軌道後再從中挖出三、四條如樹枝般的小叉路作使用。

過薄的煤床是造成薪水減少的原因，為解決這個問題，坑夫們花更多時間在勞動，

但也大大損害了坑夫們的健康。（中略）大部分的採礦夫會清晨五點起床，六點準時進

入礦坑開始工作。午餐在礦坑中解決，傍晚的五、六點左右下班。整整十二個小時的

重勞動。但若是採集的礦量少於預定的標準，則會繼續採礦至晚上十點。

按照九三炭礦宇多良礦業所八月的每日行程表來說，早上五點時第一次的鐘聲響

起，大夥們起床洗臉後享用早餐。約過三十分鐘後第二次鐘聲響起，這時全員必須要

到俱樂部前的廣場集合唱名，向著皇居的方向膜拜敬禮。六點時入山開始工作、十二

點放飯、午後的採礦作業結束後傍晚六點下山回家。十點時就寢鐘響後熄燈──這就

是坑夫一天的作息。

──〈三木健解說：佐藤金市的手記與其時代背景〉，《西表炭坑覺書》（佐藤金市・一九八〇年）

然而，這個「現代礦坑」真的如此美好完善嗎？虐待礦工、高壓監視管理等惡聞傳出了礦坑，即使是《綠色牢籠》的主角橋間阿嬤，在少女時期都曾聽說過「浦內川那邊都在毒打人」的消息。其中，相較於內離島的礦坑人口結構，宇多良炭坑的人口多半是自九州各地召募來的礦工，台灣人僅佔極少數。對於南國熱帶環境不熟悉的日本人，大多是在家鄉被幹旋人以「好話」拐騙到西表島，「去了西表還可以去台灣玩」──許多九州人來到紅樹林密林之中的宇多良炭坑後，染上瘧疾、營養失調，又無法逃離，陷入真正的「綠色牢籠」。

抵達八重山時，船只是那樣的停靠在海面上。我以為能上岸去玩但卻沒辦法下船。過了一陣子，整艘船就直接駛往西表島的白浜駛去。到白浜後，我們轉乘另一艘小型的機械船。搭上之後船馬上回頭開了起來，我正覺得奇怪的當下，船已經駛入了浦內川。進到浦內川時，河川兩側長滿林投樹，狹長的葉子就這樣垂著。「不要進去奇怪的地方啊！」我才這樣想，船就越往裡面駛去。在叢林的深處，那裡有一座礦坑，那是丸三炭礦的宇多良炭坑。

長崎的幹旋人說只要到了西表島，香蕉隨便吃到飽。我信了他的話來了西表，但在這裡的都只是沒有什麼果肉、全是種子的山芭蕉。又或者是聽信「到處都生長鳳梨，不用花錢就能吃」這樣的讒言，來了之後才發現根本只是林投果（野菠蘿）。說了這麼

多好聽的話⋯⋯。

──〈宇多良炭坑的勞動與生活──訪談原坑夫大井兼雄〉，《聞書　西表炭坑》（三木健，一九八二）

在戰後的文獻與證言中，宇多良炭坑也是時常被討論的對象，留下的紀錄眾多。其中也包含了戰後接受許多採訪、於石垣島養老中心「厚生園」孤老終生的大井兼雄先生的證言。大井原本在九州各地的礦坑工作，在昭和十五年（一九四〇年）被長崎的斡旋人騙到西表島來。

簡而言之，只要工作，就能拿到「切符」。只有「切符」。我工作的話可以領到一元八十錢日圓。那些採礦的工人們過得很艱苦，上班時間完全不夠。早上五點開始入礦坑工作，一直到晚上十點、十一點才下班回家的也大有人在。但若不這樣工作的話，就拿不到薪水（切符）了。但就算是這樣，拿到的工資也很少。

（中略）那些逃走的人若是被抓到，就會在晚上我們都睡著的時候被強拉出門，用木刀狠狠地毒打一頓。若直接用手毆打的話還可以忍受，但他們用的是木刀。這些被打的人隔天一樣照常被送去上班。

若說了「沒辦法上班」，就會被當成「偷懶不工作」的藉口，又會挨一頓揍。我聽過那些聲音，一開始我以為是在搗麻糬。但搗麻糬這件事應該是在白天做的，誰會在

晚上處理？我一邊心想一邊悄悄地走去偷看。我那些逃走的同伴們正在坐著接受一陣毒打。如果只是被一個人毆打就算了，但整個部門的人都聚集了起來，對他們拳腳相向。

（中略）就算是睡著也能清楚聽到毆打聲。悄悄抬起頭偷看，事務所的那一帶亮著的。因為點著燈，所以在做什麼都看得一清二楚。

——〈宇多良炭坑的勞動與生活——訪談於原坑夫大井兼雄〉，

《聞書 西表炭坑》（三木健，一九八二）

隨著邁入戰爭期，礦坑雖然還在營運，但許多坑夫已被徵兵、調動，炭坑與日本軍的關係也逐漸交錯。西表島上，陸續出現日本軍的陣地，但像丸三炭礦宇多良礦業所這樣的大礦坑，還是日復一日地產出煤炭、為國勞動。在這個時候，有些坑夫趁機成功逃跑，像是歷史研究者三木健在書中將其描繪為「決死的逃亡行」的十六歲少年坑夫谷內政廣。這名少年在昭和十八年（一九四三年）戰爭期間被招募來西表島，面臨高壓勞動及營養失調，在大井兼雄的幫助下，藏在裝食物蔬果

大正時期發行的炭礦「斤券」（切符）。

的大麻袋中，乘坐小舟，順利逃出了宇多良炭坑。

戰後回到大阪的谷內，於沖繩回歸日本後的一九七七年，來到石垣島拜訪在養老中心「厚生園」生活的「救命恩人」大井兼雄。兩人再度來到宇多良炭坑的廢墟中，看著斷垣殘壁，祭拜這塊土地。此事在當時也受到許多沖繩的媒體採訪，為這段七十年的歷史留下了感情深刻的紀錄影像。這段複雜且一言難盡的漫長礦坑開發史，也時常以大井兼雄這段令人省思的證言作結：

我很慶幸發生了戰爭。如果沒有戰爭，我現在應該還被困在西表島上吧。喔！我應該早就不在這世上了才對。我能活到現在正是因為我放棄了挖礦，開始了農耕。如果一直待在礦坑的話，我早就死了。發生戰爭真的太好了、戰爭輸了真的太好了！如果贏了，也許又要回到礦坑工作吧。因為那裡到處都是煤礦可以開採。所以我很慶幸戰爭輸了。

──〈宇多良炭坑的勞動與生活──訪談原坑夫大井兼雄〉，《聞書　西表炭坑》（三木健・一九八二）

一九七七年，大井兼雄與谷內政廣重返西表礦坑。（圖像來源：竹富町教育委員會）

第三節

聞書

沖繩歷史研究者三木健，年輕時擔任《琉球新報》文化部記者，曾一路採訪當時還在世的西表礦坑關係人，蒐集這段未被整理過的歷史證據與紀錄，並於一九八二年出版了影響甚鉅的《聞書　西表炭坑》一書。三木健先生於一九七〇年代後半至一九八〇年初，將採集的所有證言整理成書，呈現了西表礦坑歷史複雜而一言難盡的面貌，而他長年所蒐集的所有資料，也成為《綠色牢籠》紀錄片考察過程中最重要的歷史資料來源。我與現年八十一歲的三木先生的討論與往來，是本片製作過程中很重要的一部分，將於後面的篇章再敘。

我想先於本節引介、摘選一些《聞書　西表炭坑》中的重要篇章，供讀者想像那些三「見證者」眼中的「西表礦坑」。

弓削初枝：一九一四年弓削家從福岡縣移住至石垣島，中途搬遷到台灣之後，又於一九三四年搬遷到西表島。爾後便在島上經營糕餅店。直至終戰的十一年間，與家人們在白浜一同度過了這段歲月。

我阿嬤是個喜歡說話的人，所以常常跟坑夫們聊天。

阿嬤問一坑夫：「你怎麼會到這種地方來呢？」「在內地無所事事時，礦坑的仲介給我看了台灣的地圖，並說：『西表島就在台灣的附近，假日可以當天來回。路上有很多香蕉跟鳳梨都隨便吃！』聽信了這樣的夢話才來這裡的。那時抱持著既然是這樣的話就順道去台灣看看吧，大家都是抱持著這樣的心情來的。來了之後才發現這一切都是謊言。」坑夫向阿嬤哭訴。阿嬤說：「你就是因為在家無所事事，對父母不孝的關係，現在才會變成這樣。」

雖然這麼說有點那個，但是若沒有戰爭，這些人直至死亡都無法從炭坑中抽身離開。發生戰爭真的幫助了他們。同樣是死亡，比起在炭坑中死去，還不如戰死會更好一點，我覺得他們也這麼想。

就算只是要寄回家鄉的信件，礦坑的管理人還是會檢查裡面的內容，像是軍隊那樣。坑夫們說，請父母寄錢過來的信雖然送出去了，但是卻一直沒有收到錢，又是事務所搞出來的招數吧。這些人曾說過只要把債務償還完畢就可以回家，這大概就是為什麼事務所要處理掉信件的原因吧。

最讓我驚訝的是，逃離炭坑的人們被捕並被處罰。我在經過這條街時曾經瞥了一眼，真的是很嚴重的處罰。而且捕捉的所有費用都會變成這些人的債務。所以如果一次無

法逃離的話，債務將會增加，更無法脫身。我還住在那裡的時候，安全償還債務回到家的人，一個也沒有。又或者是說，礦坑本身就是這樣子組成的存在。剛來的時候，坑夫們深信只要自己好好工作，償還完債務就可以回家，因此認真地付出了勞動力。但隨著時間過去，他們知道這是件不可能的事，便開始過著及時行樂的日子，把薪水都花在買酒喝、賭博上面，自然也就沒有錢了。

——收錄於〈挨打的坑夫們——原白浜村的菓子屋弓削初枝訪談〉一章

大城兵次郎：在西表島各炭坑來來去去的魚販。

在我賣魚的地方也使用礦坑發行的「切符」做交易。小販如我，也是需要到礦坑內的「賣店」買米跟其他用品，所以說有「切符」還是很方便的。雖然礦坑業主對我們向他們要求把「切符」換成現金感到不滿，但因為我們是礦坑外的人，只要告訴警察的話便會不利於礦坑，所以是可以換成現金的。話雖如此，我還是盡量都用「切符」做買賣交易。

我們找零錢給坑夫們的話，對礦坑來說是一件滿困擾的事。拿了相當於十錢的「切符」要來買魚，魚六錢，要找四錢，而這四錢是用現金找給坑夫們的。為了準備某些

事，坑夫們會蒐集這些瑣碎的零錢。為了不讓坑夫們做那些事，炭礦會社不允許坑夫們擁有現金。炭礦會社對坑夫們說，你們只需要存「切符」就好了，必要的時候會幫你們換成現金。

我在賣魚的時候，有時會遇到不付帳的坑夫，便會向他告知我過幾天再去拿。當我為了收帳而前往之時，坑夫一樣不付錢，甚至還拿起菜刀試圖要跟我幹一場架。挑起爭端的原因我也很清楚，一旦進了炭坑就不知道何時才能重獲自由，只要傷害了我們，我們就會請警察來處理。警察出動之後，就必須要跟著回到警署去。作為加害者被關進監獄後，總有一天會被釋放，這就是坑夫們渺小的願望。因為不構成死刑，所以關個數十年後就會被釋放出來。

這樣的事件經常發生，所以我對要賣魚給坑夫都感到有點害怕。「就算對方出手了，你也不要還手喔！」這是跟我交情不錯的坑夫告訴我的。對我們做出這樣的行為的話，因為太害怕了，所以只能把漁獲帶到礦坑事務所那裡，像是轉賣那樣的方式賣給坑夫們。畢竟，他們手上拿的都是武器啊。

——收錄於〈用炭坑切符做買賣——原西表島行商人大城兵次郎訪談〉一章

藤原茂：生於一八九八年。在一九三六年來到西表島之前，也一直在九州從事採礦工

作。一九三六年開始在南海炭礦的東山坑跟新坑工作，一九四三年與東洋產業簽訂合約正式成為「斤先人」。戰後，成為白浜村落的區長，從此沒有離開過西表島。

在九州的時候，我們都用「八重山炭坑」來稱呼西表炭坑，當時這個「八重山炭坑」的名聲真的是壞到極致了。很多人都說：「去了那裡就再也回不了喔！」換我出發的時候，從西表島回來的人再三奉勸我，「不要去那種地方比較好」，這樣子試圖阻止我。

（中略）坑夫的薪水跟勞動時間在我這裡算得上是不錯的了。那種「痛苦」在我這裡是沒有的。在九州的大家都認為「勞工在八重山炭坑受到不人道的對待」。但是我那段時間採用的是內地式管理，因此沒有從坑夫那邊聽到抱怨的話。我常常在想，雖說嘴他人早死這件事不太好，但我因為沒有強迫坑夫們勞動，所以才順利地、好好地活到了今天。

（中略）在我那裡，的確是有幾位台灣人。星岡礦坑裡也有一些朝鮮人跟台灣人。現在白浜那有一位叫做楊添福的台灣人在喔。大概是昭和十四、十五年左右吧，那時西表島到處都是台灣人。從以前就只收台灣人坑夫的謝景炭坑，還有南海礦坑那一陣子也有很多台灣人坑夫在。（中略）第三代松本鐵郎先生在台灣也從事礦坑的相關工作，

因此帶了很多台灣人過來這裡。

那時候台灣人比日本人還要多。大概有個四、五百人吧。在西表島的坑夫大約將近千人，而其中台灣人就佔了五百名左右。但隨著松本鉄郎先生的離開，接手礦坑的人換成了塚本太郎先生之後，台灣人就開始逐漸少了。戰爭結束前已經沒剩下幾位了。

——收錄於〈一位斤先人的回想——原斤先人藤原茂訪談〉一章。

村田満：一九三六年踏上西表後就一直無法脫離炭坑，終戰後一人住在西表叢林的深處裡，直到三十四年後才又回到出身地福岡。

有很多人因為痛苦而逃往深山，但是不清楚出口在哪而死在山裡。我親眼看過那些死去的人的白骨，山裡到處都是。但是我沒辦法分辨誰是誰。西表的山深不見底，一旦闖入就很難找到出口離開了。而那些逃走又被抓回炭坑的人們，會過上生不如死的日子。逃跑的話，礦坑業主會派人花上一、二個星期去找。被發現的話，就會被木刀狠狠地打一頓。雖然我沒有逃跑，但是每個禮拜都會看到兩、三個人被毒打，有時候還有人被打死。

（中略）什麼事情最痛苦？那當然是自己的身體被他人施暴的時候啊，這是最痛苦

的。星岡先生不會弄髒自己的雙手，他都是叫手下監視大家。嚴密控管喔！晚上的時候整個地方就像是拘留所一樣，入口站滿了監視的人。為了不讓大家逃跑，他們手上還拿著木棍。

薪水也只有這樣子（用手示意了一下）、這樣左右的「切符」而已，不給現金的。領到的「切符」在其他地方沒辦法使用。在那裡，我一次也沒有看過現金，大家都是用「切符」在生活的。五十錢或是一元這樣的。在「切符」的上面會印有「琉球炭礦」的章，以前大家都是拿這種東西，也不流通，不能在其他礦坑使用。公司一直不願意幫我們把「切符」換成現金。但過了一陣子，這些「切符」居然變成了現金。

納屋裡有十間左右的房間，一間房裡擠了七、八人。除了用餐是在食堂以外，坑夫的生活起居都在這狹小的地方裡完成。房間裡安裝了鐵窗，在那之前還是用細鋼絲做的紗窗。裝鐵窗的目的是為了不讓坑夫有機會逃跑，簡直比監獄還糟。真想讓你也看看這些。房間彼此相對，中間是泥地板，而有家庭者跟單身者的房間則是分開的。

這裡到處都是引起瘧疾的蚊子。為了要採礦而進到炭坑後，我突然開始盜冷汗，正覺得奇怪時，才發現原來自己染上了瘧疾。這裡的瘧疾有三種程度，輕微的、發高燒的、跟肚子腫脹起來的那種。如果是肚子腫脹的話，一定撐不過三天，馬上就死了。

這裡也沒有可以治療瘧疾的藥。雖然有醫生，但是沒有關鍵的藥可以治療，雖然有一

種黃色的藥就是了。

——收錄於《望鄉三十四年的軌跡——原坑夫村田滿訪談》一章

佐藤金市：一八七四年生於三重縣，二十歲那年到台灣工作。六年後在返鄉路上不幸在石垣島染上瘧疾，並聽聞西表島正在招募木工一職，便帶著弟子一同前往。爾後建設了仲良川一帶的納屋及坑內設施。

西表的炭坑裡，最惡名昭彰的莫過於叫做謝景的台灣人了。在他那裡，坑夫們施打嗎啡、鴉片都不是什麼新鮮事。今天花十錢注射鴉片，明天就必須花十五錢去注射，因為注射的量變多了。而花了十二元買大麻跟古柯鹼的人，之後也會變成一百元、一百五十元這樣可觀的數字。謝景透過這樣的方式成功了。然而謝景在戰後回台灣後，才剛踏上岸馬上就被坑夫刺殺了。這可以說是他沒有好好善待坑夫的現世報吧。

那些珍惜坑夫，並像對待家人一樣對待他們的人們生意發展順利，並安全地返回了內地；但那些施與惡政的人們則是連內地都回不了。發瘋死掉的、患病去世的，全都被埋在西表了。

——收錄於《宇多良炭坑的發現與建設——原坑夫木工佐藤金市訪談》一章

仲原邦子：一九二九年，仲原邦子的父親受其叔父之邀前往西表島工作，而後她便在白

浜出生、成長。在炭坑社會中長大的她，用年幼的雙眼目睹了只屬於炭坑的那些鬥爭歷史。

小時候的白浜可熱鬧了，從礦坑那來了許多人，船也每週出海一次。港口總是擠滿了人，好不熱鬧。船上也點著電燈，很明亮的。礦坑事務所則是透過自家發電來點燈。

還有被大家叫做煤油提燈的那個，也和煤氣一起使用了。

在白浜生活，印象最深刻的是南海炭礦的暴動。我記得是昭和十三年左右吧（中略）暴動的原因是因為煤炭的品質不好。坑夫們把挖掘到的煤炭放到母船上時，有大概一艘運輸船量的煤炭就這樣直接被倒入海中。所以坑夫們才反抗，造成了這次暴動。以前，如果煤炭的品質不怎麼好，就會被直接丟掉，我是這麼聽說的。

除了這一種暴動，到處都有殺人事件。八重山的宮良旅館的人被殺害的時候我也看到了。用跟現在的生魚片刀一樣的尖銳物品往肚子刺了過去。因為是人被殺害了，所以我們湊熱鬧跑過去看。被菜刀劃破肚皮，內臟什麼的全都掉了出來。據說宮良先生是被誤認、再被誤殺的。雖然殺人兇手被押回內地的監獄，但聽說徵兵通知書來了之後就馬上出征了。我們笑著說，明明是一生都應該待在監獄裡面的人，能夠出來真是太好命了呢！但若不是被徵兵，那個人也肯定出不來吧。

──收錄於〈昭和的炭坑暴動──原白浜村住民仲原邦子訪談〉一章

以上是《聞書 西表炭坑》這本書中的幾篇摘選，也是這本重要的報導文學巨作的鳳毛麟角而已。這本書是三木健先生研究西表礦坑的起點，但也留下了最活生生的時代紀錄。我們有幸於三木健先生取得當年的訪談錄音帶，成為本片重要的歷史資料來源，而在拍攝的這幾年中，我們也無時無刻不重新回去翻閱《聞書 西表炭坑》一書，回到七〇、八〇年代的當下，想像那些還在世的證人們腦海中的「西表炭坑」。

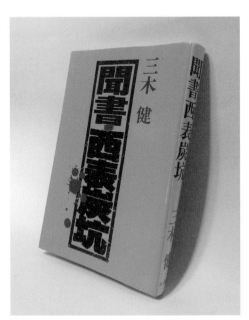

三木健《聞書 西表炭坑》書影。

第四節——廢墟（一）：海上孤島

新坑與南風坂

礦坑所在之地，如今都已成為叢林中的廢墟，矗立在難以到達的密林之中，被各種植物纏繞共生。我們很晚才終於踏上內離島。在尚未做足功課之前，內離島是一個近在咫尺的對岸，我們總是到白浜就止步，在阿嬤家和村莊待了許多時日，一直沒有前往那座「海上孤島」。遲至二〇一七年年初，在台灣的礦坑專家張偉郎先生的陪同下，我們才真的第一次走進礦坑廢墟內部進行勘查。

踏上內離島之前，我做了許多心理建設。總覺得對歷史的理解與考察更深，反而越難接近其本身，也不免想到戰後遍布西表島的坑夫鬼魂，是否還在內離島中飄晃？如今即將揭開這座無人島的神祕，我感到相當志忑不安。相比之下，同行的攝影師駿吾可是老神在在，而陪同我們勘查的張先生是無神鬼論者，他長年穿梭於各種礦坑廢墟，幾次在台灣的勘查已有見識。這次的行程想必遠比我預期的更為安心才是。

去內離島必須要找到有船又能帶路的嚮導，因此，我們找了住在「船浮」村落的嚮導池田先生協助。船浮素有「日本最後祕境」之稱，是一個如今只有四十位居民，也是西表島唯一一個搭船才到得了的村落。

我們事先已經和池田先生見過數次，也討論過許多關於紀錄片本身、拍攝工作與礦坑歷史的細節。池田先生長年經營從白浜港出發、以沿路有許多美麗海島景點著稱，俗稱「奧西表」一帶區域的觀光嚮導，其中也包含了甚少有人前往的內離島。池田自己也有著想要將礦坑歷史傳達給下一代人的使命感，他在已成為無人島的內離島上整修了小小的靠船處，也弄了一條小步道，並放

從內離島上往船浮方向望去。

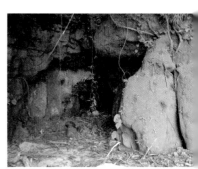

「元成屋」留有的坑口。

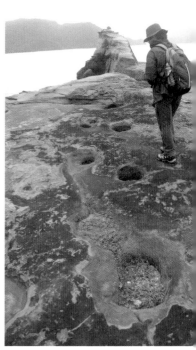

「元成屋」的儲煤碼頭遺跡。

上歷史說明告示牌，通往「新坑」──也就是當年由「炭坑王」河野吉次所經營的「琉球炭礦」。「新坑」確實是最好到達的一個坑，拜池田先生簡單整備之賜，路途安穩，且距離港邊也不遠，適合做為第一個登島景點。坑口附近有水槽廢墟，自然也少不了酒瓶、杯碗等瓷器，都被撿拾放在一起。「新坑」坑口目前已經塌陷，但還可以往內走一小段路。

踏過最輕鬆的「新坑」之後，我們接著前往西表島最初的炭坑村「元成屋」一帶，該處也是坐船即可到達的岩礁地形，礁石上有著當年儲煤碼頭的痕跡，若不仔細注意這些圓柱形的坑洞，看起來就像是普通的海上岩礁。我們在附近也立刻發現已塌陷的舊有坑口。除此之外已無建築物殘骸。原本屬於村莊之處，只剩荒草森林一片。

走完可以輕易到達的兩處，這兩天的內離島勘查，剩下的全是披荊斬棘的艱苦路程。基本上是先乘小船到達海灘或其他停泊處上岸，然後尋找比較可行、能走的路線，由池田先生帶路，再由張先生摸索礦坑可能的地形與位置，按照書中的礦坑分布地圖，一路劈開永無止境的林投樹叢，進山尋找遺跡。我們先抵達「南風坂」一帶，這一帶位於島的東南方，是明治二十八年（一八九五年）就設置了西表島上唯一一座郵便局的炭坑村。由政商大倉喜八郎所創立的「大倉組」就以此為根據地，坐擁一千兩百名礦工及工作者。南風坂留下許多建築殘骸，有儲水槽、水井、燒製炭的炭窯，也有許多在廢墟常見的酒瓶。幾乎所有礦坑相關建築物，都會遺留大量的酒瓶與酒杯，彷彿見證著礦工們曾經的身影。

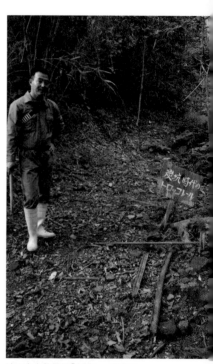

池田先生整備了「新坑」一帶的路，並把舊礦坑鐵道殘骸以告示牌標示出來。

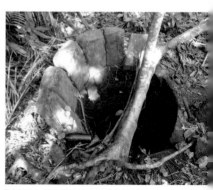

「南風坂」的古井及四處散落的酒瓶。

值得一提的是，大倉組亦在台北設立支店從事殖民地的經營，並承攬台灣總督府鐵道部的工程，敷設台灣的縱貫鐵路，以及其他各地的水利工程。煤礦方面反而較少著墨。

我們從這裡繼續往上爬，還意外發現戰爭時期日軍開挖的戰壕。在空無一人、寧靜的氣氛中，隱藏一條這樣蕭殺的壕溝廢墟。不知過了多少年，這個連當地人都沒有發現的遺跡，就這樣被我們誤打誤撞找到了。現場寂靜無聲，大家都覺得不很自在。依靠張先生對礦坑地形的直覺，我們最終順利找到已完全坍塌的南風坂坑坑口。南風坂一帶的探索就到此告一段落。

「南風坂」一帶發現的二戰期間日軍戰壕遺跡。

五坑

趁天氣甚好，我們前往位於內離島南側的「五坑」。在島的南緣，由西到東有一到八坑，多為八重山炭礦的礦區，其中五坑以沖繩人礦工為主，四坑則為台灣人礦工。「五坑」是內離島上最顯眼的礦坑遺跡之一，屢屢有電視紀錄節目前來拍攝。荒島上矗立著土炭色煙囪，從海上即可眺望其奇異的樣貌，似乎頗符合人們對於這座「海上炭坑之島」的想像。從海灘一上岸，我們馬上看到「儲煤櫃」的殘骸，斷垣殘壁的樣貌很是驚心。逐漸風化的建築物已被白沙淹

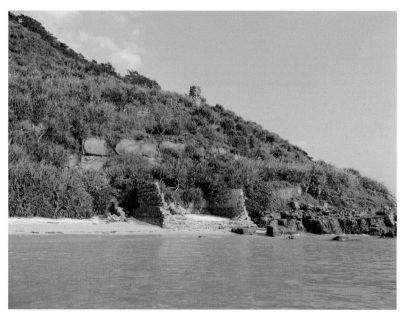

遙望「五坑」的煙囪（燈塔）及儲煤櫃殘骸。

沒大半，昔日礦工們辛苦運炭的終點站，如今像是一座廢墟的入口指標。煙囪位於半山腰，舉頭可見，但是要爬到那座顯眼的煙囪處，可不是件簡單的事。我們只能一邊劈開茂盛張狂的林投樹叢，一邊在山坡上尋找可供站立前行的路徑，一路艱困地攀爬而上。

抵達「五坑」的坑口，坑道只剩一些部分尚未崩塌，從入口處向上望去，則是在七〇年代NHK紀錄節目中看過的通風口（我們一度以為是豎坑，但經張先生判斷，應為運煤井）。這些在井口天際上藤蔓盤繞般的林投樹叢，成為奇異的坑道廢墟光景。再往下走的路太過艱難，

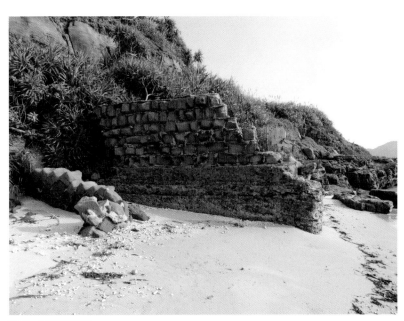

「五坑」的儲煤櫃殘骸。

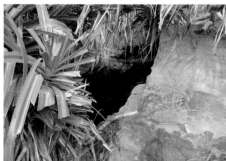

「五坑」的坑口。

從「五坑」內部往上望去，有被林投樹盤據的運煤井。

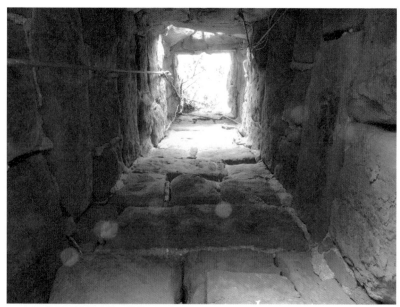

「五坑」的煙囪狀建物的內部，應是燈塔。

但張先生不肯放棄，自己一個人忍受尖刺，鑽進幾乎已成為一整面牆的林投樹叢，跑進那座煙囪裡探了究竟。張先生發現，該煙囪底下沒有坑口，是一座只有面海處有開口的塔型建築，他因此猜測這座塔塔應該是燈塔，引火燒炭，為運煤船隻指引坑口方位。

五坑坑口面海，內部是一座斜坑，沒有地方可以安裝捲揚機，只能依賴人力將煤車由下往上推到坑口。但因為坑口無法直接經由岩壁的小徑將煤炭運出，所以坑口裡的正上方可見「豎井」（運煤井），張先生認為這是以類似水井打水的方式，將竹簍綁上繩索下降至坑口高度裝煤，再用人力捲上井的上方地面，然後挑到海灘旁的儲煤櫃存放，等

從「五坑」往對岸（西表島船浮一帶）望去，夕陽相當美麗。

待運輸船來載運。工作環境可說是相當惡劣。

在坑口遺跡邊，我們看著美麗的夕陽，思考曾經在這裡居住、工作的各式各樣的人，如今人事已非，一切都成廢墟，確實令人傷感。隨著天色已暗，第一天的勘察也到此結束。

成屋村與森林

第二天，我們先到了內離島的「成屋」。這個地方位於白浜的正對岸，也是大正時期被「沖繩炭礦」開發成最大炭坑村而出了名的地方。我們從斜長的海灘上岸後，其內陸區域已全都被林投樹林淹沒，池田先生以他對「萬魂碑」的位置記憶，開始在某一面樹牆上鑽洞。

林投樹林這種海濱植物，不到兩個月就會茂盛成牆，在這種無人島上，林投樹像是吞噬了人類所有活動痕跡一般地旺盛生長。

經過一番披荊斬棘，我們好不容易找到「萬魂碑」，把碑座周圍的雜木清理一番後，仔細端視。這座萬魂碑，是一九四〇年時由東洋產業的台灣人納屋頭陳養生所立，他為了安頓無法歸家的亡者，四處撿拾散亂的白骨，將骨骸置於碑座小石室中，現在還可見白骨殘骸。

離開靠近海岸的「萬魂碑」後，我們決定從另一個入口進入「成屋村」一探究竟。來到村落入口處，可見駁坎狀的石牆，也同樣難逃林投樹的糾纏。這一帶是森林區域，樹木較為

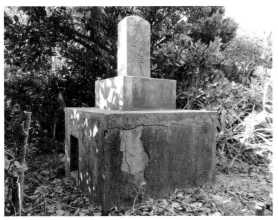

藏在茂密林投樹叢裡的「萬魂碑」（萬魂牌）。

殘留在「萬魂碑」內的人骨。

稀疏、地形平坦，確實適合開發為村落。而在陰涼的樹蔭下，有遺留一些現代物品，似乎是戰後有人在這裡開墾或經營農牧業，「媽媽嘴事件」主角陳先生在內離島的牧場也就在附近。我們從「成屋」繼續往島中央走，發現這座村莊的位置確實是一個較好的登山口。

接下來，我們時而登山路，時而走河道，一路經過了各式各樣的地形。我邊走邊感覺到，這座平靜無聲的森林本身，也像被「遺棄」在某個時光裡，眼前盡是枯萎、乾涸，與早已成為屍體的各種植物殘骸，根本看不見動物的痕跡。我想，一般所謂的「無人島」，或許不只是字面意義上的無人之境，也包含經年累月的各種自然摧殘、無人維護整理的某種虛無吧？這些被自然淘汰的、夭折的樹木，就這樣被遺忘在這裡，河道已乾涸無水，昆蟲或也遷移。對比我曾在西表島各處見過的，那些旺盛的熱帶叢林、紅樹林，以及豐富的多樣生態、珍稀動植物與各種昆蟲鳥類的聲響，這些猶如西表島代名詞的意象，到了內離島竟然是

從「成屋」走進島中央的山路。

不可思議地安靜──這座島除了沉默地消失於歷史舞台，它的生命似乎也不再延續。內離島如今只剩山豬出沒，唯有西表島獵友會的獵人們會一年幾度地到這裡「驅除山豬」（獵山豬）。

我們在森林中能行走的道路，多半是這些山豬走出來的「山豬路」，只有一點點行走的

空間。根據池田先生詢問家族長輩的
說法，據說森林更深處有一個不知道
是什麼作用的戰前廢墟。於是我們從
這一帶往裡走，一邊摸索方向，張先
生也一路勘察煤礦地形。順著溪流走
一段，張先生發現了一個已嚴重崩
塌的坑口。坑內大量積水。再繼續往
前，我們果真找到池田家長輩所說的
不明物體。但這個像是平台的物體，
已經不明所以地和樹木共生在一起。
張先生認為，這個物體很有可能是戰
爭時的軍隊建築，但我們也猜不出這
究竟是做什麼用。（難道是個司令台？）

懷抱著許多疑惑，結束島中央平
坦區的探勘，我們折返回小船，前往
最後一個行走能到達的點。

坐落於島中央部的不明建物，疑似與日本軍相關。

供養塔與洞穴

距離南風坂不遠的一處面海山坡上，矗立著丸三炭礦設立的「供養塔」，年代不詳，但應是丸三炭礦於昭和二年（一九二七年）左右開挖南風坂一帶時，至昭和七年（一九三二年）正式轉移據點至宇多良之前，為了供奉死去的礦工靈魂所立的供養塔。看著不知多少年無人踏近的塔座，龜裂的碑座已有數塊碎片散落，張先生熱心地拾起碎片、把碑座復原成形。

面海的丸三炭礦「供養塔」。（丸三的標誌就是圓圈內有「三」）

雖然出發前，面對礦坑廢墟未知的危險與不祥，一度令我感到不安，但行程至此，我已平心靜氣，心胸開闊，感覺也更貼近了這段自己進入了數年的「西表炭坑」的世界。剩下的時間，我們便乘著小船環島一周，也順便尋找內離當島南面一坑至八坑的遺跡。有些洞口就連當地居民也已不清楚究竟是礦坑還是天然的海蝕洞，但靠著張先生的敏銳判斷力，我們確實找到了幾個連當地人都不知道的坑口。最特別的是，我們在海平面上兩公尺處，發現了一個不確定用途的小洞穴。

退潮時才能進入的海上坑口。

神祕的天然海蝕洞。

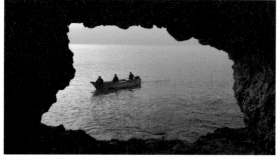

從海蝕洞往外看，在船上的我們一行人。

這是一個天然海蝕洞，但詭異的是，洞內明顯有人居留過的痕跡，留有布料、類似繃帶的物品、方形黑木等，除此之外沒有太多遺留物。這讓我不禁猜想，這些遺物，難道是那些從「綠色牢籠」逃跑的坑夫所留下來的嗎？若是如此，他們終究逃離了嗎？

這裡，是唯一一個讓我感到不甚自在的地方。

第五節

廢墟（二）：紅樹林中

浦內川的宇多良炭坑，因為近年來浦內川的觀光整備甚好，相對容易到達。而在經營「浦內川觀光」的平良社長照顧之下，我們在計畫最初的一兩年，也曾在宇多良周邊參觀幾次。平良社長這幾年還整備了步道，能通往當年位於碼頭的儲炭場，也就是整個宇多良炭坑的入口處。步道上還設有西表礦坑歷史的說明牌。

關於這條步道以及盡頭一處「萬骨碑」的設置和整備，不能不提起竹富町於二○一○年推動的「近代化產業遺產群」計畫。在此計畫下，由三木健先生等人組成「慰靈碑建立期成會」，藉由立碑來悼念這段歷史、供奉犧牲者生靈。而此處正是從前船隻運載煤炭出宇多良炭坑時的停泊處，從坑口一路搭建的煤礦軌道，透過台車一路運送到此。步道上沿途所見與叢林共生的紅色磚瓦，便是當年煤礦台車的軌道支柱。帶張先生來探勘的這天，平良社長熱情地派了一個年輕員工陪同，讓我們安心許多。但其實宇多良炭坑廢墟領地內並不是「浦內川觀光」所管轄之處，員工不會進入，所以這位年輕小哥僅是銜命來陪伴我們，探險的意味遠大於帶路。要到宇多良炭坑，首先得花半小時，從現在的浦內川入口一路走進

浦內川入口。

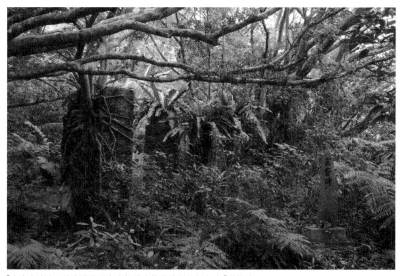

「宇多良炭坑」的步道盡頭處有軌道支柱殘骸以及新立的「萬骨碑」。

和內離島濃密的海島密林不同，這裡是紅樹林與延伸的森林地形，整體生態系豐富、蟲鳴鳥叫，樹木也沒這麼密集，較好行走。跨越台車軌道支柱的斷垣殘壁後，我們進入一處可以向下走的梯形斜面地形，從這裡開始，應該就是從前炭坑村的主體。照藍圖的紀錄，現場可能會有單人宿舍、夫妻宿舍、賣店、事務所與食堂等設施或區域遺跡。我們小心翼翼地沿著地勢向下走，確實發現了什麼，但舉目可見的主要建築殘留物，是賣店的「冰箱」，也就是儲藏食物的倉庫。而現場除了一些建物地基，以及藍圖中通往礦坑與村莊的梯形坡道明顯

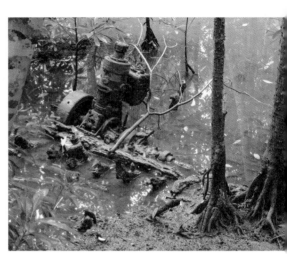

「宇多良炭坑」入口處（原卸煤港口）留下的運煤小船的引擎，已與紅樹林生態合而為一。

來。此外，一般行程最多只會走到步道盡頭的「萬骨碑」，但這只是炭坑村的入口，走下步道、踏入泥濘，才能進入真正的炭坑村廢墟。也由於宇多良炭坑的傳聞甚多，壓制礦坑的意象濃厚，步下人造步道後的無人森林，確實令人不安。我們拿著一份由曾在丸三炭礦擔任野田小一郎左右手的佐藤金市先生於生前所畫的宇多良炭坑藍圖，和張先生一起按圖索驥展開探勘。

本圖依據佐藤金巾於一九八二年發行之《南島流転 西表炭坑の生活》中刊載的「宇多良炭坑全圖（佐藤金市繪製）」重新製圖。（木林電影再製）

可辨識外，其他區域都已被埋沒在旺盛的林投叢林與紅樹林裡，已經毫無鑽入的空間。

發現賣店後，我們離開低窪區往上爬一點，抵達浴場區。現場留有完整的浴池遺跡與龐大的水槽，而且照藍圖看來，這裡至少有三個入浴場。經過水槽，我們還在這一面的山坡上發現了兩個山坡中的小洞穴，有點像是從前祭拜山神用的自然小廟。至於原本輝煌的「芝居小屋」域，這裡有一些與樹共生、不明所以的混凝土物件。此外，我們還在地圖中的不明區（可容納三百人的演劇場，也是從前的「電影院」），以及對面的坑主野田小一郎邸，如今都只剩下人工墊高的地基，一切的人造物痕跡都已消失，看不出個所以然，唯留地圖與老照片的記載。接下來的路況就接近之前走過的山豬路了。我們繼續進入更深的森林，也就是地圖上通

「宇多良炭坑」賣店的部分建物，據說是有「冰箱」功能的儲物倉庫。

浴場的殘骸。

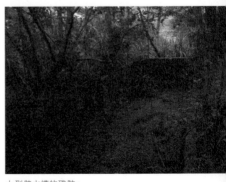

大型儲水槽的殘骸。

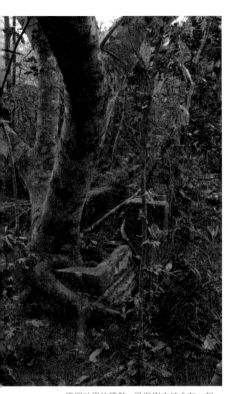

不明功用的殘骸，已與樹木結合在一起。

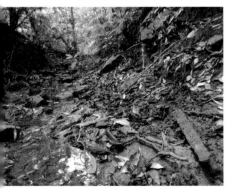

礦坑鐵道的殘骸。

往坑口的位置。沿途有發現礦坑台車軌道的痕跡，以及一些房屋構造的斷垣殘壁。

張先生敏銳地鑽進森林小路中，果真順利找到宇多良炭坑的主坑口，坑口雖已崩塌，但仍可鑽進一窺究竟。不過，真正的驚喜，是兩年後為了拍攝時空重現劇情的再次到訪。當我們於二〇一九年重回現場時，張先生又再找到另一個小坑口，位於一整片沼澤的深處。

這個地方像極了電影美術場景，過分魔幻寫實，又像是脫離了現代，進入某種奇異的時空。所以我們選擇在那個難以越行的沼澤中，拍攝一幕坑夫幽靈的鏡頭——一幅可以象徵這段歷史，也可以為《綠色牢籠》作結的超現實畫面。整體而言，二〇一七年的這趟勘查，是《綠色牢籠》從拍攝工作從前半段邁入後半段的重要轉折點。在聆聽了阿嬤的故事多年，著

手調查歷史後，我們終於進入了用自己的腳步與眼睛實實地摸索的階段，體驗、想像、反問我們心中的真實是什麼。每一步步行探勘的興奮之情，都轉化為日後建構《綠色牢籠》多層次的「真實」的養分。此外，探索這些礦坑遺跡時，張先生也屢屢驚嘆地表示，西表島的礦坑和台灣戰前的煤礦坑相比，整體來說仍多以人力、苦力勞動為主，極少見到大型機具或當時採礦技術設備的痕跡。對照台灣興盛進步的基隆炭礦，或是號稱採礦產業技術是「東洋第一」的九州一帶的炭礦，這個位於沖繩邊陲之處的煤礦島嶼，似乎還停留在明治時代的科技水平，宛如一座依靠大量人力勞動血汗建立起來的「海市蜃樓」。若真如此，這座海市蜃樓的惡聞，想必也是不脛而走了。

已坍塌的「宇多良炭坑」坑口。

「宇多良炭坑」坑內已崩塌的情景。

第三章

台灣

台灣煤礦的發現與開採歷史已久，尤其北部的煤礦資源豐富，早在一六二〇年代（明天啟年間）西班牙人佔領基隆期間，就有開發當地煤礦資源的紀錄。又根據一九二〇年連橫所著《臺灣通史》卷十八記載：「煤為礦產大宗。臺灣多有，而基隆最盛。當西班牙據北時，則掘用之，其跡猶存，為今之仙洞。」文中所謂「仙洞」，即為今日基隆港西側的仙洞巖。

明朝末年，政府對採礦業課重稅，可謂礦政擾民。清初在大陸本土的煤炭政策，則認定是民生需求而未禁止民間開採，但在台灣卻以「恐傷龍脈」為由，從乾隆年間即立碑示禁，不准民間開採。道光十九年（一八三九年）清英鴉片戰爭，戰後簽訂《南京條約》開放沿海廣州、福州、廈門、寧波、上海五處港口通商，此後歐美輪船東來日多，對於煤炭就近補給的需求增加，台灣的煤礦資源受到重視。

道光二十七年（一八四七年），英國海軍少校戈登（Lieutenant Gordon）調查發現雞籠地區煤礦資源豐富，發表於英國皇家地

理學會刊物，基隆煤礦從此成為歐美各國覬觀的目標。

英國探勘基隆煤礦結果發布後，也引來美國方面的注意。咸豐二年（一八五二年），美國海軍提督培里（Commodore Matthew C. Perry）奉派率艦遠征中國海及日本，一八五四年特派軍艦前往基隆港執行勘察煤礦任務，由技師瓊斯（George Jones）下船調查十二天，對該地豐富且優良的煤炭留下深刻印象。

清政府調查船廠煤炭需求並進行分析，認為官方自行開採優於向民間購煤，而且要用西式開採技術才能發揮最大效益，因此於光緒元年（一八七五年）延聘英籍礦師翟

基隆「仙洞巖」。

薩（David Tyzack）抵台，勘察結果認為八斗子地方最適宜，隔年遂開辦西式煤廠，架設橋樑並鋪設輕便鐵軌，三個月完成長約兩公里的鐵路，先用以運送自英國進口之開礦機器，之後則用來運輸煤廠所產之煤炭。

一八八四年清法戰爭時，法軍進攻基隆，欲奪取八斗子官礦，劉銘傳為防萬一，派兵前往八斗子炸毀煤井設備。戰爭結束後，官煤廠雖經重建並嘗試民營化，但最終仍告失敗而於一八九一年關廠。另一方面，由劉銘傳規劃興建之鐵路，基隆到台北段於一八九三年十一月竣工後，宣告煤礦礦產地不再侷限於

八斗子官礦「清國井風坑」。

靠海的基隆地區，而開始沿著鐵路經過的站點，朝內陸大量開發。民營煤礦日益繁榮興盛，超出特准區域之外。

進入日治時期後，民間煤場停工。一八九六年九月七日，台灣總督府發布律令第六號「臺灣鑛業規則」，規定凡屬日本臣民，都可依照規定申請設立礦權開礦，取得日本臣民資格的台灣人也可比照辦理。

一九○五年，日本與俄羅斯為爭奪朝鮮半島與滿洲地區的控制權而爆發戰爭，陸戰及海戰方面，雙方精銳盡出，傷亡慘重。由於戰爭期間大量軍費支出，日本國家財政陷入危機，因而需仰賴殖民地台灣的各式產業與資源大量增產，以填補財政赤字問題，台灣礦業也因此開始大規模發展。台灣縱貫鐵路於一九○八年開通，加上新型製糖會社驟增，基隆港築港工程陸續完成，進出口貿易蓬勃，船舶之進出日漸頻繁，使得煤炭需求大增。煤炭生產量大於運輸量，傳統的人力搬運被運煤用的輕便鐵道取代，從主要火車站延伸鋪設至主要煤礦生產地，以解決煤礦輸出運量不足的問題，並降低運輸成本。

一九一六年第一次世界大戰正熾，受到戰時軍事需求大增的影響，礦業呈現蓬勃發展的樂觀榮景，四腳亭及崁腳海軍預備炭田開放申請，引來三井財閥的關注。

一九一八年，三井鑛山會社與顏雲年合資創設「基隆炭礦株式會社」，三井資本佔六成，顏雲年則以其所有礦區作價佔四成，成立資本額兩百五十萬圓的株式會社，由三井的

「台湾北部煤田調査圖」，1899年台灣總督府民政部殖產課，山下律太（調查）。
（圖片來源：日本国立国会図書館：https://jpsearch.go.jp/en/item/dignl-847429）

牧田環任社長，顏雲年任董事。此一發展為台灣煤礦業的重要里程碑，讓原本以小礦業主、個人為主體的小規模開採方式，轉變成資本密集的公司組織。小礦業主不敵大公司的競爭，礦業權陸續遭到收購、集中於大型株式會社，機械式大規模化的生產方式，大幅推升煤礦產量，讓基隆炭礦株式會社最後發展成為壟斷台灣半數煤礦產量的企業。而這個「基隆炭礦」，便是西表礦坑中許多台灣礦工原本工作的地點，也是他們被招募至西表島的起點。這也就是《綠色牢籠》的時代背景了。

第一節────十六坑與小基隆

一開始與礦坑專家張偉郎先生結識，是得緣於搜尋台灣礦坑相關資料時，屢屢連結到他的部落格「放羊的狼」。從部落格紀錄可知，他經常走訪台灣各地的礦坑廢墟，也收集了許多資料，十分專業，看來是所謂的「礦坑迷」。但當時我並不知道，張先生未來會在《綠色牢籠》日後的考察與拍攝工作參與如此之多，成為本片重要的團隊一員。

透過幾次信件聯絡，互相討論與主角楊家的家族史相關聯的地點，以及我手上所擁有的資料及線索後，我與張先生的第一次見面，便規劃前往楊添福曾工作過、也是他被挖角到西表島工作前，最後一個在台灣的工作地點：基隆炭礦「十六坑」。

十六坑是橋間阿嬤記憶中仍相對清楚的地名，也是她前往西表島前，在台灣最後生活、居住過的地點。依照她的記憶所及，她的養父母與親生父母皆是在「小基隆」（今新北市三芝區一帶）生活。而後，楊添福便攜家帶眷前往基隆炭礦工作，曾輾轉居住瑞芳、基隆等地。

他就職於十六坑時，被西表島「南海炭礦」派來的松本鉄郎所長挖掘，邀請他前往西表島工作，擔任負責招募台灣礦工的「斤先人」。

「十六坑」的現狀，雖已成為倉儲公司停車場，但仍隱約可看見煤礦坑地形。

已用水泥封死的「十六坑」坑口。

張先生首先替我查詢「十六坑」的位置，確認該礦區位於基隆市暖暖區碇內，日治時期由基隆炭礦株式會社經營，礦名為「四腳亭十六坑」，後更名「基隆二坑」。戰後則由台灣礦業巨頭李建和經營，稱為「瑞和煤礦」。

可惜的是，十六坑現在成了倉儲公司的停車場，怎麼看都看不出端倪。張先生過去曾拜託管理員讓他入門進去探勘已徹底封死的坑口。但如今我們連門都進不去，只能在高處遠眺這個曾經是煤礦坑的現代停車場。

第二個線索，便是阿嬤的出生地——「小基隆」。這裡有一些台灣礦坑與西表礦坑的蛛絲馬跡？在調查前期，我很想知道台灣礦工被招募到西表島的路徑和方法，究竟是宛如「集體移民」一般，有著明顯的鄉里意識？或是礦坑內精通的消息網絡，甚至是礦坑會社之間的相互合作？

阮養父母就沒生查某囡仔，我出生兩三天就抱來養。連罵也沒罵過。

阮養父母住二坪頂，阮生父住在橫山。是伊兩個人的老爸熟識才在講。生我那個阿公講：「阮媳婦又攔生一个查某囡仔，生了幾天，是欲伊吃母奶還是欲餵牛奶，按呢跟伊約定。若是吃母奶，就欲給伊。兩個老歲仔（老頭）在那邊講，講到真正去給了伊。

出生兩三天而已。」

——橋間良子訪談，二〇一六

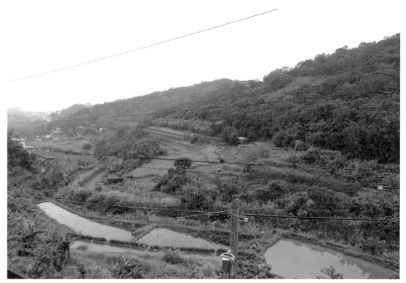

「小基隆」的景色。

埔頭坑金礦坑口。

驅車前往小基隆的路途中陰雨綿綿，這塊夾在山地與平地之間的北海岸面海地形，本是時常陰晴不定的溼冷氣候。這塊舊名「小基隆」的區域，原是凱達格蘭族的「小雞籠社」，清末改為「芝蘭三堡」，在日治時期被劃分屬「台北州淡水郡三芝庄」。這些地名，如今都還留在當地的巷道之間。而在從前交通不便的年代，小基隆實際上與鄰近的淡水關係更深，故偶爾阿嬤也會說自己是「淡水一帶」的人。

我們首先前往阿嬤親生父母家所在的「橫山」，這一帶都是山路，沒有明顯路標，較可辨識的地標是橫山國小。雲霧之中，順著蜿蜒的山路，沿途景致盡是梯田。阿嬤說，養母本來都在做茶、採茶，想必是在這種地形裡生活的農家子女吧。

沿著橫山再往更山區走，便到了阿嬤實際度過童年的「二坪頂」，也就是楊添福一家人的住所。二坪頂這個區域，如今在地圖上的面積甚小，實際開車繞個幾圈就走完了，沒有什麼聚落或明顯地標，實際上更像是偏遠無人的山路。但繼續開到底，就會抵達三芝區的最高地標「北極山北星真武寶殿」，是個以賞櫻著稱的祕境。

看來八十年的歲月變化極大，這兩處在阿嬤的記憶中有直接關聯的地名，都已成為失去線索的無人山路。我們於是在附近四處閒晃，想看看是否有其他的發現或機遇。

在附近有一間擁有信徒人氣的奇異廟宇「富福頂山寺」，又名「三芝貝殼廟」或稱「十八羅漢洞」。該廟是於一九九六年建成的濟公廟，也是一座以上百種珊瑚與六萬種貝殼

打造成海底龍宮般的山上寶殿。我們在這座寺廟參觀後，詢問廟裡的攤販、耆老以及部分居民，但他們都表示沒有聽過小基隆這一帶有過煤礦坑，也沒聽說有親戚曾經從事礦坑相關工作。這一帶大多是茶農與製茶業為主，也有一些稻農。

在歷史資料的紀錄與實際踏查的過程中，確實都沒有出現與煤礦坑相關的線索。依據張先生過往的考察，三芝一帶曾有未成功開挖的金礦坑，地點在埔頭坑溪周邊。這些金礦坑，都是日治時期北部金礦業興盛期時，沿著大屯火山群周圍試掘的小型金礦坑，但因礦脈並不豐厚，很快就被棄置。目前此處有三處金礦坑遺址，但沒有任何煤礦挖掘的相關資料或線索。看來楊添福實際上是因為某種原因與礦業產生關聯，後來又選擇自行前往當時興盛的基隆炭礦找機會、求生活。

伊（養父）就跟阮かあさん（養母）結婚時，作田跟作茶啦。後來，一個朋友講：「來那邊做炭坑好不？」伊講：「做啥物炭坑？」毋知でしょう（對吧）！

一開始講，大家嘛毋知。

伊問：「做啥物炭坑？」「像是磅空（隧道）那樣入去，掘土炭啦。」

伊講：「係款へ頭路，我不要。」到後來，伊被說服就去啊啦！

去，伊也不是掘土炭へ喔！像這一塊石頭要落下啊，柴拿一支，給他戳へ安捏。

一開始，講是做這個起工ㄟ啦……

做講毋知兩個月左右，大家攏賺那些大百錢，伊只有賺這幾掘銀子而已。

やっぱり（果然）心肝就展大（野心變大）啦！到後來，人就招伊去掘土炭……

──橋間良子訪談，二〇一六

儘管如此，走訪小基隆、二坪頂這一帶之後，確實可尋見楊添福一家人的影子。例如當地人所操的閩南語，應是腔調較重的「老漳腔」，照楊家人與橋間阿嬤的說話來判斷，是同鄉人沒錯。另外，三芝這一帶除了有平埔族（凱達格蘭族）的歷史淵源外，在清朝也有大批客家移民入住開墾。回想從阿嬤那裡聽來的，關於她的養父母的描述，也是出身自窮苦的家庭。養父楊添福不識字，從小幫人放牛、牧牛、打零工，養母則是採茶人家出身，日日都在採茶。

在這樣純樸的區域，鄰里關係中會有收養「童養媳」、養子女的習俗，也是不太奇怪的事。但在這樣毫無工業基礎的農村中，會選擇遷往象徵進步與工業的基隆礦坑工作生活，甚至日後再遠赴西表島成為「斤先人」，楊添福所擁有的勇敢的拓荒者性格，在這個寧靜的山村中，也讓我再三思考這部片主角家族背後的時代與地理背景。最後，這趟沒有太大收穫的小基隆之旅，以參訪李登輝故居「源興居」作結──身為三芝最出名的人物，位於三芝遊客

中心旁的前總統故居，是這個山村中相對熱鬧的區域。

日後，儘管我們繼續循著阿嬤數十年前回憶中的地名，按圖索驥地在北台灣的數個鄉鎮中，找尋曾經認識橋間家的親戚、友人，包括阿嬤親生家庭的其他成員、大姐與小弟、開棺材店的叔父等，也都沒有新的進展。

即使偶有零星的線索，也都是無法再追蹤下去的路徑。我當然知道《綠色牢籠》這部片的重點終究是西表島所發生過的一切，但我自從二〇一六年下半年認識張先生後，就會在每次回台行程中，安排前往楊家相關地點或各種礦坑廢墟的探訪踏行。對於我們形塑這部片、建構阿嬤的個人歷史，甚至是思考這段歷史的來龍去脈，每一次的踏查，都會形成一種無形的動力推著我向前邁進。我認為這是一種用腳印去思索、身體力行的、甚至是有點儀式性的思考途徑。

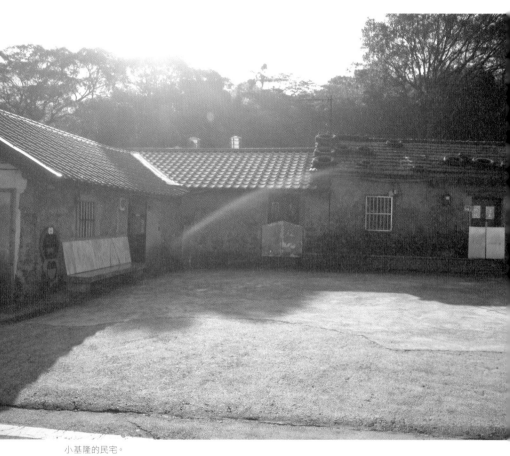

小基隆的民宅。

第二節 ── 廢墟（三）：認識山林

與其說是探勘，不如說是隨著張先生的腳步，走進群山，一窺這些藏在山林與各種地形中的煤礦廢墟，一步一腳印地認識台灣的山林。這類探勘行程主要集中在二〇一七至二〇一八這兩年間，我會趁著每次回台灣的機會，安排和張先生一起四處探訪，而我們也確實走遍了北部重要礦區的遺跡，從主要的基隆炭礦及其周邊地點，到瑞芳、平溪等地。張先生也總能熟門熟路地帶我們鑽進各種偏僻難走的地形，撥開草叢與泥巴，找到被掩蓋的坑口。

台灣戰前的礦坑，直到戰後數十年間仍普遍被使用，因而要找到跟西表島一樣，保持著戰前礦坑原貌的廢墟並不簡單；但相反地，由於戰後持續被使用，台灣礦坑廢墟的保存狀態確實比較好：坑內尚未嚴重崩塌，大多還能鑽進去走一些路。但也有許多坑在封坑之後，被直接以水泥牆封死，若沒有張先生這樣熟門熟路的專家帶路，我們可能連礦坑在哪都找不到。

礦坑廢墟大多已變成蝙蝠洞，洞裡積水有淤泥，混雜著黃色的蝙蝠屎尿。在脫離坑口、

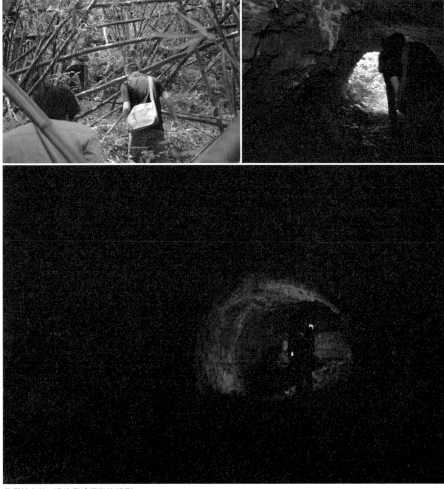

我們於山林、礦坑廢墟探勘的情形。

往坑道更深處一段路之後，多半要和飛來飛去的蝙蝠打交道，膽小如我實在感到驚心動魄，但張先生總是老神在在地往裡頭走。

要說在這趟踏行之中我慢慢認識的事實是什麼，那就是在現代的地形，特別是在這些山區蜿蜒的小路與村落中，看見形塑這個聚落的歷史地景。譬如說，與煤礦最為相關的，是為了運送煤礦台車而建造的礦坑鐵路。這些鐵路會建在偏高的平坦坡地上，小鐵道的沿途，就是今天蜿蜒山路與聚落的原型。至於支撐這些煤礦鐵路的墩柱及隧道，則成了小村落之間的聯繫小巷，或是一條現代公路底下的小道。這些痕跡，可能是一座毫不起眼的路橋，或是一座雜草蔓生的平坦山丘，但沿著路與地形，我逐漸可以看見連結了這些村與村之間的地貌，背後有著明顯卻總是被忽略的道理，也許就隱藏在公車站牌的地名裡（譬如「一坑」、「二坑」之類），又或是座落在一座民宅後面的空地深處。

這些地方，有些如今成了觀光景點。譬如台鐵平溪線的各站，都有老街與觀光人潮，從十分老街可以一路散步到「新平溪煤礦博物園區」——這是一個一九九七年封山後將廢坑重新整備為觀光型博物園區的成功案例。園區內有可乘坐的礦坑台車與小鐵道，也有模擬坑道。在以「平溪天燈」聞名的菁桐站周邊，也有許多和老街商圈合為一體的礦場遺跡，成為散步路線的景點。

但大多時候，我們的踏行不是這麼安穩順遂的散步路程，而是在難以行走的地形中艱困

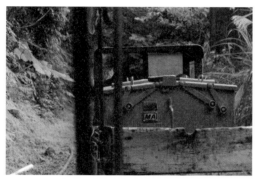

「新平溪煤礦博物園區」內仍可運行的煤礦小火車。

在博物園區內參觀探查。

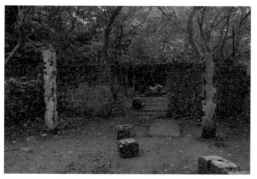

「臺陽王國」代表礦坑——石底煤礦遺跡，觀光化後成為「菁桐煤礦紀念公園」。

前行。被掩埋在山林之間的礦坑廢墟，若不是張先生帶路，可能連當地居民都難以辨識其入口。當時，我們除了勘查與認識台灣礦坑的目的之外，也希望能一併找到《綠色牢籠》拍攝劇情重現部分的適當場景。劇情重現的意圖，在二〇一七至二〇一八年的當下仍然模糊，但我依稀可見《綠色牢籠》勢必要以戲劇重現的方式回到一九三〇年代的最初——那個楊添福從台灣礦坑被招募至西表島、橋間阿嬤仍是十歲小女孩的時刻，那才是這段故事必須回到的

歷史起點。我們首先以戰前經營的礦坑廢墟為目標進行勘查。日治時期台灣的主要礦業經營者，即為基隆顏家和瑞芳李家。雖然這兩大礦業巨頭和西表島的礦業會社的地位，卻是台灣煤礦業的主要源頭，在礦業界有著「愛生理，找顏李」（要生意，找顏李）的地位，理所當然是我們探索的起點。其中，基隆顏家是我比較熟悉的。主要是因為後來移居日本的一青妙、一青窈姊妹，其父親便是身為基隆顏家第三代的顏惠民，這段家族史曾被改編成電影及舞台劇。我在《海的彼端》宣傳時，也受到一青姊妹的照顧，雖未提及太多我正在拍攝《綠色牢籠》的內容，但隱約知道她們家族與台灣礦坑曾有過的連結。

後來，我重新理解「臺陽王國」的產業史後，再回頭爬梳當年顏家與三井在基隆四腳亭合資成立的「基隆炭礦株式會社」——這是楊添福曾經工作過的地方，更有許多台灣礦工在這裡被招募至西表島。事情又默默地牽扯在一起。我們選擇參訪位於平溪的石底煤礦（戰前稱為「石底炭坑」）的一坑與二坑，體驗、理解更多「基隆炭礦」的氛圍。比起位於菁桐站附近、已成功轉型觀光景點的「石底大斜坑」及周邊的礦場廢墟之外，其實一坑和二坑更接近礦業凋零後的生活場景。看似依舊有人住的工寮、被荒草淹沒的坑口、頗具規模且四通八達的坑內，都可以想見當年「臺陽王國」的礦業興盛程度。

比較令人驚訝的是，這些戰前的礦坑，雖在戰後由顏家改為臺陽礦業股份有限公司繼續經營，但觀察礦坑的構造與周邊的建築，可以想見其運用的現代機械技術及企業化管理。這

「石底一坑」工寮。

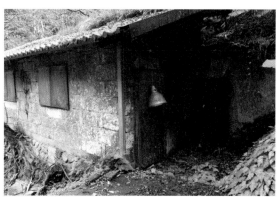

「石底一坑」的風坑，與主坑口同方向以平行方式開鑿，風坑至採煤面才與主坑相連接，風坑口裝有扇風機，坑底新鮮空氣由主坑口進，風坑排出。風坑外的建築物為扇風機設置地點。

在小規模開採、以人力勞動為主的西表礦坑看來，簡直是不能相提並論的。如果台灣同時期的礦業與技術投資已達到這樣的資本，為何西表島仍然處於土法煉鋼的舊時代呢？我們在陰冷潮溼的北部氣候中，一邊探訪這些臺陽與基隆炭礦的遺跡，一邊思考著。

擇日，我們驅車前往瑞芳深澳的建基煤礦，看看另一個以瑞芳李家著稱的礦坑樣貌。深澳漁港是在八斗子和九份之間的岬角，戰後開挖的「海底大斜坑」就是從這個角向外往海底延伸，曾是世界四大海底煤礦之一，甚至連深澳的火力發電廠也和戰後瑞芳李家的礦業史息息相關。我們先抵達面海的天福宮，這原本是一間位於坑口旁的土地公廟，據說從前礦工出入海底工作時，都會拜土地公，祈求沒有天動地變等災害發生。如今該廟仍在，只是主神換成天上聖母，並於九〇年代改名「天福宮」（天上聖母及福德正神）。看來礦業式微後，當地信仰又回到保佑漁港的媽祖。有趣的是，曾是礦工出入海底通道的地上坑口，如今成了一個不起眼的停車棚。

台灣還有多少這樣的礦場遺跡呢？在我們探勘過的遺跡中，有些成為大型廢墟，周邊還有像

「海底大斜坑」坑口，如今成為一座停車棚。

面海的「天福宮」。

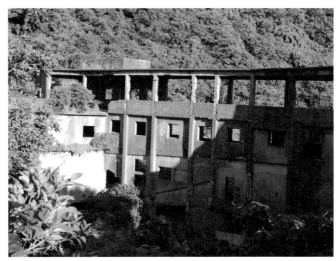

「建基煤礦」選洗煤廠，最上方有柱子但沒有牆壁的部分，是礦工前往海底大斜坑工作時會穿越的走廊，跨越馬路（現已拆除）到對面接海底隧道穿過港仔尾山後，抵達海底大斜坑的坑口。

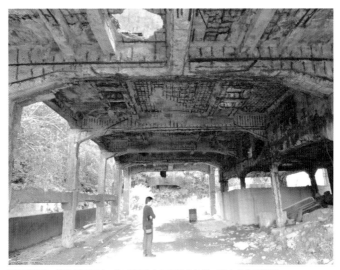

「建基煤礦」選洗煤廠下方，為原運煤火車載煤的軌道，其上方為儲煤場。

「建基煤礦」礦場建築內遺棄的汽水瓶。

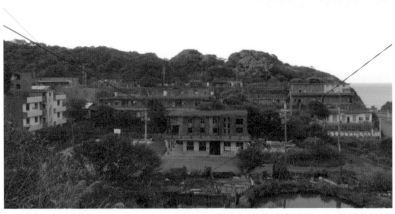

「建基煤礦」的一般礦工宿舍及集會所（休閒娛樂用）。攝影者所在地點地勢較高，為高級職員宿舍。一般礦工宿舍欄杆漆有藍白紅三色，原住民礦工則是住在高級職員宿舍後方以木頭搭成的簡易工寮中。

是違章建築一般的工寮，總還住著一些人。至於建基煤礦旁的小社區，就是當年從花東招募來的原住民工人聚落，收坑後仍繼續住在這裡。凋零的社區，只能搬出，不能遷入，有著奇異的嚴肅氛圍。我們在落煤廠與礦場建築之中晃蕩，看見夕陽西下無人知曉的落寞，如同煤礦已成為沒落數十年的產業一般，留下的這些空間，要不變成鬼屋一般的廢墟；好運一點的，就搭著觀光列車的人潮，變成像是菁桐、十分或是猴硐那樣的觀光景點。

這些曾經的風風雨雨、興盛衰敗，以及還留下來的人事物，也只能隨著時間凋零。我們透過這樣的身體力行，一次次地走訪礦場廢墟，呼吸、觸摸、想像，身處於空間的回憶情境之中，對於紀錄片創作者而言，是一種以腳步作為實踐的過程。

第三節——廢墟（四）：南海的遺跡

二〇一七年，為了尋找台灣礦坑與西表礦坑的更多連結，我們從投資與經營西表礦坑的資本家相關資料著手，發現有些礦業公司與殖民地的投資有關連。其中，招募楊添福前往西表島的「南海炭礦」（之後整併於「東洋產業株式會社」），代表社長山內卓郎在台灣確實也有礦業資產。山內卓郎是名古屋的資本家，除了礦業，也擁有水泥公司等資產。他於昭和十一年（一九三六年）以三百萬日圓資本額設立「南海炭礦」，進駐西表島內離島礦區共一千五百萬坪，總公司設於名古屋，於西表島設有礦業所、在那霸設有出張所，並在一年之間整併、買收獨立經營的各礦坑，增資為一千萬日圓資本額，並造船「第一南海丸」一千八百噸，於名古屋、大阪、神戶、那霸、西表之間的航路上載運煤炭，成為一九三〇年代整併內離島各礦坑的重要礦業公司。

山內卓郎在台灣有幾處礦產投資，其中最大的是「益興炭礦」。益興炭礦位於新北市汐止區，前身是「北港口炭礦」。該礦區最初於明治三十五年（一九〇二年）設立，而後由大正十年（一九二一年）成立的後宮合名會社經營，但因該會社財務狀況惡化，於昭和八年

（一九三三年）讓渡予汐止士紳周錦樹。

隔年（一九三四年），周錦樹與高水、廖進發、嚴丙丁等人共同出資成立「益興炭礦株式會社」，並出任法人代表，同年六月再將手中的礦權轉讓給該會社，並向基隆炭礦價購已廢坑的「烘內炭礦」及「鹿寮炭礦」，數年後成為全台第三大礦業公司。由於「益興炭礦株式會社」為純台灣人資本，不符合皇民化政策，總督府遂迫使益興將一半股份讓與日本人。昭和十六年（一九四一年），法人代表由周錦樹變更為山內卓郎，之後再併入山內卓郎名下之「南海興業株式會社」，並改為益興礦業所。

這個時間點比南海炭礦進駐西表島晚了幾年，但確實也是落在昭和十年代

「鹿寮一坑」的廢墟老房。

昭和十六年「益興炭礦株式會社」法人代表轉讓證明。「礦業許可ノ件（蘇茂桂）（昭和十三年總殖第一一六六號ヲ一括；二件一括）」（1942-01-01）、〈昭和十七年台灣總督府公文類纂永久保存第十卷殖產〉，《台灣總督府檔案 總督府公文類纂》。（圖像來源：國史館台灣文獻館）

的事情，看來當時山內卓郎一心往南方發展，出手相當大方。昭和十八年（一九四三年），即便已是二戰期間，南海興業仍再度入股位於新北市樹林區的「大豐炭礦」，山內卓郎也成為「大豐炭礦株式會社」代表人。我們在調查中後期接受了張先生的提議，以山內卓郎在台灣開發的礦坑遺跡為目標，進行了考察探勘。一方面是設想山內卓郎同時在西表島與台灣北部的開採與會社之間的直接關聯性，另一方面是日治時期台灣的礦坑如此之多，若能找到一個與我們的主舞台——西表島最直接的聯繫點，這些遺跡所能說的故事也就更強而有力。

西表島上未竟的答案，是否在台灣留有線索呢？我們前往這些屬於台灣的「南海炭礦」的礦場遺跡，希望能找到開發路線相同的脈絡與建築群，也許對《綠色牢籠》的拍攝與調查有所幫助。「鹿寮」在基隆市七堵區，沿著極為偏僻的狹窄山路一路往山區走，到了鮮無人跡之處，從公路旁的山坡往上爬個二十公尺，就是「鹿寮一坑」的廢墟所在。首先映入眼簾的是一棟鐵皮屋，破爛不堪的房屋現狀，有點像蔡明亮電影裡的場景。「鹿寮炭坑」在戰後由台灣工礦公司接管經營，民國四十四年（一九五五年）開放民營，成立「鹿寮礦場」；民國四十九年（一九六〇年）由林伯壽等人向台灣工礦公司承購鹿寮坑，成立基隆煤礦股份有限公司，此後鹿寮坑易名為七星煤礦，其中的一坑則於民國五十五年（一九六六年）因坑內水災而收坑。由此可知，眼前的廢墟，是繼承自戰前與「南海炭礦」一脈相承的「益興炭礦」，最晚至一九六六年「鹿寮一坑」收坑後廢棄至今的老建築。

再往裡邊走一點，就能看見從前的礦工澡堂。在西表島上已自然損壞到只剩水槽的「風呂」，竟還有完整的建築體留在台灣，看來戰後仍有加強裝修，才能保存至今。原是窗戶的地方只剩空洞，灑進斜陽的光線，無水的浴池散發出異樣的氛圍。在門口的看板上，依稀可見以國字寫成的澡堂入浴須知，但整體構造是日治時期建築無誤。

初發現此處時，我們感到相當神奇訝異：叢林中寧靜獨處著數十年光陰的這棟澡堂，像是默默在光線下訴說著它的歷史，奇異而光彩。經過澡堂以及旁邊的廁所遺跡後，繼續沿著

「鹿寮一坑」廢墟中的浴室外觀。

「鹿寮一坑」中的浴室內部。

地形往上爬，便會走到被樹葉與野生植物包圍的「新壹坑」。昭和九年（一九三四年），益興炭礦向基隆炭礦買下此處時，因原礦坑已廢坑，故之後重新開鑿了「新壹坑」。戰後俗稱的「鹿寮一坑」便是指此坑。坑口已被鐵門封蓋住，但「新壹坑」的字樣仍清晰可辨，坑口周圍成為一個綠葉茂盛的小空地，像是這座寧靜森林中的主角一般逕自豎立著。

這是一片無人進入的山林，或者該說是一面斜坡。我們從澡堂一路往上爬，看見這個礦場的規模，以及它身處於那樣不熱帶、甚至有點寒冷的北部山區氣候，那樣溫和地留下了這些隱藏在森林之中的廢墟。而在散落礦場建築的山坡上方，似乎還可看見平坦處可能曾是道路的平台，這想必是鋪設煤礦鐵道的平台的痕跡吧。從鹿寮一坑出發，可透過上述的運煤鐵路通往鹿寮二坑。兩個坑就在鹿寮溪的左右岸，只是如今已無路相通，必須透過蜿蜒的山路，繞了大老遠才能抵達河的另一岸。張先生帶我們繞到鹿寮二坑的所在地，附近最可辨識的地標即是如今已成為登山道幽靜小徑中的「諸繕橋」——一座在森林中跨越小溪流、被青苔包覆的古典老橋，充滿寂靜而平凡的氣質。這座「諸繕橋」是大正十五年（一九二六年）所建造的，後來橋碑上寫的「大正」二字，被民國政府硬是塗改成了「民國」。此處是沿途的自行車道與登山客跨越鹿寮溪時的必經之路。

接著，我們繼續往裡面走，抵達「二坑」的工寮。鹿寮二坑在一坑收坑後仍持續營運，民國六十八年（一九七九年）由王白石接辦，改名為山裕煤礦，經營至民國七十五年（一九八六

「鹿寮一坑」已被封住的坑口，上面寫有「新壹坑」字樣。

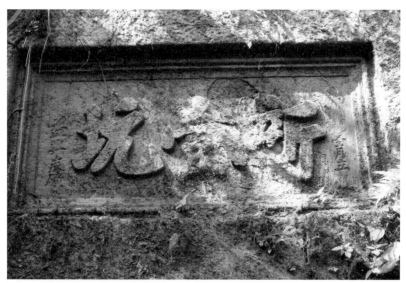

「鹿寮一坑」坑口上的「新壹坑」字樣，左側刻有「益興炭礦」四字。

「諸繕橋」外觀。

在溪邊可以清楚看見鐵黃色的岩塊及橘黃色的水，這都是煤礦所在地容易出現的地形特質，彷彿暗示著過往的採礦歷史。在我們探訪時，這條幽靜的小溪中的岩塊上都還開滿了鮮豔的小花，氣氛十分舒爽。

年）才廢礦。這個廢墟般的礦工宿舍，就這樣讓一輩子奉獻給礦場工作的叔叔伯伯們於年老後繼續居住，成為一個難以想像的、半廢墟與半生活空間的狀態。

張先生說，他曾經拜訪最後一戶還住在這裡的老礦工胡雲清先生，可惜我們去的當下，胡伯伯也已過世，這裡終於成為名副其實的廢墟。老伯伯居住過的空間，仍留有許多遺物，散發出曾有人在此生活過的餘溫。該工寮是一個長形的建築體，胡伯伯的住處在第一、二間，更後面的空間早已雜草叢生，無法踏入。我們可透過房屋構造，想見當初這裡曾以一條中央走道區分出左右兩排數間的分隔房，兩排獨立房間至少可容

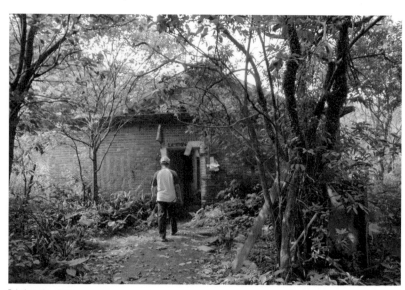

「鹿寮二坑」工寮。

「鹿寮二坑」工寮內長廊。

我們在胡伯伯生活過的空間裡，像是觀看了一個人漫長的人生，看見那些他所擁有的各種物品所透露的訊息。牆上掛著的照片，如今成了螞蟻窩，這些照片中的人物，想必是胡伯伯至親的親人吧。胡伯伯是民國十三年出生的江蘇人，隨國民政府來台，軍人退伍後到礦場工作，幸運躲過兩次礦災，之後便一直住在這個逐漸變成廢墟的工寮。

胡伯伯房間內爬滿螞蟻的家族照片。

納十個礦工家庭。另外也有幾間是浴室、廚房等共同空間。這種構造也類似礦坑的「納屋」配置。

走訪這樣的空間，在寧靜的山間廢墟當中所散發的生活感，令人感到不勝唏噓。無論是礦場廢墟，還是曾經在這裡居住過、被時代與歷史留下的人，都與《綠色牢籠》的主題相距不遠。那個午後，我們就在這個老舊失修的工寮廢墟中，一行人靜靜地觀察著這棟房屋的遺留物。雖然最終我們沒有取用或參考這棟工寮作為電影中戲劇重現部分的美術資料，不過那個寧靜的午後，卻一直停留在我的心中。而後，我們回到鹿寮一坑以及那條小溪，在這裡拍攝了《綠色牢籠》中部分的戲劇重現段落。「南海炭礦」留在台灣的零星廢墟，終究成為這部片中為西表島與台灣之間建立關聯的重要連結，也是我們在探訪許多廢墟之後，用來想像當年居住在西表島上的台灣礦工群體的一個重要的「想像的連結」。

第四章

消失之處

在漫長的調查考察過程中，除了現實中隨時間經過而消逝的地方（無人島、廢墟、荒煙蔓草、事過境遷的人事物），在不完整的歷史口述與文獻記載中，也有著散落而無從拾起的斷裂與空白。這些「消失」本身，象徵一些無人能透訴的「遺忘」──也許是被遺忘的某個人、某個族群、某段時光，又或是一些無人能試圖在歷史中書寫下來、無人能喊出聲音的集體沉默。

早在剛開始做「八重山台灣人」移民調查之時，我就拜訪了國立台灣海洋大學海洋文化研究所的卞鳳奎所長，得知他也曾試圖尋找那些曾在西表礦坑中來來去去，卻在歷史篇章中失去蹤影的台灣礦工們的下落。他運用海洋大學在基隆的地方人脈，翻閱基隆港多年來的雇用工清冊，試圖追蹤戰前基隆炭礦的礦工於戰後的去路，但最終仍無法得到正面的結論或線索，只能將西表礦坑與台灣礦工的神祕連結，放入歷史研究的暗庫裡。

我思考著，這現象可能歸於兩種原因。一、不得書寫：

即使知情者、當事者在世，當時的社會氛圍與歷史解讀都不傾向於他們，故自願選擇噤聲；

二、無法書寫：當事者沒有出聲吶喊的能力，只能默默度過餘生，無人知曉。

「西表礦坑」作為日本近代產業史下的一段黑歷史，自然不是什麼光榮而值得喝采的美好經驗。即使在沖繩史裡，也是甚少被提及的一段陰暗時光。在我二○一三至二○一四年進行「八重山台灣人」田野調查時，便深刻感受到：有些移民選擇噤聲；有些移民後代選擇「不承認」（不承認其身分或故事等）；而確實也有人就是默默地活過一生，在這世上沒留下什麼外人能得知的故事——他們就是這樣默不作聲地、輕悄悄地經過了歷史——又或者說，是歷史經過了他們，不留一點痕跡。

接下來，就進入紀錄片拍攝的有趣之處：我們得像偵探一般搜尋蛛絲馬跡，東闖西撞、拼拼湊湊，然後看能不能拼出一條合理的道路——指向那個「消失之處」。

第一節

勤讀日書

二〇一七年，我們組成歷史考察小組，由礦坑專家張先生和兩位就讀台大研究所的日本人和沖繩人，一起翻閱、調查所有相關文獻，這是一個龐大的工程。而我們手上所擁有的資料，主要都是由三木健先生所出版的書籍和史料集結，包含一九八二年出版的《聞書　西表炭坑》，而後有《西表炭坑概史》（一九八三年）、《挖掘民眾史　西表炭坑紀行》（一九八三年）、《西表炭坑史料集成》（一九八五年）、《沖繩・西表炭坑史》（一九九六年）以及《西表炭坑寫真集（新裝版）》（二〇〇三年）等書。光是這些由三木先生所蒐集、採訪、彙整成冊的巨作，就已夠我們花費好些時間仔細研讀、揣測，追尋蛛絲馬跡。

我們先從這些書籍中逐一挑出所有與台灣礦工相關的記載，發現登上版面的主要都是自殺事件、鬥毆、逃跑礦工等負面新聞，這狀況和當今台灣社會中的移工議題有幾分相似。

在一九二一年（大正十年）時，有人目擊到了這樣的事。效仿了山入端一行人的逃跑路徑──橫越過整個西表島逃到東部海岸──的台灣坑夫三人幫，卻被追兵後來居

上，情急之下只好瞄準對岸的小濱島後跳入海裡。

——《挖掘民眾史　西表炭坑紀行》（三木健，一九八三）

〈上吊自殺的坑夫〉

上個月二十四號，隸屬竹富村西表謝景炭坑的台灣人坑夫陳士（四十二歲）於西表南風坂山一處高約三公尺的山毛櫸上，用日式手巾跟藤蔓上吊自殺。

——昭和四年（一九二九年）三月十五日《八重山新報》，摘錄自《西表炭坑史料集成》一書

〈西表島上突發的血腥意外〉

在西表發生了一起血腥的傷害意外。據傳，此嚴重意外由台灣人之間的吵架所致。其中一人身十三處刀傷，瀕臨死亡；另一人一手臂被切斷。此事件正由目下八重山警署嚴厲偵辦中。

——昭和六年（一九三一年）六月二十三日《先嶋朝日新聞》，摘錄自《西表炭坑史料集成》一書

發生厭世自殺、鬥毆或逃跑等負面新聞，台灣人才有機會登上版面。而以「謝景炭坑」為主的台灣礦坑，習慣以注射嗎啡來控制礦工的事情，也屢屢被強調而留下記載。

台灣礦工注射嗎啡的記載甚多，在《聞書　西表炭坑》中也有見證者與藥局管理員的訪談，但最詳細的描述，莫過於我們紀錄片主角橋間阿嬤的養父楊添福了。在一九七六年左右，三木健四處詢問西表礦坑關係者的耆老時，年已近八旬的楊添福，第一次讓三木健得知了礦坑中普遍施打嗎啡（麻藥）的情況。

坑夫中也有人施打嗎啡（麻藥）。在高強度的勞動環境下，炭礦會社會核發許可証給坑夫們施打嗎啡。只要一施打，就可以忘記工作帶來的痛苦。勞動得越多，拿到的嗎啡量就越多；不怎麼好好工作的人，拿到的量就會變少。不施打嗎啡的人，就算來西表工作也馬上就回台灣去了。但是沾染上嗎啡的人，一生會一直被困在西表島上。這些人就算離開了西表，四、五年之後又會因為想要嗎啡而再一次來到島上。

—— 《台灣人坑夫的生活——訪談原坑夫楊添福》，《聞書　西表炭坑》（三木健・一九八二）

而在當地居民的眼光中，台灣礦工們更成了令人不安的、施打麻藥成癮的「外勞」：

都說台灣人很會工作、不會累。那些人經常注射嗎啡。光明正大地直接施打喔。稍微覺得累的時候，隨意地用自來水清洗注射器之後，又開始注射。

「幹嘛要打針？而且要注射的話，不是應該要去醫院打嗎？」小時候我們都這麼想的。以前不知道他們施打的東西是什麼，現在仔細想想，那東西就是毒品吧！現在注射的話，可是會受罰的。但那個時候的台灣人根本不會被追究喔！

——〈昭和的礦坑暴動——訪談原白浜住民仲原邦子〉，《聞書　西表炭坑》（三木健，一九八二）

然而，在三木健龐大的研究與調查中，「台灣礦工」的現身，大概就僅止於此了。除了新聞記載的片段事實，以及於一九七〇、八〇年代採訪時所留下的其他證言外，三木健在這段歷史中對於台灣人的事實捕捉，主要還是來自戰後回到八重山、又或者沒有回到台灣的幾位重要關係者——西表島白浜的楊添福、住在石垣島的陳蒼明、吉村林之助（台灣人納屋頭林頭之子），這三位人物建構了三木健對於西表礦坑中台灣勞動者的基本論述，也確實提供了許多珍貴的證言。這三位戰後仍留在八重山群島的台灣工頭——正確來講，是類似獨立承包商的「斤先人」，分別向當年約四十歲的三木先生，提供了屬於台灣人才知道的詳細資訊。

首先是昭和十二年（一九三七年），從基隆炭礦被招募來到南海炭礦（後來成為東洋產業）的楊添福，提供了有關白浜及內離島一帶的台灣人社群的許多資訊，也是礦坑關係者中唯一一家至戰後仍繼續住在西表島的台灣人家族。

接著是昭和十六年（一九四一年），在基隆炭礦中受到其他礦工慫恿而一同前往宇多良丸

三礦業所工作的陳蒼明，提供了當時宇多良炭坑內台灣人相關的資訊。由於其雙眼失明，礦工特徵鮮明，在沖繩回歸日本（一九七二年）後，這位至老死都不願歸化日本籍的陳先生，成為最常被媒體與學者訪問的對象。

最後一位則是身分較特殊的吉村林之助，大正七年（一九一八年）於內離島出生長大的他，其父親林頭於大正三年（一九一四年）左右，在台北看到招募廣告而前往內離島的小柳炭礦工作，而後進入惡名昭彰的謝景炭坑擔任納屋頭，並結識來自福島的日本女性，於內離島生下他。但吉村本人求學經歷多在台灣，甚至是台北一中（現建國中學）畢業，考上台灣總督府交通局鐵道部的事務員——以現今的狀況來說，有點像是老家和雙親都在內離島，而本人在台灣求學、就業的概念，這種情形如今在八重山也並不少見。

戰後移居石垣島的吉村先生，就此憑藉著高知識的水平與識字能力，在當地大多為農民與礦工的台灣移民社群中，是不可多得的優秀人才，日後更成為「八重山華僑會」[註]會長，於沖繩回歸日本（一九七二年）時，幫助大多華僑進行歸化日本籍的繁複手續。在一九八〇年的訪談裡，吉村憑著高度記憶力，為三木健提供了包含謝景炭坑等內離島各炭坑中的許多細節資訊及人名。

吉村的人生故事令我們感到匪夷所思：一來是在「綠色牢籠」中工作的台灣人納屋頭，竟能和日本人自由結婚，甚至還有足夠經費供小孩到台北唸書求學，吉村林之助本人在訪談

中的語氣，也似乎暗示著自己及其家人一直都是自由移動生活。

文獻考察至此，我們停住腳步，思索自己身在何處。在歷史考察小組中也陸續發生許多「對話」，像是質疑這段歷史的書寫，也像是反問自己，面對這段歷史唯一一份「被建構」、「被整理」的歷史素材群，我們該用什麼角度解讀、翻閱。其中，小組內最認真研讀文獻的日本人S君，數度和我發生激烈的對辯，至今想來，那仍是《綠色牢籠》拍攝過程中對我很有啟發的幾次爭吵。

S君不信任三木健先生的史料群所產生的觀點，來自於他逐漸意識到他對於人道主義的優先，大於對歷史的科學考察。作為學者的S君，自然不以為然地開始吹毛求疵、仔細審判。然而對我而言，這樣的批判未免過於苛刻。《琉球新報》出身的三木健，本來就是以記者的出發點，挖掘出這樣一段從未被整理過的歷史，並將之公諸於世，這本是佳話，也是件苦差事。就算不是科學的歷史研究，也是一個足以影響後世的訪談報導文學鉅作。

註

「八重山華僑會」正式名稱為「琉球華僑八重山總會」，為八重山台灣人的互助同鄉會，最早為一九四〇年由實業家林發於石垣島成立的「八重山台友會」，戰後美軍時代改稱「八重山華僑會」。一九七一年沖繩回歸日本前夕，與沖繩本島的半官方組織「台灣省商會連合會駐琉球商務代表辦事處」合併，改為「琉球華僑總會（八重山分會）」，營運至今。

但S君開始在史料中，放大審視那些「對於炭坑有著積極正面描述的文字記載，似乎要在三木健形容西表炭坑是「人間地獄」般的悲慘論調中，緊抓一些足以平衡的證據。又

譬如說，因為礦坑讓大家有飽飯吃、有錢可賺，甚至是感謝礦坑存在的一些發言。或是在警察與取締的事件紀錄中，足以證明西表礦坑實際上是有法律存在，而非「非法之地」。

我不願買單S君挖掘出的所有「好事」所欲印證的歷史事實，卻也不是不能理解。在日本居住多年的我，理解日本對於明治後的產業革新有多大的誇耀與自傲，被捲入的帝國下的子民與殖民地們，這整件事就是爭吵不斷的戰後教科書的問題。書寫歷史與論調史實，一字一句都是一個觀點，這件事該當謹慎小心，卻也不能被綁束在此。

直至我寫作本書的當下，韓國外交部仍公開譴責日本在九州的世界文化遺產「明治日本的產業革命遺產」內容觀點有問題，但日本卻有歷史學者提出軍艦島並無虐待朝鮮礦工之事實──這背後，即是一個本由當代人道主義所形塑的控訴，卻被日本右翼觀點批判為「自虐史觀」的歷史修正主義論。而我們在人道主義的槓桿上，左傾右擺，看不清歷史。

不，S君告訴我，西表礦坑的歷史不存在大東亞帝國主義、殖民地主義，這個設定是錯誤的、是自我浪漫的。那現代產業化下的殖民地人民，究竟要如何看待這段歷史呢？炭坑本是囚人勞動，後有大量的殖民地礦工，在白浜還有一個朝鮮人的慰安所呢。說到民族，論點

就模糊了，民粹主義上身，一激動就會爭吵不休。我若不甘認為S君是一個熱愛帝國餘溫的右翼後裔，那我也不能稟持著台灣的殖民地被害論觀點。

我們達成共識，回到三木健於一九八〇年代書寫的當下思考。第一個明顯的事實是，為何這段歷史沉默如此之久？

一九八〇年左右的時間點，已是一九七二年沖繩回歸日本的數年之後，而所有關於西表礦坑最早的訪談紀錄，都是回歸的前後才展開。也就是自終戰至一九七〇年代，這些和西表礦坑相關的當事者，究竟如何看待這段回憶？這是一段不太想被談起的陳年往事嗎？那我們再假設，當這些殘留的台灣人默默活過了沖繩美軍時代，在回歸時成為了「日本人」之後，在人生的暮年之時，面對沖繩第一大報《琉球新報》的記者前來敲門探訪時，在回答中又有多少真實、幾分謊言、幾分在遙遠記憶中的模糊與曖昧？

身為紀錄片導演的我，對這可能性的猜想與理解不言而盡。我想三木先生本人也有充分的理解。然而報導的目的是巨大的，使命大於考察。

那是一個大時代下的課題。沖繩的新聞自由在美軍時代下受限，回歸既是迎向解放之際，也面對了如何透過探討過往悲慘歷史的記憶、重塑當代「沖繩身分認同」的最大課題。

然而，我們必須要重新思考，不，或者是要認真地懷疑每字每句，去揣摩訪談當下的情景與時代背景。

所以下一步，我們必須思考的，是為何戰後只有這三個台灣人「斤先人」留在八重山？

他們選擇不回台灣，是否有什麼原因或考量？是家族、經濟還是政治的原因讓他們回不去／不回去台灣？還是擔心跟作惡多端的謝景一樣下場──在終戰回台灣後立刻被暗算殺害、難逃死劫，那樣如同電影般的情節？

在三木健的清單中，這三位台灣關係者是否已足以成為訴說這段歷史的代表？在這訪談清單以外，是否還有其他人在一九七〇、八〇年代的當下還在世呢？他們是否不願意接受訪談、甚至不願意被找到？

這些「斤先人」身分者，總是能侃侃而談，但那些在每個時代中總是以數百人為單位計算的台灣「礦工」們呢？實際的勞動者未曾現身、未被記錄，著實令人不安，不知去路。這裡面，是否隱含著話語的權力關係、制衡與倫理？無數個問題，仍等著我們抽絲剝繭地鑽研下去。

第二節——

人與人的足跡

在追尋這些歷史的蛛絲馬跡時，除了所留下的目擊者證言之外，還有少許相關足跡與紀錄可以追查。像是意外踏入此處的人，在闖入這世界後，於作品或日記裡所留下的隻字片語，可能都是足以讓外人一窺這神祕詭譎的「西表炭坑」的線索。隨著一部片越拍越久，這些來自前人的足跡，竟像是受到磁力吸引一般地回到影片製作者身邊，最初越是尋覓不易，最終卻越是手到擒來。

這些線索或許還不足以成為支撐影片立場與論述的完整證據，但就像是一瞬即逝的瞥視、窺探，確實記錄了一瞬間的真實。我會更傾向把這些事物當作一個足跡的印記，像是多年之後，有一張照片或一個紀錄，提醒自己當年曾經去過這些地方，但我本人早已不復記得。至於沒有影像紀錄的，那些地方的情景與故事、詳細與經歷，皆只是「印象」。和事件中的當事者的記憶相比，雖充滿著外來者的臆測、價值判斷、回憶落差，但那也是一種屬於過客眼中的「真實」——至少是一個親身體驗過的「真實」。

第一個向我揭露這個「過客的真實」的，是二〇一四年我帶著《海的彼端》企劃案參加

東京 Tokyo Docs 紀錄片提案大會時，擅長民族誌紀錄片的老牌公司「ヴィジュアルフォークロア」（Visual Folklore）邀請我去他們位於新宿一丁目的辦公室坐坐。三浦製片很熱情地接待我，並引介了該公司的老闆（也是導演、製片）北村皆雄先生。北村先生長年於亞洲各地拍攝民族誌紀錄影像，除了西藏與喜馬拉雅等地，也曾於一九七二年回歸後的琉球列島拍攝過以琉球傳統民俗與祭典為主題的影片。其中一部最具盛名卻也頗具爭議的作品《海南小記序説 アカマタの歌──西表島・古見──》（一九七三年），記錄了西表島南部「古見」村落的傳統「祕祭」──所有外人與拍攝採訪皆不得進入的神祕儀式「アカマタ」（AKAMATA）。在拍攝當下受到威脅與恫嚇，但仍利用許多無畫面的聲音與偷錄手段組成的這部片，在完成後不見天日，封存數十年後公開，仍遭當地人譴責其道德倫理。

我坐在堆滿各種資料與拷貝的這個老辦公室裡，觀賞完這部神祕的影片。從影片內容可以想像，在沖繩回歸日本後，「琉球列島」對於紀錄片、文學創作者有多麼大的異國吸引力。自一九七二年至一九七五年達到高峰的這個取材潮，確實為琉球的美軍時代嚴重不足的影像紀錄，在短期間內留下了大量的記載與書寫。當時年僅三十歲的北村導演，想必也是一頭熱血地拿著十六毫米攝影機飛向琉球──國之邊境島嶼，來到西表島的古村落，就像是一個莫名闖入他人家園的外來之人，四處窺探。

然而，這部因部分影像無法記錄而採取聲音拼貼而成的影片，在其坑坑疤疤的內裏中，

卻也產生了屬於七〇年代的前衛美學，其影像及聲音處理有著高度文學性。像是記錄著斷片式的散文紀行，窺探未曾被記錄的島民信仰。但更想不到的是，這種興奮之情，竟也莫名地觸及了「西表炭坑」的歷史——以海浪的畫面，傳來的是兩位帶有台灣腔的人的日文對話。

大約僅僅二十秒內的篇幅，這位自稱台灣人的礦工，娓娓道出他來自台灣的身世。在這樣一部參雜融合許多資訊的人類學紀錄片中，這樣的對話，大概獵奇大於內容本身，稍縱即逝。

這個段落沒有畫面，實際看見這位登場的「台灣礦工」的，只有在我身旁的這位導演，但他四十多年前的短暫記憶，早已模糊不清。只知道聲音似乎是來自石垣島厚生園的一個老人——在這座養老院中，還有許多老礦工孤獨終老，在此過世。《アカマタの歌》的這段簡短的聲音對話，是北村前輩漫長的人生旅途中無意間的紀錄，卻也對我顯示了幾個微小的事實：一、西表炭坑中有台灣礦工當事人，在戰後仍選擇留在八重山。二、他們不願意被「記錄」下來，只能以短暫錄音的形式被記錄。

第二個吉光片羽的「見證」，是二〇一四年我進行「八重山台灣人」的大規模田野調查時，其中一個重要的影像證據。那是著名的戰地寫真家三留理男先生，一樣於一九七二年沖繩回歸日本之際，於琉球列島進行一系列的紀實影像拍攝。長年關注邊境之民與勞動族群的他，自然會將目光停駐在國境之島的八重山諸島，留下了藝術人文價值甚高、非常珍貴的「八重山台灣人」影像。

當時住在東京的我，前往拜訪三留先生位於原宿鬧區的工作室，座落於表參道附近黃金地段上一棟較為古老的公寓大樓中（應是六〇年代東京開始流行起德式高級公寓建築潮時所蓋成的公寓大樓）。我在狹窄且堆滿書物的小工作室裡，見到年已近八旬的三留先生。

他已先幫我找出那一系列的幾張照片檔案，除了《見る。書く。写す。——天下縱橫無盡》（一九七七年）一書裡已公開的那幾張外，還有數張未曾公開的影像。整體照片數量雖然少於十張，卻張張經典。紀實影像是一門神奇的藝術，它的紀實性，會因數十年後成為一個永遠無法回去的時刻，而更顯得彌足珍貴。至於記錄當下的美學，也會在數十年後，以另一種方式依附在那個當下的真實裡，成為形塑其真實的一部分。三留先生鏡頭中的八重山台灣人，像是悲苦的難民，像是無奈的見證者，像是在貧瘠之地上矗立著的土地之民。

這些照片之中，有兩張與西表礦坑相關，但我當時還看不清楚：一張是楊添福於自家客廳接受拍照時，正好也將他背後正在摺衣物的橋間阿嬤也拍了進去——這張也是我們至今唯一能找到的，楊添福與阿嬤的「合照」；另一張，則是名為「西表島『炭坑地獄』的倖存者」的照片，老翁們在石牆前排排站，像是見證著歷史的煙消雲散，也無聲訴說著自己生命的凋零。這群老翁，就是前述戰後留在石垣島的養老院「厚生園」中、孤老終生的老礦工們，被三木健多次書寫的「宇多良炭坑」重要訴說者大井兼雄先生也在其中。

長年四處奔波，於亞洲各地戰亂與邊境記錄現場的三留先生，自然記不得太多當年的細

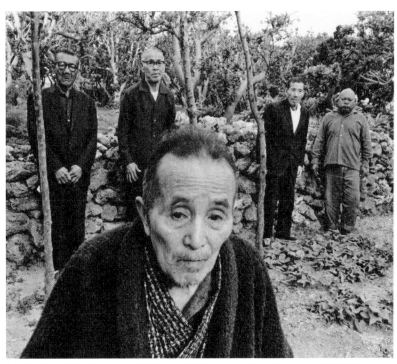

「西表島『炭坑地獄』的倖存者」（圖像來源：三留理男，《見る。書く。写す。─天下縱橫無尽》，日本東京：潮出版社，一九七七年。）

節，也讓這幾張照片成為唯一的「見證」。我看著工作桌上的便條紙寫著接下來的行程，三留先生便說，他每個月都會前往一處進行拍攝工作，最近都會往東南亞跑，看來他是奔波於柬埔寨、泰國、寮國等地，行程滿檔之間抽空與我會面。

這天的拜訪，結束在許多閒聊之中，三留先生還送了我好幾本厚重的攝影集和他所寫過的書，這些書之後都被我一起搬來沖繩。

此外，還有一個「見證」，像是幽靈一般，纏繞在我們拍攝《綠色牢籠》的數年間，但在最終的成片中卻沒有現身——就是我們只用了其中一小段被記錄下來的，楊添福哼唱〈雨夜花〉的歌聲。那同樣是沖繩回歸後數年之間的事。一九七九年，由NHK所拍攝的三十分鐘電視紀錄節目《石垣島の陳さんたち：石垣島・西表島の台湾出身者たち》（石垣島的陳先生們：石垣島、西表島的台灣出身者），是八重山台灣人相關歷史影像中最完善的一段歷史報導節目。NHK記者採訪了許多當時的第一代移民，留下許多珍貴訪談，以及七〇年代八重山台灣人族群的生活樣貌。其中，被NHK挑選來代表這段歷史的主角「陳先生」，即是前文提過，戰前在基隆炭礦工作時受友人慫惠而一同到宇多良炭坑工作的，那位失明的陳蒼明先生。或許因為失明這個明顯的特徵特別符合NHK喜愛的滄桑歷史主旋律，所以選擇以他為主軸，讓節目組跟著他回到西表島上探訪。失明的礦工老翁，乘坐搖搖晃晃的小船，再由他人攙扶上岸，走進島嶼叢林間的礦坑廢墟，這是多麼波瀾萬丈的史詩影像。

在重返礦坑現場的相關段落中，楊添福也登場了。他在陳蒼明先生身旁，時不時被拍到

一角，但由於影片幾乎都是以記者的旁白為主軸、陳蒼明為主角，我們只能看得出楊添福是

一個帶路人，他對西表島礦坑廢墟的所在位置仍相當熟悉，並向記者熱心介紹及說明。其

中，ＮＨＫ記者想請台灣人唱一段能代表殖民地人民心聲的〈雨夜花〉，於是留下了楊添福

清唱約十秒的珍貴聲音紀錄。這短暫的歌聲，是這幾年來讓我魂牽夢縈的一段歌聲，也像是

一個隱晦的提醒，牽引著我們正在尋找的方向。

最後一個「見證」來得最晚，但其時代卻最早。這是二○一八年我在台灣參與「台灣文

化日巡迴影展」活動時，有機會與國立台灣文學館前館長廖振富教授同台，他熱情地告訴

我，就在舉辦活動的前一陣子，他剛好讀到一份文獻，想要提供給正在鑽研西表礦坑歷史的

我。時間是一九三二年，戰後被稱作「台灣書法家第一人」的曹秋圃，時年三十七歲，此時

已是專業書法家的他，有機會隨台北帝國大學（現為國立台灣大學）的久保天隨教授一同前往西

表島勘查。過程中，兩位文人曾一瞥西表炭坑的樣貌，曹秋圃也在參訪過後，留下一首漢詩

作為紀錄：「化日已無光，蟲蟲過險崗，濤聲增怛惻，月色總淒涼／蠆毒孤懸島，人權蹂躪

鄉，可憐歸燕雁，海表任迴翔。」以及這樣的詩序：「西表島，為琉球唯一炭礦地，吾臺人

多被騙，賣為該島礦勞工，日只供衣食而已，即有些少工資，亦不許帶出島外，間有冀脫身

者，以孤懸絕島，防閑嚴緊，十不逃一，非無巡警可訴，奈不瞅睬，故老死是鄉者，不少其

曹秋圃的驚鴻一瞥，究竟是目睹了多麼怵目驚心的畫面，抑或僅僅是文人情懷作祟，又或者確實有對坑夫們進行過簡單的田野調查與觀察？總之，作為極少數有機會見證西表炭坑的台灣礦工實態，又有能力「書寫」的人，曹秋圃以其豐富而浪漫的人道主義，寫下了近似日後三木健將西表礦坑寫成「悲慘孤島」的意象。這也是我目前所知道的，唯一一筆由台灣人親自見證西表礦坑的台灣人群體所留下的紀錄。

以上的「見證」，雖稱不上有紀錄片的態度與考證，更多的是富有浪漫主義或先入為主的價值觀視角，但這些在歷史的某一刻瞥見西表礦坑的關係者，確實留下了某個瞬間的紀錄。這個紀錄，融合了取材者所加諸的想像與判讀，甚或捕風捉影，讓這一抹身影顯得格外神祕——而我像是在這些歷史的影子中，試圖搜尋其真身。

和歷史考察小組工作的這幾年，我從觀賞這些見證，到能判斷其內裡，確實也花了不少時間消化、思考與自我成長。影像終究只是表象，我們要如何看見表象裡的真實，這是身為紀錄片工作者必須思考的問題，而不是一味地獵取簡易的表象。然而，面對作品產出與工作期限等實際問題，時常讓人忘記思考這些道德倫理，行事方便優先。但這些於二○一四年後對我展示其樣貌的證物與見證者，所形塑的一個時代的表象與其背後歷史的「印象」，卻像是引子為我領路，走向更深的探究與追索。

人云……」

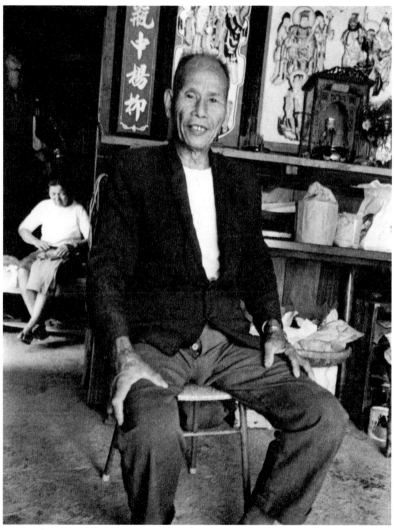

三留理男所記錄下的楊添福，以及坐在後方、較為年輕的橋間阿嬤。（圖像來源：三留理男，《見る。書く。写す。—天下縱橫無尽》，日本東京：潮出版社，一九七七年。）

第三節 ——

後人來訪

二〇一七年年底，也許是《綠色牢籠》的消息開始在網路傳布，又或者是因為與礦坑專家張先生的合作，他在網路文章中留下「西表礦坑」關鍵詞的緣故。有一天，張先生傳給我一則他的部落格所收到的留言：

「父親　徐傳能在日治時期曾經到西表島——應該是在丸三炭礦宇多良炭坑工作，因返台省親遇上二戰爆發交通中斷，以致無法回去西表島。直到臨終前才透露在西表曾有娶妻生子，名字為徐一郎、徐二郎、徐菊子、徐純子四名子女。不知是否有緣尋回親人。」

多麼令人驚訝的一則訊息。苦苦尋覓的台灣礦工後代，難道就這樣憑空現身了嗎？幾經聯絡中斷，我們終於在二〇一八年年初，於基隆的海濱道路上的咖啡店，與徐家夫婦見了面。那天，我和張先生、攝影師駿吾三人，在冬天海風極強的面海公路上，似乎看見了這段漫長歷史中，基隆與西表島近在咫尺的關係，即使被風與浪掩蓋著，終究還是會有一些線索浮現，供後人猜想。

徐先生夫婦與其說是想了解過往的家族歷史，毋寧說是更想找到父親臨終前突然脫口而

出的、留在沖繩的兒女。為了慎重起見，我們選擇以拍攝記錄當天的對話內容。

以下為當天的訪談對話（我以「黃」代稱，徐先生以「徐」代稱）：

黃：徐先生的父親跟以前的台灣礦坑有相關嗎？之後也一直都在基隆的礦坑嗎？

徐：沒有。是回來台灣之後從事採礦。他有一段時間是在批發商工作，後來因為結婚，經濟壓力變大，加上當時的煤礦薪資比較高，就繼續從事煤礦、採礦工作了。差不多都在基隆那一帶。我們住的地方本身就是都靠近礦坑，木南煤礦，在國際煤礦（國營煤礦）那邊。那裡停產後就到瑞濱那邊的礦坑，在瑞芳那邊。

黃：所以他去西表之前就在礦坑工作過了嗎？

徐：沒有，就直接去西表。去之前是做漢餅的……

黃：從小開始做麵包到做二十四歲突然去西表，是這樣的意思嗎？

徐：不是，二十四歲是我揣測出來的。因為他跟我說他回來的時候在那邊留有四個孩子，最大的四歲。他那時候是回來探親，結果船被炸毀後交通就中斷了。再加上後來的二二八事件，怎麼敢回去……他跟我媽媽在民國三十八年（一九四九年）左右結婚，後來可能就忙於生計吧，因為孩子也很多啊，大概也不太敢再去想說要回去那邊找那些親人。

黃：他去西表的時候是技術工，那他回來之後是礦工，還是技術相關的？

徐：他說，在西表的時候，大家都是在礦坑裡面敲石頭，日本人聽到那個聲音就能判定說這個人是有沒有那個技術。回來之後他也是做礦工而已，沒有包工程。

黃：那時候的台灣人去那邊不太可能跟日本人結婚還生四個小孩，這件事情很奇怪。因為台灣人的狀況是都會去台灣組的礦坑，加上西表礦坑本來就很少當地人……他是怎麼透露這件事的？

徐：他說她在西表島靠海邊的地方開雜貨店，說是琉球人，應該就是西表人。有可能自由戀愛啦！我猜也是那種很長期的關係了，有四個小孩子至少四年以上有，而且還有名字。去西表工作是看電視劇的時候透露的，孩子的事是過世前半個月說的。我覺得應該不會是假的啦。因為已經到最後了，人生的最後。

黃：那你知道他在西表的哪一個礦坑工作嗎？

徐：他說，有一個圈圈裡面有一個三的地方，MARUSAN。

黃：喔！MARUSAN就是「丸三」，就是當時非常惡名昭彰的礦坑，「丸三炭礦宇多良礦業所」才對。那邊確實也有一些台灣礦工去工作過。如果是那邊的話，的確有可能碰到當地人……他有提過「內離島」這地名，或是太太女方那邊的姓氏嗎？

徐：沒有提過內離島。線索就只有西表島、海邊的雜貨店，然後他們穿的都是有MARUSAN標誌的。女方的姓……他沒提過所以不清楚。

黃：這個就是要逼問才會知道（大家笑），這個很重要！因為如果小孩還在，他們應該本來就不會跟當台灣人的姓，應該都是從母姓。如果跟當地人結婚，一定不是礦工階層！我在想是不是因為精通日語的關係，所以當翻譯那種的。對了，你們家族一直都在基隆嗎？

徐：也是有可能，他不是被抓去的，是被請去的。我們是在金山。我爸爸小時候在金山，去西表回來就一直在基隆，靠金寶山那邊，離三芝滿近的。

黃：我比較好奇的是他在西表的四、五年間，真的是在那邊結婚生活嗎？他有沒有說過，那一次他從西表回台灣的理由是什麼？

徐：其實他是有下定決心，打算在那邊長住了……加上對方條件也不錯。為了告訴父母這件事才回台灣的，沒想到就再也沒辦法回西表……

黃：這樣代表說他有自由，也有錢回來……你有聽他說過以前工作的環境嗎？有任何的描述嗎？

徐：他說他通常都帶著孩子在海邊玩啦（笑），他說過有時候要挖山洞、打石頭。在開挖礦道時會需要去監督工人和教他們怎麼打石頭，可能這個是技術？只有在

客人來時才會一起進礦坑介紹，像是表演給客人看這樣。（中略）我有去調他的戶籍資料，但是二十歲到二十五歲這一段是空白的。可能要再找看他這五年都待在哪裡。如果西表那邊有登記過確切的住址的話，那應該就會容易多了。

至少可以知道他是在哪邊工作、在哪一間礦場裡⋯⋯

這就是我們唯一一次與真的回到台灣的台灣礦工後代見面的談話。大致上，可以掌握到其父親作為技術工所擁有的身分與可自由戀愛的地位，但若放在悲劇色彩較濃厚的宇多良炭坑，怎樣想也覺得不可思議。於是，這天的談話便留下了一個很大的謎團。徐先生央請我們日後幫忙他們尋找失落的親人，但因線索太少，也不知母方姓氏，實在難以找尋。

我回想幾位我曾經知道的，在宇多良炭坑的台灣人故事，淒慘雖為多，但有些人確實也能在裡頭混出名堂來。畢竟是個有點像黑社會幫派的小型社會，從佐藤金市的自傳體作品中，最後也能一瞥當時賞罰分明的金字塔社會。一些從「納屋頭」或者「斤先人」開始做起的礦工，資歷夠久，確實也能一瞥提拔成為另一個足以承包小型開挖的「親方」。但他們是如何被提拔的，那或許不是三言兩語就能被記載下來的事。那麼，擁有結婚自由的徐先生的父親，想必是得到「賞」的那位幸運的人吧。

若說徐先生的現身成為我們歷史考察過程中的什麼「證據」，我們在那個當下仍無法辨

識其意義。然而，作為一個紀錄者，在僅有的文獻與資料之外，看見了隱藏在「消失之處」中曾經生活過的真人真事，像是一小塊浮出水面的暗影，打開了另一扇通往建構「真實」的路徑。

徐傳能先生的礦務局核發證件，職別欄位寫的是「採煤工」。

第四節 ── 九州踏行

調查過程之中，想去九州的礦坑遺跡一探究竟的想法越來越清晰，最重要的原因和山本作兵衛的「炭坑畫作」有關。進行《綠色牢籠》歷史重現部分的美術考察時，山本作兵衛的名字時常浮現在資料中──因為他是曾以豐富的炭坑畫作獲登錄聯合國教科文組織「世界記憶遺產」的國寶畫家。坑夫出身的他，在晚年拾畫筆描繪出記憶中戰前的炭坑生活，為後世留下了一千多幅以上的珍貴畫作。

相比紀錄少得可憐的邊陲的西表炭坑，九州一帶可說是東洋第一的大煤礦地帶。先進的科學技術、豐富的記載和史料，還有這樣一位國寶畫家留下的記憶資產。

記得在西表島協助我們考察的地方耆老石垣金星先生，曾數次提及丸三炭礦礦主野田小一郎的後代，在岐阜縣的老家掛有一張宇多良炭坑的畫作，但我們透過關係數次追尋這幅畫的下落，也是未果。著手籌備歷史重現拍攝的我們，渴望有更多實際且具體的戰前礦坑的參考資料。我也終於決定，於二〇一九年年初，和礦坑專家張先生、攝影師駿吾、製片同事菅谷，一行人前往九州勘查。

我們第一站到了至今仍以保存炭坑文化為重心，並每年舉辦「炭坑節祭」的田川市，這裡也就是著名的筑豐炭坑一帶。在張先生的帶領下，由與他已有數面之緣的田川市石炭歷史博物館研究員幫忙帶路參觀。龐大的館藏中，除了有從明治時期開始的煤炭挖掘科技演化下的各式裝備、器材的實物展示，還有一區炭坑住宅的再現重建實景，模擬該時代的街道及兩旁的集合住宅，十分有趣。

在這一小條的模擬街道上，我們清楚感受、體驗了九州一帶炭坑的「風情」——用風情二字形容，是因為這些情景確實有著浪漫之情，這是在西表炭坑未曾感受過的情懷，好像會有人說出「這就是令人懷念的從前貧苦的生活啊！」這種話一般，或類似台灣「眷村生活」散發出的懷舊感——那樣雖苦但如今已不再有的悵然之情，處處體現在田川市石炭歷史博物館的展示與論述裡。

這是我們第一次抵達山本作兵衛畫作中的那個世界，像是會在「任俠映畫」裡出現的滿身刺青的男子，一條兜襠的集體生活，男男女女老老少少，那樣充滿活力的「炭坑村」。這就是我對「九州的炭坑」的第一印象。

值得一提的是，九州一帶的炭坑歷史也牽扯了許多中國與朝鮮的勞動者身影。其中，朝鮮人坑夫人數眾多，在筑豐地區佔坑夫總人數比例甚至高達三十三％。故在園區中還有一個「韓國人徵用犧牲者慰靈碑」。看過《軍艦島》一片便能知道韓國主旋律論調對於九州一帶

田川市石炭歷史博物館的模擬炭坑村道路。

炭坑村中的礦工家庭仿真實景。

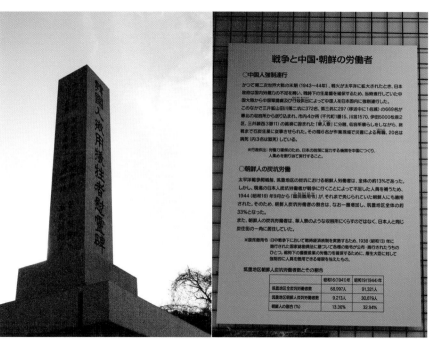

豎立在田川市石炭歷史博物館園區中的「韓國人徵用犧牲者慰靈碑」。

園區中關於中國人與朝鮮人礦工的資料：戰時曾從中國強制徵召六六九人（包含軍俘）；而因「國民徵兵令」徵召的朝鮮礦工一度達到筑豐地區礦坑總人數的三十三％。

炭坑的強烈殖民情結有多深、多怨恨。

我們在筑豐地區，繼續參觀直方市的石炭紀念館。這是一座以「舊筑豐石炭鑛業組合直方会議所」古蹟改建而成的現代博物館，也因其前身是「鑛坑技術訓練所」的緣故，館內陳設詳細說明了作為一個「現代礦坑」所必備的逃生與專業器具、技術革新及安全知識，在在描述了九州的炭坑對於人身安全的考量與重視，及其技術條件的優渥。

接著，我們前往宮若市石炭博物館。這是一座有著昭和氛圍的老舊資料館，卻擁有極為豐富的史料與實物展示，是我們此行中參觀到館藏最豐富的資料館。我們在這裡花費許多時間，參觀自明治時期到七○年代收坑前的礦坑相關設備的展示品，以及許多描繪炭坑生活的油畫作品。館長知識豐富，熱情地向我們介紹筑豐炭坑的故事，館藏令人歎為觀止。對於和張先生一樣的炭坑迷或研究者而言，這裡應是必來的朝聖之處。

我們也去了位於飯塚市的「旧伊藤伝右衛門邸」，俗稱「筑豐的炭坑王」的伊藤伝右衛門與其夫人——女流歌人柳原白蓮共度人生的宅邸。這是一座令人大開眼界的豪宅，其豪華奢侈的日本庭園姿態，可以一瞥當年炭坑事業的風華，彷彿也看見了炭坑這個小型金字塔社會的最頂端，如同地方霸主般的豪氣。筑豐一帶的各種炭坑遺跡，就遺落在寧靜住宅區中的一角，我們拿著當地觀光協會發行的「炭坑地圖」，在現代的道路上找尋其座落之處，也有種按圖索驥的樂趣。

宮若市石炭博物館中一角模擬坑內實景。

擁有日式庭園的「伊藤伝右衛門邸」。

散落在筑豐一帶公路邊的礦坑遺跡。

行程至此，我們發現九州的礦坑儘管也有著殖民地勞動者的歷史，但其進步的現代科技設備，以及較完善的現代公司制度「工會」，安全檢測與裝備道具的齊全等等，沒有一項曾見於西表礦坑的記載中。另外，九州的炭礦普遍營運至一九七〇年代後才逐漸封山，更晚一點的，甚至到二〇〇〇年左右才收坑，其悠長的歷史與當地人民對於煤礦業的依賴，一定程度形塑了在地文化。不像西表礦坑，由於坑夫及經營者的組成皆不是來自八重山的當地人，某種程度而言，其立場更像是外來開發者。結束筑豐地區的參訪後，我們前往此行的重頭戲──被登錄為聯合國世界文化遺產「明治日本的產業革命遺產：煉鐵、煉鋼、造船、煤炭產業」中的重要資產，也就是位於福岡縣南端大牟田市的「三池炭礦」遺跡。

三池炭礦是引領日本產業近代化的煤礦業龍頭，也是明治時期被准許使用「囚人勞動」（以監獄服刑人實行公務勞動之政策）的早期官營企業，而後併入三井財團，礦坑持續營運至一九九七年才封山。大牟田市是三池炭礦的大本營，在這座地方工業城市中，各處都充滿著明治時期產業革新的痕跡，其中還包含了最初推行「囚人勞動」的監獄──「三池集治監」。儘管其唯一留下的建築遺跡，如今已成為三池工業高等學校運動場的外圍圍牆，但這一面與周邊住宅相比特立獨行且格格不入的弧形高牆，仍可窺見當年這棟建築的肅殺氣氛。

至於現今留存最大的礦坑遺跡，就是該世界遺產的重要指定遺跡──三池「万田坑」，其規模與瀰漫超現實氛圍的現狀實在令人歎為觀止。說起來，万田坑像極了廢墟迷的最愛⋯

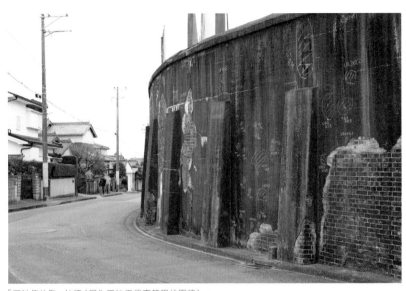

「三池集治監」外牆（現為三池工業高等學校圍牆）。

工業廢墟與廢棄廠房，在荒廢後與大自然的力量產生交織融合，形成一個像是科幻電影場景的賽博龐克美學式廢墟。這使我們實在很難以一般考察的視角審視這座遺跡。

由於万田坑遲至一九九七年才封坑，園區中自然留有一定程度的現代科技設備，但我們仍可從其建築與構造，來觀察這一座明治產業革命下重金打造的「東洋第一」大煤礦。當時，三池引進了英國最先進的煤炭採挖設備，其中於明治四十一年（一九〇八年）建立的第二豎坑櫓，更是如今大牟田市中屹立不搖的工業革命象徵。

另一個比万田坑時期又更早一些，同為三池經營的「宮原坑」，園

區雖小，但豎立著的第二豎坑是於明治三十四年（一九〇一年）建造的，為日本現存最古老的鋼筋製櫓。在這座園區中，還留有當年自英國導入的，供豎坑人員由地面進入地底的垂直車廂（如電梯的功能）和排水管系統。

走訪這兩座三池炭礦，確實可以想見其被登錄為世界文化遺產的重要性。在日本近代史中產業革新的榮光下，位於最前線的這些遺跡中，自然也看不見更多黑暗面的描述。

例如「東洋第一」的主論調，便是將「九州的炭坑」認定為日本近代產業革新的重要指標，也因此，即使三池炭礦過去亦曾因其重度勞動的程度而被稱為「修羅坑」，但相較於遠在南島邊陲的西表礦坑，又或是北海道的夕張及釧路礦坑，九州的礦坑如今都呈現了更為

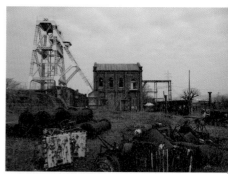

三池「万田坑」礦場遺跡。

三池「万田坑」第二豎坑的坑口信號所。

三池「万田坑」內的連接通道。

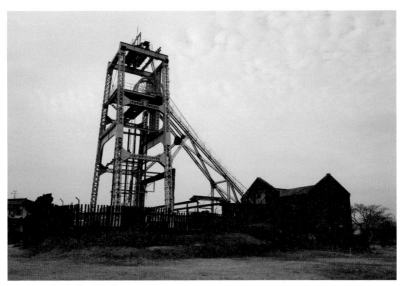

三池「宮原坑」的第二豎坑櫓。

三池「宮原坑」的英國製垂直升降梯。

「高島炭坑」──高島町，至今仍有地方居民約四百位。

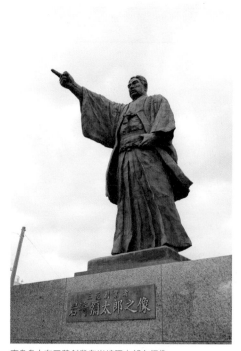

高島島上有三菱創業者岩崎彌太郎之銅像。

單一且正面的表象──這個象徵著近代產業史的巨大礦坑，終究成為了論述大日本帝國歷史中，一個在主流想像之外，他人無能辯解及「拒絕」被爭論的主戰場。

結束福岡縣的行程，我們驅車前往長崎。在「明治日本的產業革命遺產：煉鐵、煉鋼、造船、煤炭產業」所登錄的遺跡中，還有兩處歷史悠久的炭礦位於長崎縣，分別是一八六八年開業的「高島炭坑」，以及一八七〇年開業的「端島炭坑」（俗稱「軍艦島」）。

兩者緊鄰，在時間上甚至比三池為主的福岡縣的炭坑早了數年。這兩處炭坑是明治維新廢藩置縣時便開採的幕末礦坑，其中的「高島炭坑」一開始甚至是由佐賀藩與蘇格蘭商人哥拉巴（Thomas Blake Glover）所建立的商會共同經營的。兩者皆由三菱財閥經營直至戰後，「高島炭坑」於一九八六年封山，「端島炭坑」於一九七四年封山。

要前往「軍艦島」，只能透過地方旅行社所營運的接駁船及導遊行程抵達，主要是因為島上盡是危樓廢墟，唯有合格的「安全誘導員」帶路才能前往參觀。我們先在島對岸的軍艦島資料館上做足事前功課，很是期待眼見這個於一九六〇年代人口密度曾是世界第一的工業島嶼。「軍艦島」龐大的廢墟光景，確實相當震撼，我們一行人都抓緊了有限的時間，想用雙眼及手中的相機盡可能多捕捉一點眼前的景象。在此行九州探勘出發前，我也特地觀賞了韓國電影《軍艦島》，了解日韓間的民族仇恨在這座島上的鬥爭，也透過這部民族控訴色彩過重的影片，理解了「礦坑」在近現代史中作為一座不可或缺的產業要塞，如何成為一個階級鬥爭、意識形態、民族主義的對決場域，而電影——作為大眾傳媒中深具影響力的一種媒介——更可能成為一個政治性的攻擊武器、抗辯的素材、見證者的證言，反過來說，也可能是一個能互相理解、促進和解的文化媒介。「軍艦島」成為當今世上的另類熱門景點，人們觀賞廢墟中的瓦解之美，為其崩毀之巨大而傾倒。擁擠的島上，充滿著數十棟高層集合住宅的海上城市，看不見的海底下，則有著四通八達的海下礦坑，這確實是現代工業的奇

蹟，也是一段二十世紀發展史的人類縮影。人口密度曾高於東京都九倍以上的這座島嶼，承載了一段難以被訴說、拆解、直視的歷史，那是除了在這段歷史中翻覆而努力生活著的勞動者及其家庭之外，無人能再去訴說的故事。人去樓空後，它把自己變成了符號本身，成為一個不發言卻也不沉默的廢墟象徵。也許這就是「廢墟」的意義吧。它等著被人訴說、憑悼、凝視；它成為一個喧囂中的寧靜存在，承載著過往曾在此生活的生靈萬物的死去記憶，它成為一個真正的「廢墟」。

而觀賞著這座死亡之島的我們，只能膜拜、悼念、見證其「死亡之存在」。回想西表礦坑中

前往軍艦島的渡輪上，擠滿了各地前來朝聖的觀光客。

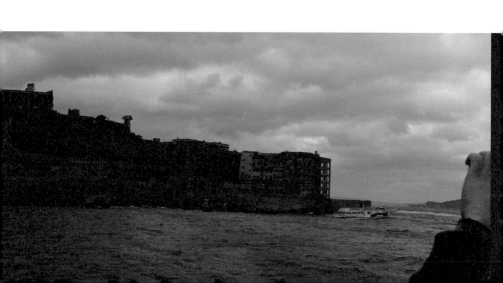

被留在叢林孤島中的「廢墟」，何嘗不是等待著其意義「被發掘」、「被認識」，然而我們又該以何種方式「認識它」：建構其論述、討論曾經發生過的人事物——這攸關著紀錄者的歷史觀與考察證據、道德判斷與主觀論述，還原其在尚未成為「廢墟」之前的社會史，成為一個被世人解讀與閱讀的文本。而我們仍在這條尋找西表礦坑「真實」的考察道路上，目見了未被記載下的「消失之處」，卻尚未找到足以建構出一部紀錄片的世界觀的立足之處。我們既不想利用既有的書寫形象與符號寫作文，又不甘在證據不足的狀況下妄做結論，所以我們以執行歷史考察的名義繼續緩慢漂流、摸索，只能祈禱自己不再是原地自轉。離開軍艦島，我們在最後一天輕鬆走過「九州的炭坑」歷史中的最後一個炭礦：於二○○一年才封山的「池島炭礦」，此處同樣作為一座有著大量工業廢墟的礦坑島，但如今島上居民僅有一百位。我們於二○一九

端島——「軍艦島」。

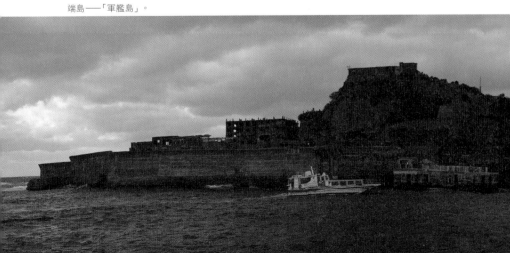

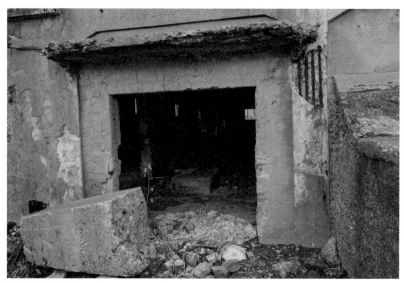

軍艦島上坍塌的大樓底部。

軍艦島的一角。

年的九州考察之旅，就這樣結束在深有異
國風情的港都長崎，在長崎及近代日本有
著許多貢獻的蘇格蘭商人哥拉巴的故居
中，欣賞了被稱作「世界新三大夜景」的
長崎夜色。明治維新、幕末的西洋科技，
「東洋第一」的產業革命，在在使得「九
州的炭坑」充滿了浪漫之情；在港都的長
崎中，更有著這些與西方人士交錯的種種
歷史色彩。無論如何，這與留在南國島嶼
熱帶叢林中的礦坑廢墟──西表炭坑中那
些濃重的、悶熱的、怨恨與失落無解的龐
大情緒，可是天差地遠。

　結束旅程，回到沖繩與《綠色牢籠》
溽熱的世界，我們繁重的調查工作仍需前
進。

被譽為「世界新三大夜景」的長崎夜景。

第五章

證據

紀錄片拍攝動輒長達數年，我認為在紀錄者的歷程中，是會有個像是里程碑一樣的「寶藏」被刻燼著一部片終於能「完成」的時刻：一個等待被挖掘的寶藏、一塊重要的拼圖、一段珍藏的話語，無論是以相片、archive（歷史資料）或是家庭影像等方式，被嵌合進一部以「年」在運行計算的紀錄片創作，無縫接軌，這就成為一部片得以邁向大功告成的重要時刻。

這也是我認為紀錄片電影與紀錄節目（或是報導）最大的不同。紀錄片願意以年為單位來等待這個「寶藏」的出現（某種「出土」）；又或者說，循序漸進地尋找寶藏可能現身之處──而片子，就會在這過程中，慢慢形塑出其最終樣貌。有時它近在咫尺，有時它最終才現身。但無論如何，這些「寶藏」，將成為影片最終面世之時，在觀眾眼裡，那一個無可取代且閃閃發光的片刻。

在《綠色牢籠》的語境中，自然是某種歷史的「證據」了──能支撐我們（與歷史調查小組）的某個真實的、可相信的

證詞、記載、暗示，又可能是一個能讓我們憑藉著某個物件，得以搭船造屋般地將一部電影的論述給搭建起來──那樣具有「啟示性」的瞬間。

畢竟這部片，光以我採訪橋間阿嬤一人的口述，並無法撐起整個複雜的歷史觀點。我們必須佐以旁證、旁敲側擊，再以龐大的歷史資料為基礎、深入調查，尋覓一些我們能「相信」的證據。而在這一章，我想舉列幾個拍攝過程中我們所挖掘到，能稱之為「寶藏」的物件，以及最終，於我而言極具啟示意義的重要時刻──支撐我走向以「重現」呈現這部影片，也可稱之為「信念」的重要證據──所出現的瞬間。

第一節———

錄音帶

第一個向我展現其未曾被解讀過的獨特意義的「證據」，是三木健留下的錄音帶。本書中數度提及引用，在進行歷史調查的數年之中更承蒙其大力協助的沖繩歷史研究者、資深記者三木健，曾在一九七六年至一九八二年間，採集了大量的「西表炭坑」相關口述歷史，集結成該議題最重要的歷史資料文獻群。其中，《聞書 西表炭坑》一書作為訪談集結而成的語錄，裡頭也包含幾位重要的台灣相關人物訪談，例如橋間阿嬤的養父楊添福、原台灣「斤先人」陳蒼明，以及台灣「納屋頭」林頭之子吉村林之助等。除去我對於「為何只採訪到原『斤先人』（承包商）」的根本疑問，這三者資料自然也相當重要。

照書中的語錄所示，我當然想要知道更多訪談當下的狀況。所幸三木先生當年身為《琉球新報》文化部的年輕記者，重要的訪談都有用錄音機錄下來，如今這批重要的歷史口述錄音帶也都已寄放、收藏於沖繩 archive 研究所（Okinawa Archives Laboratory），並已修復音質轉為數位音檔。雖然沒有當年完整齊全的所有訪談音檔，但他所留下的這批錄音帶訪談音檔，仍舊成為《綠色牢籠》第一個極其重要的「寶藏」。

我們首先進行楊添福的錄音檔辨識工作。楊添福講話的腔調實在過重，有著古老的台灣腔日文（以及許多用詞都是昭和時期以前的詞彙），台語也是經常使用現今已不太使用的語詞，整體內容混雜且難以識讀。當然，透過大略的訪談方向與回應，還是可以抓到其語意，但仍需要更多更細緻的辨識。

當年的訪談，楊添福的日語似乎不夠流暢，便請孫子（橋間阿嬤親生的三男，含養子排序為四男）來幫忙進行台語、日語之間的翻譯。不懂台語的三木先生，自然是以譯成日語後的語意來進行訪談。在夾雜著濃厚腔調的台、日語之間，訪談的解讀自然不是簡單的工作。

譬如在《聞書》中，楊添福於訪談提到台灣組注射嗎啡一事，被整理為下列文字：

　　從台灣來的，有很多都是混混，像黑道一樣的人。稍微抱怨就馬上起爭執的人也有，還出動了警察解決。所以警察在這裡設置了派出所，在炭坑裡執行取締，要平息這些因為坑夫引起的紛爭。坑夫中也有人施打嗎啡。在高強度的勞動環境下，炭礦會社會核發許可証給坑夫們施打嗎啡。只要一施打，就可以忘記工作帶來的痛苦。勞動得越多，拿到的嗎啡的量就越多；不怎麼好好工作的人，拿到的量就會變少。不施打嗎啡的人，就算來西表工作也馬上就回台灣去了。但是沾染上嗎啡的人，一生會一直被困在西表島上。這些人就算離開了西表，四、五年之後又會因為想要嗎啡而再一次來到

島上。

——〈台灣人坑夫的生活——訪談原坑夫楊添福〉，《聞書 西表炭坑》（三木健，一九八二）

但當我們更仔細地聆聽當年的錄音原檔時，實際的對話如下（三木健先生以「三」代稱，楊添福以「楊」代稱，橋間阿嬤的三男〔楊添福之孫〕以「孫」代稱）：

楊：モーフイ（嗎啡）。鴉片的モーフイ、モーフイ。（日語）

三：啊，毒品（麻藥）。（日語）

孫：用現在的話來說就是毒品。（日語）

楊：有類似鴉片的那種東西對吧。（日語）

孫：啊，就是毒品。（日語）

楊：用這個注射到身體裡。（日語）

孫：注射。（台語）注射。（日語）

楊：注射對吧、這個是叫做「モーフイ」對吧！（日語）

三：啊，原來是叫做モーフイ啊。（日語）

楊：這個台灣沒有。只有日本有。在台灣絕對買不到，有的話會馬上進監獄。（日語）

孫：用毒品……（日語）

楊：又是同一人回來。回去三、五年之後又馬上來。（日語）

三：在這裡三、四年之後回去……（日語）

孫：所以說又回來這裡。然後又過三、四年，又重複一樣的……果然是毒品。因為想要這個所以又辭掉工作回來這裡……（日語）

楊：待不住，為了嗎啡只好再來。（台語）

三：賣毒品的人很多嗎？這邊。（日語）

孫：那個モーフィ這裡有在賣的很多嗎?（台語）

楊：不是喔，這個是許可。沒有這個的話沒辦法工作啊，政府許可的。（日語）

孫：果然是因為重勞動的關係。（日語）

楊：和鴉片一樣攏有對吧，鴉片用吸的對吧。但要是沒有吸這個的話，無論怎樣都動不了喔。這個、會社許可的。（日台語交雜）

孫：會社……（日語）

楊：許、許可書。（日語）

孫：會社有許可書這樣。（日語）

楊：有許可書就可以注射。（日語）

孫：果然是因為重勞動的體力活。身體撐不住，所以就用這個毒品施打在他們身上。

（日語）

楊：那個無，不做工作，就死死的。（台語）不注射就動不了了，注射了就可以。（日語）

三：會社提出許可書……（日語）

楊：嗯，會社許可。（日語）

孫：是從政府那邊拿到的對吧。（日語）

楊：每個人用一點錢去買來吃。（日語）

三：會社派人來注射的嗎？（日語）

楊：嗯，會社的許可。（日語）給會社使用嗎啡的許可。啊無給伊就……。你賺較多我
就給你一屑仔。啊賺較少，我就給你減少，減到剩一屑仔，就再來皮皮挫。（台語）你賺較多

孫：簡單來說，做越多拿到的越多，沒什麼在工作的話就給一點點而已。（日語）

我們聆聽楊添福的台語原文，發現更多諸如此類被遺留在錄音帶中，卻還不曾被三木先
生解讀過的訊息。畢竟面對一個不懂其語言的訪談者，受訪人當下所講述的原文語句，可能
更為露骨而真實。

除了語音，這批錄音訪談還包含更多語言之外的訊息。例如雖然沒有畫面，但通過聲音
所表現出來的，楊添福談笑風生的語氣與笑聲，讓我們第一次深刻感受到一種甚至可說是

「恐怖」的印象。這也印證了S君對於三木健某些書寫觀點的質疑，像是將整段歷史黑化、把所有人都寫成受害者的歷史反省論，是否偏頗地扭曲了一些訪談的形象，成為一種對歷史的控訴。

回到錄音帶裡，楊添福有控訴嗎？有試圖對歷史，以一個殖民地台灣的殘留人民留下一些埋怨與血淚的泣聲嗎？又或者，在戰前風風雨雨的礦坑歷史都已事過境遷數十年之後，年老的楊添福選擇用什麼樣的形式與態度，面對了這個年輕的《琉球新報》記者龐大的好奇心呢？

我對這段訪談有一個強烈的印象，要說明的話，那可能叫做「輕浮」。那是一種心不在焉的放鬆，將自己滿身走來的過往，化為一個亂世與理所當然。而試圖撥開歷史迷霧的我們，滿心期待地面對了見證者，但撲面而來的第一幕，竟是一聲輕蔑的訕笑。

若說訕笑，那可能也只是我自己的印象。畢竟在一九七六年的當下，三木先生像是找到一個值得大寫特寫的寶藏般，將眼前身為殘留台灣人礦坑工作者的楊添福所提供的種種資訊，以歷史價值衡量成一個重要的資訊來源。確實，就資訊來源而言，楊添福提供了台灣組注射嗎啡的重要事實細節，以及台灣組礦坑的情況。想必我只是太在意語氣，想起了與阿嬤相處討論的種種事情，對那位「養父」的描繪如今成了再立體不過的聲音，和我想像的有所不同而已。

繼續聆聽了陳蒼明的訪談（他的語氣誠實，老神在在地向採訪者解釋過去曾發生過的事、幽靈事件，以及謝景礦坑宛如黑社會的情景），又或者吉村林之助的訪談（知識分子型的流利日文，能理性爬梳家族史，並擁有驚人的記憶力與分析能力）之後，在這塊三木健未曾深入鑽研的「台灣礦工」的領域，確實必須重新回到一個分析的原點——「斤先人」與真實的礦工，究竟有多大的不同？簡而言之，就是像老闆與員工那樣絕對的上下關係，無法代說、陳述與簡單地被代入——這三位在三木健書寫之中成為能替殖民地礦工訴說的人物，究竟透露了多少能代表礦工，又或者僅只能代表他們自己的訊息呢？

八〇年代前後的錄音帶所透露的珍貴「肉聲」（日文用詞，用來說明這種證詞般的珍貴史料聲音），卻讓事情變得撲朔迷離，讓我們越看越不清，越靠近就越失真。S君欲在這份錄音帶史料中討論書寫的權力與被書寫的真實，我倒覺得三木先生沒有想要混淆現實，而是在七〇年代末、八〇年代初的氣氛下，這段歷史必須被訴說、被揭發。這是一種新聞記者般的正義感，壓過了史料的細節。

讓我們回到史料上吧！回想其他的道聽塗說，從那些主人翁的後代們聽來的種種故事，去想像這個「真實礦工們的缺席」究竟代表什麼。陳蒼明自己都說得清楚明白：離開惡名昭彰的謝景礦坑後，謝景本人回台灣，一上岸就被報復性刺殺，老婆則是被他害死的坑夫惡靈纏得自殺。戰爭，對某些礦坑主而言，是一個「大時代」被迫結束，而留在八重山不回台

灣，當然也是一個再自然不過的選擇了。

此外，錄音帶中，這些「留下來的台灣人」所說的大多惡事，竟都是「別的組」的故事。這令人起疑的宣示，也像在說明其所說的壞事種種，都是別家聽來的故事，我們的礦坑可從沒這樣壞的事。面對一個年輕記者，回歸後都已取得日本國籍或永住權的他們，還有什麼不能講的？

那我們是否必須逆轉整個立場來思考⋯我們實際上苦苦追尋的台灣礦工在這段歷史中的角色，是否真的有人能夠代之訴說、發言、留下證據？像是那些被騙來島上如此慘烈活過的、來自內地的少年坑夫，在逃跑活下來後，才能留下那些如同大井兼雄先生一般的震撼宣言呢？沒有。台灣礦工噤聲。無論是選擇抑或是被選擇。我們從台灣的斥先人們留下來的語句中，可以看見另一個階級分明的小型社會。也許他們在其中的角色更類似「中間人」，如同和會社的契約上所寫的（與礦業權公司的承包關係），都是一種不同於基層礦工的身分了。

孫：那為什麼台灣人比日本人錢拿較多？（台語）

楊：那個較多齁，那個較多就是講這裡歹賺食（不好賺）啦。講啥物安怎啦，人可以來無法回去啦，啊無人敢來。台灣人，別的組でしょ（對吧），講啥可以來無法回去，啊就是欠錢無法回去。啊我那個所長在那個會社，拜託我講⋯「你來給

我喬，來幫我處理。」啊無那些（台灣坑夫）來我就做不下去，我就契約要寫安捏。啊還會負擔旅費啥費的、出海的，但有些礦工就不知安怎在反對啊，這我嘛毋透底（搞懂）。反正用台灣人講才會成功，但人較做得起來，工作較會做。骨頭軟落去，不時マラリア（瘧疾）……（台語）。人較做得起來，工作較會做。骨頭軟落去，不時マラリア（瘧疾）……（台語）

早早就變嗎啡上癮。反正用台灣人講才會成功，但

思考至此，三木健的這批錄音帶史料，帶給我們的顯然不只是「肉聲」的珍貴，也不僅是尚未被解讀的台語口述歷史資訊而已。更多的，是一個對於「斤先人」的身分、立場與觀點的想像。那麼，以此為起點，我們這部片必須建立起來的歷史觀點，究竟要從誰的觀點來看、往何處探尋，整個脈絡也就愈發清晰了。

這便是《綠色牢籠》拍攝過程中的第一個「寶藏」。

第二節──亞洲只有一個

有些發言，有些不經意的瞬間，在某個有意識的日常拍攝之中，被記錄下來。這是我在上一章「人與人的足跡」小節所提及的吉光片羽。但沒想到，我們在其中確實發現了一個「寶藏」，意外觸及苦苦追尋的人事物。

說是冥冥之中，說是幸運如我。我萬萬沒想到，竟會有紀錄影像曾經直接撞上了楊添福本人。七〇年代的日本傳奇紀錄片團體NDU（Nihon Documentarist Union）曾以沖繩為據點，從琉球列島、台灣至中東和西亞，完成了一系列激進的、宛如時代紀錄又像是行動實踐與政治宣言的紀錄片。其中，有一部作品是於沖繩回歸日本前後，以偷渡方式進入美軍管制下的琉球所拍攝的《亞洲只有一個》（アジアはひとつ、Asia is One, 1973），從美軍的琉球直擊回歸前後的底層人民與流浪於國境的人們，最終片子結束在咫尺的台灣，七〇年代的台北與近郊的原住民村落，像是一個中美友好及帝國連線即將解體的前哨。儘管是獵奇的眼光，亦無法掩蓋這部片的時代光芒。

我在調查過程中因觸及「先島列島」與「台灣」等關鍵字而對這部片相當好奇，遠道去

了神戶電影資料館借片觀賞。一看可不得了，在沖繩本島、石垣島、西表島、與那國島到台灣的跳島拍攝的這些眾生相之中，竟出現楊添福的身影。對於國境、邊陲與他民族如此敏感且有政治色彩的ＮＤＵ，想必是對生活在邊境無日本國籍的人民，特別是牽扯了戰前殖民地人民身分的楊添福，多會有一份文化紀錄者的關照情懷。在片中，楊添福侃侃而談，從被挖角到西表島的身世，到對兒女的關心，甚至對於「身分」這件事感到氣憤、埋怨──難道這才是楊添福真正的控訴嗎？無法拿到日本國籍、被美軍政府當作無國籍人民，如同大多數的「八重山台灣人」一樣，孩子無法去日本上大學、被歧視、被遺忘。即使是如此普世性的「控訴」，楊添福可也都知道，這是因為他當初心甘情願地選擇回到八重山來。那麼，這就僅僅只是一個對時代的埋怨了──都過了這麼多年，心裡頭的世紀大概也翻頁了，只留下雲淡風輕的自嘲語氣。

戰爭結束時，台灣坑夫嘛都回台灣了。結果我回不去啊，回去了也不能幹嘛。沒有房子，什麼都沒有。親戚什麼的也沒有，在台灣什麼財產都沒有。都三十五年了對吧，已經過三十五年喔，家什麼的早就都沒有了。回不去，只能留在這裡。

──《亞洲只有一個》片中楊添福訪談（ＮＤＵ，一九七三）

楊添福的身影與肉聲，熠熠生光，所有橋間阿嬤講過的「養父」，在這個一九七二年的

影像裡，生龍活虎地闡述著他的所有想法、所有對世界的埋怨。但我開始懷疑這個十六釐米

影像與聲音稍嫌脫軌、未被修復完整的影片狀態，更懷疑NDU的拍法、剪輯方式與原拍攝

素材之間的落差，是否真的呈現了楊添福實際的樣貌？

我們連絡上NDU原始成員中唯一一位至今仍持續創作紀錄片的井上修先生，他也是現

在NDU作品的版權管理者。我們後來多次拜訪井上先生在東京的居所，討論影片、理念與

紀錄片拍攝者的信念等諸多議題，他成為一個令我相當敬仰的老前輩。說《綠色牢籠》沒有

NDU的素材便無法成立也不為過，不僅僅是內容素材，而是透過一個時代的目擊者所見的

光景，為我們建立了一個這部片必須有的，介於戰前的記憶（一九三七～一九四五）與現今當下

（二〇一四～二〇一八）的兩個時空之間，那個一九七〇年代回歸前後的時代片刻，透過拉起時

間的維度，讓楊添福及其經歷過的時代，抑或是在同個時代中靜悄悄地存在著的橋間阿嬤，

在整條漫漫的時間長河之中，串連起他們本質上變與不變的生命史。

井上先生在NDU中的定位比較接近攝影師，同時身兼導演與團隊領袖的布川徹郎已於

數年前過世，但NDU的運作模式既是拍攝團隊，又是發行團隊，比起運作一間公司，他們

更像是一個前衛團體。七〇年代的紀錄片發展與日本的大學運動息息相關，年輕人拍片後，

花半年在日本全國放映巡迴又演講，大概就是安田講堂事件與「全共鬥」運動的那個時代，

把身體力行與信仰哲學當成同一件事，行動者即是思想者，思想者即是抗爭者。NDU將沖繩作為一個思想基地，本質上與我的團隊選擇以沖繩為據點，有著一絲絲相似之處，所以我總是樂此不疲地聽著井上先生暢談陳年往事。若是五十多年後，有紀錄者重新找上門來和我討論從前不經意紀錄過的人事物，我不知會有何感觸呢？

井上先生提供了他當年用相機拍攝的一系列靜照──在《亞洲只有一個》的跳島之旅中、楊添福的身影在西表島的影像裡如此鮮明。這是一對年邁的老夫婦，在他們位於仲良川二番川的田間小屋，與一隻可愛的小狗，還有一群鴨鵝。一撇戰前礦坑「斤先人」的形象，楊添福夫婦就像個普通農民，甚至是有點可愛的老年人，一如阿嬤口中所形容的，晚年都在做農的養父母。

井上先生回憶起對於楊添福的印象，又或者是對整個西表礦坑的印象，他的人生經驗確實相當銳利：「從前，對於男性來說，礦坑就是和遠洋漁業一樣，欠債的、走投無路的、想逃離現實世界的，全都跑進去礦坑或是遠洋漁船了。就和女性會去賣春工作的，也大多是走投無路的一樣。」這樣的描述，和紀錄及證詞中數次出現的「混混」，不約而同地指出了礦工的集體性格和印象。

在炭坑工作的人脾氣都很暴躁，動不動就跟當地人起衝突，沒有一刻停止過。那些

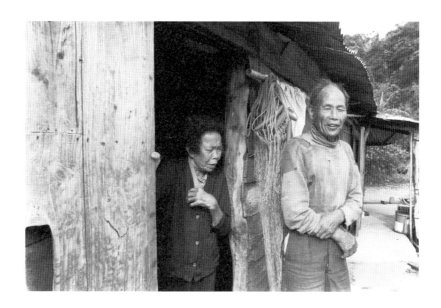

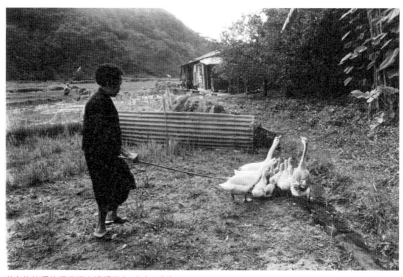

井上修拍攝的楊添福夫婦靜照（一九七二年）。

炭礦的傢伙們胸前都藏著小刀。他們真的都隨身攜帶小刀喔。

——《大正期的西表炭坑——山田惣一郎訪談》，《挖掘民眾史　西表炭坑紀行》（三木健，一九八三）

以前有很多台灣人坑夫在這，數量多到讓人害怕。炭坑的年輕人們也是，夜晚外出的時候都把小刀藏在懷裡隨身攜帶著。炭坑的人脾氣不好，很容易上火，不知道什麼時候會被他們襲擊。我的哥哥也是，會把小刀夾在和服的腰帶裡邊，這樣帶著走。

——《昭和的炭坑暴動——原白浜村住民仲原邦子訪談》，《聞書　西表炭坑》（三木健，一九八二）

解那個時代。

我想起我所喜愛的美國紀錄片導演約書亞・奧本海默（Joshua Oppenheimer）拍攝印尼大屠殺事件所完成的《殺人一舉》（The Act of Killing, 2012）與《沉默一瞬》（The Look of Silence, 2014）等作品，那樣直視歷史當下與過後的差異，直戳證人的內心，善與惡是如此模稜兩可，觀看者不能閉眼，卻也不能審判。

當我們用「善」與「惡」、「加害者」與「被害者」看待一段大時代歷史下的角色與立場時，可能會忘了我們用當代的眼光審視歷史所帶有的偏見。我想，這某種程度也和紀錄者的使命與記錄影像的功用有關，當我們試圖進入一個時代的語境思考時，我們才能真正地理

NDU就像三木先生一樣，抱持著追根究底的心態，追尋了「西表炭坑」的路徑，從西表島的楊添福，到石垣島的養老設施「厚生園」中的老坑夫（《亞洲只有一個》也有收錄大井兼雄的珍貴訪談），將聽到的線索付諸實行，最終前往基隆——那個傳說中作惡多端的謝景的老家。井上先生畫了張地圖，描繪出基隆港和謝景家的位置。五十多年前的記憶猶新。他們拜訪了居住在基隆港附近的謝景後代，成功拍攝、訪談到成為醫師的謝景次男謝金福，但他們得到的盡是似有若無、似是而非的訪談內容。井上先生說，謝醫師雖會講日文，但滿口胡謅亂語，不知道能信什麼。

我的名字是謝金福，大家都叫我 Doctor 謝。關於我出生的故鄉西表島，我父親的歷史應該可以說是西表島的歷史也不為過吧。父親在西表島上從事礦業四十五年。我身為謝景的么子，大家都叫我「金福」或是「金醬」。說到「金醬」就會想到謝景，說到謝景就會想起「金醬」，說到「金醬」就又會想到西表！一提到西表就會想到像是「金醬」跟謝景這樣的大紅人。在我父親底下工作的主要都是日本人喔。那些坑夫大家都是日本人，也有一些沖繩人、台灣人跟中國人。我的父親就是那裡的國王。「琉球王」就是在說父親的事喔哈哈哈哈哈。

但是西表島也有它悲傷的一面。那就是台灣人常常會染上瘧疾這件事。有時候，一

天裡有兩百五十名坑夫死掉喔。開始出問題是因為嗎啡。注射這種嗎啡之後，一夜過後就會恢復健康的樣子喔。但是如果沒有繼續注射嗎啡的話，唉，根本無法直視……。所以父親自己去了藥局購買了嗎啡，分裝後再賣給坑夫們使用。我父親絕對沒有拿著針筒跟嗎啡去威脅那些台灣人來沖繩這裡工作。

——《亞洲只有一個》片中謝金福訪談（NDU・一九七三）

奇異的對話，明顯與史實有出入的「證言」，這就是當後人遇見一個前人時，可能會發生的事情。身為比七〇年代紀錄者又晚了一個世代的我，自然是找不到謝景後代了（儘管如此，我們還是在基隆港一帶做了一些調查），但回想起這段插曲，在 NDU 與井上先生的影像裡所留下的七〇年代的基隆港與原住民村落，是這部片欲捕捉戰前邊陲角落的大日本帝國遺緒的嘗試，然而在那樣守舊封閉的極權下所能看見的，無論是壯遊的終點抑或是一個紀實文學作品的嘗試，都是極其浪漫、極其政治，並且注定徒勞無功（甚至多餘）的。

《亞洲只有一個》這部片，以及井上先生所拍攝的照片、與我數次的對談，構成了《綠色牢籠》不可或缺的重要「寶藏」，其意義不僅是楊添福的動態影像與珍貴訪談，也不僅是揭示一九七二年沖繩回歸日本這個重要時刻——一個可暗示楊家又或者全體「八重山台灣人」即將成為「日本人」的前夕時刻，我想這個「寶藏」提醒了我：必須先解開標籤，將二

分的立場淡化之後，去審視每個時代當下的「現狀」，再進行整體分析。回到無論是個人

面、群體記憶又或者是更龐大的歷史事實時，當每個能掌握的時間斷點串成一條生命線之

後，我們自然能對其有更完整的理解。

簡言之，《綠色牢籠》拍攝過程中的第二個「寶藏」，除了成為片中最具親密性的歷史

資料影像（本應「不在場」的楊添福的直接影像），讓我們得以建構出片中的父女對話與複雜情結

之外，其史料本身也是相當具有啟蒙意義的。

第三節

遺留的紀錄

在這之後，很長一段時間都沒有再出現「寶藏」。儘管《綠色牢籠》的基本論述與立場設定已有大致方向，但實際的拍攝與進展陷入膠著。二〇一八年，當我們想著手以「重現」的方式重演部分歷史場面時，一來是沒有劇情片經歷的我相當難籌資，進度緩慢；二來是在心態上，我確實還需要一些更明確的「證據」來支撐我們的立場。

然而，正當《綠色牢籠》以龜速進行時，有兩個小小的「證據」就這樣從茫茫大海浮上了檯面。這就是有時候我會說的，當紀錄片的拍攝製作以「年」計算時，期間內便會涵蓋了各種偶然，以及命中注定會與這部片相遇的事件。

第一個「證據」來源，是在台灣學界中，以研究沖繩文學與文化而廣為人知的國立中興大學跨國文化與台灣文學研究所的朱惠足教授。事實上，拍片數年下來，我幾乎已對留在台灣的紀錄資料近乎絕望，在拜訪過數個可能擁有訪談資料的教授與機構之後，大致已接受了「台灣大概什麼都沒剩下」的殘酷事實。其中一個我曾抱有極大希望的，是一九九三年由中研院主持的「台灣南島語族與周邊地區的類緣關係」主題計畫研究中，曾有一部分學者在距

離台灣最近的八重山群島進行田野調查。其中研究漢族文化的許嘉明教授，曾經至西表島拜訪楊添福並進行了一次台語訪談，只可惜我們透過中研院東翻西找，年代久遠，錄音帶當年沒有被發表成論文，下落不明，沒有任何資料留下。

回到朱教授的資料，那是她在二〇〇二年進行「八重山台灣人」的田野調查時，所記錄的DV影像。當時朱教授花了一些時間停留在八重山進行研究，時年七十四歲的橋間阿嬤看起來年輕多了，她熱情地帶著朱老師一群人去掃了墓，並在家中同樣的座位上進行了數次訪談。

比較讓我吃驚的是，阿嬤在這幾段侃侃而談的對話之中，所呈現的觀點似乎與我長久下來所聽到的，有著不太一樣的氛圍。過了二十年，對同一個人進行同一件事的訪談，得到的結果和觀點不盡相同，想起來也很理所當然。又或者是採訪者的不同，與紀錄者之間的關係（長久或者短暫一次性的關係），都會讓訪談結果大相逕庭。更別說七十六歲的阿嬤與接近九十歲的阿嬤，身心狀態與受訪條件都不一樣，訪問結果自然也會有差異。

如果來很久的，有賺到錢的攏要回去看老婆、孩子、看父母這樣。這是應該的啦。但是有些來的，就像我們台灣人說的流氓、黑道那樣的。說什麼今天肚子痛、明天頭痛不能工作，但是吃還是給你照吃喔，吃一吃就又欠債。啊現在又在誆你說他老爸生

病不回去不行，有的說他老媽在生病、有的說他老婆怎樣啦，要回去，沒錢怎麼回去，你還要借他們錢喔。不借他們，他們哪來的旅費跟飯錢。都嘛是因為這樣我們才會虧損。

　　　　　　　　　　　　　　　　　　　　　　　——橋間良子訪談（朱惠足・二〇〇二）

　　我回想阿嬤對我說過的礦坑的事、楊添福的事，幫養父講話的態度沒有減少過，可是如此露骨地講述坑夫耍流氓、偷懶不做工、裝病欠假難管理，這些像是「抱怨」的語氣，聽起來都跟一九七六年三木健訪問楊添福時所聽到的「對坑夫的埋怨」如出一轍。這是我第一次聽到阿嬤祖露對於坑夫的這種「埋怨」——站在養父作為「斤先人」的立場，這些流氓坑夫可真是難管又難做事的禍害源頭。

　　我想，這是否有點像是仲介東南亞移工到台灣的那些「人力仲介」一般，夾在兩個國家與語言之間，承擔起許多責任與風險，而他們說的話與行為，終究讓他們「兩邊不是人」。阿嬤時而不願談太多礦坑內部的事，想必也是想讓那些「內部的事」終結於記憶當下的內裡，要是化成語句說出來，可就不太好聽了吧。

　　這段「不好聽的話」，刻在朱老師的 DV 田調影像裡，終究被我又撿拾了回來，放在《綠色牢籠》的歷史訪談段落中相當重要之處。至於這段帶著朱老師一行人在白浜走到墓園的影像，由於場景人物如此熟悉，唯有近二十年的時間維度差異顯得格外令人感傷，也被我

放在影片一開頭。

第二個浮上檯面的「證據」，是一則新聞報導。

〈台灣人的火藥事件〉

戶籍設於台灣台北州新莊街三五八，現居石垣町字大川二〇九的無職張昆生（十八歲），與東洋產業西表工業所的謝景坑採炭夫楊樹（二十三歲）及江丙南（二十歲）等三人於六月二十八日至七月一日之間進行了四次走私交易。三人將其偽裝成一般貨物，並置放炸藥七十支、雷管六十一支，並用七十圓買下列為違禁品的導火線。在七月二日清晨七點半左右從西表出海的宮古丸三等室中，預計運輸到石垣港後黑市交易。此事被查獲，現由八重山警察署嚴厲偵辦中。

——一九四一年七月二十三日，《海南時報》

我們的歷史小組仔細翻閱「西表炭坑」史料中那些散落在各種新聞報導裡頭的文字，發現這則在昭和十六年（一九四一年）的報導，當中竟然出現了令人意外的名字——阿嬤的丈夫、楊添福的兒子，楊樹。

我們計算楊樹的年紀，大正八年（一九一九年）出生的他，在昭和十六年的當下確實是約

二十二歲（虛歲二十三歲）。「東洋產業西表工業所」確實也是楊添福所屬之「南海炭礦」之後所被整併的「東洋產業」之名，十之八九不會認錯人。

這可不得了，在阿嬤口中總是沒有太多著墨的丈夫楊樹，我所知道關於他的盡是些瑣事：戰後他做蒙古大夫幫人看牙，頭腦聰明伶俐會舉一反三等等，都是「不做大壞事」的較為良善的印象。戰前的楊樹就如我所知，和他的父親楊添福不同，是會真正進入礦坑中工作採礦的，但他也和其他坑夫打混得很熟，熱愛打牌賭博，總是在牌桌上當莊家。

回到這則報導記載，這些內容能為我們帶來的啟示和猜測是什麼？楊樹夥同其他坑夫一同進行走私貿易？這是他們自己想做的生意？還是為了什麼其他目的而進行的行動？楊樹是一個這麼有行動力的人物嗎？

對於「火藥」的走私貿易，我是有一些認知的。礦坑業者是一個可以合法購買「炸藥」的行業——一般人無法取得的專業火藥、導火線和雷管，都是煤礦坑中為了開山闢路而經常使用的工具。此外，八重山當地居民多以漁業維生，在戰前至戰後數年，也流行起以小型火藥放入海中引爆（類似引爆水中空氣引發震動），再將被震昏的魚群一網打盡的捕魚方式，當地人稱之為「ハッパ」（発破）。這種一勞永逸的捕魚方式所必要的火藥，就是透過西表礦坑流入黑市的。

如果我們假設楊樹一行人只是進行「日常性」的走私火藥給石垣島的漁民或中介商，又

是在一個時代的流行之下，那些事達到需要被八重山警察署「嚴重取締」的重要程度，也就顯得格外奇怪。或許必須進入當年事件背景的更細節之中，才能理解為何需要警方「嚴重取締」。

回到這則報導的另一個疑點，是楊樹的頭銜。除了「東洋產業」以外，竟然還有另一個「謝景坑採炭夫」的身分掛在他身上。眾所皆知，謝景炭坑屢屢上報都是奇慘惡事，有人上吊自殺，有人被毆打致死等等，想不到楊樹與謝景坑竟有關聯？

日後，歷史小組的S君忍俊不住，直接詢問橋間阿嬤，竟也得到令人驚訝的反應：

S君：謝景跟您父親認識嗎？是朋友？

阿嬤：才不是朋友！是來炭坑之後才知道這個人。以前跟這個叫做謝景的人關係不好。（他和礦工們）明明是同一個國籍的人喔，也會⋯⋯（用手做出打人動作）從以前開始就有那個叫咖啡的東西對吧！注射之後，過了一段時間身體會自己顫抖，他就會毆打那些人⋯⋯（用手做出打人動作）我就看過那些人被打。

阿嬤除了令人驚訝地透露自己體驗注射咖啡的細節以外，也包含在謝景坑內「看過別人被打」之類的光景描繪。阿嬤去過謝景坑？楊家究竟和惡名昭彰的謝景坑有過什麼樣的業務

來往呢？楊家與謝景的實際關係，大概也不是我們三言兩語就能鑽入的記憶深處了。至於新聞上寫著楊樹為謝景坑採炭夫，以及阿嬤對於「謝景」二字的巨大反應，都是另一個未解的謎團。但這篇小小的報導，確實像是一小塊石頭，沉甸甸地放進了我們的心裡。

它告訴我們，在表面下仍有更多權力的運作，礦坑宛如黑社會般的體制，無論是像楊家一樣的管理者立場，又或者是實際的台灣坑夫，乃至於整個礦坑的社會體系，都是一種拔刀見影的利害關係。以楊添福的訪談講到時常請警察出面管理坑夫之事，去理解為何楊樹會被警察嚴重取締還登上了報，這裡或許還有些我們無從了解的事件篇章。

這兩個小「證據」，比起之前兩節所說的「寶藏」雖然有所不及，卻是這部片在製作過程進入後半段時，某種程度支撐了我的想像的兩個小的記憶碎片。記憶本是不完整的，無論是我與阿嬤的談話、阿嬤口中的養父與先生，又甚至是這部片試圖去指涉的「西表炭坑」中的台灣人，本皆不是完整無碎的。撿拾零碎的拼圖，試圖看見整座山脈，這就是我們的工作。日後，我們繼續發展「歷史重演」的拍攝工作與設定，將整部片的意識形態設定固定之時，這則楊樹被留在新聞記載中的逸事，仍發揮了一定功用——我基於這個台灣坑夫三人行的故事想像，衍伸發展成另一部與《綠色牢籠》重演部分一起拍攝的小短片《草地火焰》，這也算是另一個有趣的小插曲了。

第四節

佐藤翁的故事

如何衡量、拿捏這段歷史中的各權力者與受害者之間的份量，或是實際回到歷史情境之後，那些是非過錯該如何被重新審視——如果我們拋開現代人的道德標準，將這些都放進一個更為「真實」的歷史觀之中——那我們就需要更多歷史學家與研究者以外的文筆，那些更貼近「自述」的文字，無論是當事人、證言，或者口述歷史。

佐藤金市先生之於西表礦坑，就像是「炭坑畫家」山本作兵衛之於九州的礦坑那樣，具有劃時代的貢獻。明治二十七年（一八九四年），佐藤翁於三重縣員辨郡北勢町（現為員辨市）出生。二十歲那年（一九一三年），他以伐木工（製材職人）的身分到台灣工作後，成為新竹東洋木材會社的課長。但好景不常，該公司的業績逐年下滑，他因此在大正九年（一九二〇年）帶著弟子財津唯次，一起前往位於西表島西部仲良川支流的高崎炭坑，開始蓋起坑夫們的宿舍——納屋。完工後，他順勢擔任炭坑設施及營繕關係負責人，時常照顧因瘧疾而體虛的坑夫。昭和二年（一九二七年），他被坑主野田小一郎收入麾下，在其營運的丸三礦業所運輸部工作，冷靜且講理、並願意給出建言的個性，讓他備受喜愛。昭和五年（一九三〇年）時由佐

藤翁主導了宇多良炭坑之建設工事。昭和九年（一九三四年），他前往波間照島的磷礦擔任建設，昭和十三年（一九三八年）時又輾轉回到西表炭坑。昭和二十四年（一九四九年）離開西表島，搬遷到石垣島後，就再也沒有離開過。

人生的青年時期都在日本帝國的極南端——台灣及沖繩八重山群島一帶度過的佐藤金市，最終在石垣島經營二手書店，度過人生後半，於一九八三年以高齡八十九歲過世。作為建設炭坑外設施的職人，他精彩的人生回憶中，曾與多位炭坑事業主有過許多接觸，也親眼見證了西表礦坑的變遷史。

在三木健的鼓勵與協助之下，佐藤翁出版了《西表炭坑覚書》（一九八〇）與《南島流転 西表炭坑の生活》（一九八三）兩本回憶錄，作為西表礦坑歷史的一面，也補足了後人對戰前炭坑的想像，可謂指標性地提供了西表礦坑中另一個全然不同的解讀角度。

以下為佐藤翁回憶錄的節錄：

我經常關照那些礦工，便順理成章成為了他們的管理人。在礦工生病時買牛奶給他補充營養啦，借錢給那些喜歡在休假時喝酒、卻因為賭博沒錢買來喝的人啦這樣。作為管理人，我每個月能多拿到十五日圓的津貼，雖然這十五日圓根本不夠用。從內地來的那六十名礦工，因為不適應這裡的環境氣候，所以幾乎人人都生過一次病。在適

晚年的佐藤金市及身後豐富的手稿。　　佐藤金市夫婦晚年在石垣島自宅前的合照。

應氣候之前，都過了一段辛苦的日子，幾乎所有人都曾染上瘧疾過。

——收錄於《宇多良炭坑諸事情（一）》一章，《西表炭坑覚書》（一九八〇）

佐藤翁既是丸三礦業所宇多良炭坑的坑主野田小一郎的得意左右手，也是平時照顧礦工的大家長，在礦坑中有著相當特殊的地位，備受上司與下屬尊重。

在佐藤翁的書寫之中，礦坑的氣息撲鼻而來，相當清晰地寫出了「炭坑」是怎麼樣的環境。

從沖繩來的勞動者中，雖說也有存到錢而暫時回到沖繩（本島）的人，但半年後又回到炭坑的人卻也不在少數。

「你是因為什麼原因又回到炭坑這來的呢？」

我向回來的礦工詢問。

「在沖繩（本島）工作一點意義都沒有。一是賺不到錢，對我們這種長住在礦坑的人來說，炭坑這個地方啊，因為今天賺的錢明天就可以拿到，所以大家用那筆錢買酒喝、用來賭博玩樂，隨心所欲在過活。在炭坑工作的人，有中國人也有台灣人。這裡也聚集了朝鮮人跟來自日本本土三府四十三縣的人，有些是電影的說書人，有些是演員。伐木工、木匠、石頭工人也在的話，外送蕎麥麵的人，還有其他職人跟大學生也當然會在這裡。雖然大家的身分地位不同，但本質卻是相同的人，換句話說就是各種販夫走卒，跟垃圾收集場一樣。知道他們的本性並好好運用的話，沒有什麼比這個更有趣的事了。」礦工如是說。

──收錄於《宇多良炭坑諸事情（一）》一章，《西表炭坑覚書》（一九八〇）

S君提醒我，要注意在佐藤翁的書寫之中，西表島不是完全沒有法律存在的地方，殺死人了、犯罪了，仍然需要報告警察署與取締手續，也會被判罪。礦坑是一個容易發生犯罪的地方，也容易隱匿犯罪，但並非「非法之地」。這確實是一個值得注意的細節。

今年四月時，丸三礦業所又發生了一起事件。簡單來說，礦工的山川光夫被炭坑裡的小頭目淺見金市毆打致死這樣一件事。事件的起因是山川光夫（朝鮮人）因病無法上

工想要請假，但淺見不願意，山川因此從坑口逃亡。

隔天，新垣善德把山川帶回了炭坑。這事的處罰原本應該是人事科的小柳要處理的。

淺見下班後，吃過晚飯、幾杯黃湯下肚之後，把山川拖了出來，用棍棒教訓了他，但下手用力過猛，山川便立即死亡了。淺見也因為察覺到自己做了一件無法彌補的事而大吃一驚。而其隨後被判刑，坐了七年的牢。

──收錄於《宇多良炭坑諸事情（一）》一章，《西表炭坑覚書》（一九八〇）

這樣艱困的生活環境，宛如黑幫社會的真實情節，坑夫隨身攜帶小刀防身，而坑主和親方更像是有著保鑣護身的首領。在佐藤翁的回憶之中，還真有幾次擦槍走火的緊張事件，在他清淡如水的文字之中，有一種淡然看世的幽默感，這是佐藤翁書寫的最大特徵。

大正十三年（一九二四年）四月時，（中略）高崎炭坑有事件發生了。這是高崎炭坑第一次有逃亡者出現。逃亡者是生於宮古群島的多良間島，名為伊良峰的男人。

為了追捕這個男人，人事科的神原、販賣部主任的渡久地盛光以及木匠的新垣善德，三人一起出發了。（中略）然而兩天都過去了，卻還不見他們蹤影。這時，兄弟炭坑的星岡炭坑要我前去修補被破壞的電纜線，於是我在午後啟程前往星岡炭坑。回來後，

我看到逃亡的伊良峰躺在事務所的院子裡。

我向納屋管理人平山詢問了伊良峰是什麼時候回來的。

平山說是四點回來的，人事科的神原什麼都還沒開始做，但販賣部的渡久地趁著神原不在的這段時間，一邊吼著：「你這個背叛者！」一邊向伊良峰打去。據說是伊良峰從渡久地那兒借了點錢，還沒還上就逃跑了，一時怒氣蒙蔽雙眼才會在沒有神原的情況下一個人毆打了對方。

聽到這，我向平山問道：「是這樣啊。那坑主的野田先生知道這件事了嗎？」

平山回道：「還不曉得。（中略）有銘醫生剛來過，幫伊良峰打了一針就回去了。我因為擔心又向其確認，有銘醫生告訴我不用擔心之後，我這才安心。」

「如果真的是這樣就好了，我要過去看一下，你也跟我一起來吧。他現在暈倒了，希望快恢復意識就好。你也不時抓個空檔過去看一下。」

過了不久，當我在跟納屋裡的其他病人說話時，平山走了過來，告訴我伊良峰已經醒來了。平山告訴我：「我到院子的時候，伊良峰告訴我他想要喝水。我便回他：『我了，你知道嗎？』

「你真的是做了不該做的事！給他水喝的話，這就可能是他人生中最後喝的一杯水就是為了讓你喝水才來的！』」

就在我們談話之時，警衛的管井鐵青著一張臉奔向我們，說道：「伊良峰死了！」

「這樣啊，那快通知神原、渡久地跟醫生吧。我們馬上就過去。」當我跟平山抵達事務所的時候，伊良峰早已斷了氣。在事務所等待了一會兒，以野田坑主為首，所有人都聚集到了這裡。野田坑主看著死去的伊良峰，臉色一暗說道：「是誰幹的？」

所有人都沉默著不說話。這時販賣部的渡久地從人群中走出來，並說：「真的非常抱歉！」

「雖然以前炭坑常用強硬手段來壓制他人，但現在訴諸暴力已經不管用了。為了改善這樣的陋習，每個月一次的座談會上不是好好跟你們說不能對坑夫們出手嗎？已經動手了再說這些也都沒意義。你也已經做好覺悟了吧，剩下的就交給警察處理。總之明天一早就通知警察。平山，你明早也到白浜來。」野田先生說道。（中略）隔天一早，平山去向警察說明經過的同時，仲里醫生有一同到場進行解剖。解剖的結果是毆打致死，警察當場就逮捕了神原跟渡久地，並將兩人一同移送至八重山警察署。

——收錄於〈宇多良炭坑諸事情（二）〉一章，《西表炭坑覚書》（一九八〇）

本內地來到島上的各方人馬盤踞一方，像是黑社會角力一般不可言說。還有另一則小逸事的礦坑，是這樣龍蛇雜處、龍爭虎鬥的險惡之地。一不小心，可就把人給活活打死了。日

書寫，讓我印象非常深刻。

（中略）金森君來我這玩還不到兩個小時，臉色鐵青的星岡先生就這樣毫無預警地闖了進來。連鞋子都沒脫就直接踏上榻榻米，揮舞著木刀往金森身上砍去。木刀應聲斷成兩截，但金森卻什麼都不說，只是坐在那任其毆打。無奈星岡的動作實在太快，我根本無法阻止這事的發生。因為木刀斷了，星岡將目光轉向放在庭院中的棍棒，拾起後正要再一次揮向金森時，我撞開了他。星岡被我這一撞，一屁股跌落在庭院角落。

「怎麼樣！還要再來一次嗎！」我向星岡叫囂著，星岡就沒有再繼續攻擊了。於是我說：「我才不管您是炭坑的老闆還是誰，這個地方是我的家，來到人家家裡還隨意進出吧。若是金森跟您真的有什麼過節我雖不清楚，但也不能夠這樣恣意地跑到我家，就是我的客人。您跟他之間有什麼過節我雖不清楚，但也不能夠這樣恣意地跑到人家家裡還隨意進出吧。若是金森跟您真的有什麼的話，您大可以把他帶回您家後，要殺要剮不都是任憑您處置嗎？身為坑主的您不可能連這樣的常識都不知道。可能在炭坑裡這一套吃得開，但我可是不會原諒您的。接下來就由我來當您的對手吧，放膽來啊。」我正對著星岡說著這一番話，人事科的神原突然插了話進來：「佐藤先生你這是在做什麼！這個人可是星岡先生喔！對他說了這些話你還要不要命啊！」

「哪裡不禮貌了？我當然知道星岡先生是誰。正是因為他是星岡先生，我才敢這樣說。」我回道。（中略）星岡聽聞這一段話之後，站著沉默了一會兒。少許時間過後，他開口道：「是我的錯。我太生氣了，憤怒到像是失去理智無法思考一樣。你說的對極了，我會再好好思考一下。」「如果您懂了，那我也不用再多說些什麼。過來這一起抽根菸如何？邊抽菸邊聽我說吧。」我這樣告訴他後，又繼續說道：

「無論您多麼的聰明，您也不是單靠一己之力坐上坑主這個位置的。正是因為有許多部下們為你盡心盡力地工作，您作為坑主這一件事才被世間所認可、被部下們所稱讚啊。（中略）星岡坑主您是一位明智的人，所以我認為您絕對會好好善待這些工人。您把金森帶回家後，告訴他：『因為你的錯讓自己被佐藤金市說教了一番，沒有智慧的人也許會說成這樣，但我是絕對不會做這種事情的人，所以可以好好放心。』帶回去之後，也請好好愛護這個愚笨的金森！我也這樣拜託您！」

「今天真的感謝你跟我說了這麼多。大部分的人都只會順應著我的話，諂媚跟討好我而已，只有你不是這樣。若是之後有什麼關於我的事，我會一直洗耳恭聽的。先這樣吧！金森我們走了！」星岡就這樣帶著金森離開我家了。

——收錄於《星岡炭坑諸事情》一章，《西表炭坑覚書》（一九八〇）

佐藤翁的書寫，是一份為西表礦坑歷史所留下的記憶財產，也是真實無比的回憶錄。身為礦坑的直接目擊者、卻又猶如第三者的旁觀視角，佐藤翁淡然入世的靜觀四方，也與他在礦坑中的特定地位相關。他彷彿目睹西表礦坑的興衰，甚至曾於殖民地台灣的新竹林業所工作過，在南島的遊歷之中，他度過了人生最顛簸壯闊的青壯年時期。至於晚年留在石垣島經營二手書店的佐藤翁，在書籍與文字之中，也找到了屬於他的平靜。但這兩本只在沖繩地區出版過、未在全國流通的書籍，之於我們歷史調查小組的意義、又或者之於這段歷史的意義，都是無可取代的。

每個人的人生都是一本書，而佐藤金市先生的人生，大概就是參雜淚水、汗水，與艱困生活中各種喜怒哀樂的「西表炭坑」這本厚厚的書吧。

第五節

真正的礦工

二〇一九年，我們緊鑼密鼓地進入《綠色牢籠》重演部分的籌備，所有的準備工作都需要更仔細地思考：我們已經看見這部片必須走到這一步，但心理上仍急迫地渴望更多「強心針」的加持——無論是更確切的「證據」，抑或是一些尚未被我們挖掘出土的「祕密」。

此時，我反倒想去探索那些遺留在周邊、曾經讓我記在手記之中的人事物，那些我從來沒有實際找到過的「線索」。至於我為何沒有付諸實行過，倒也是件奇怪的事情——我總認為紀錄片拍攝與調查過程有點像是修行，在修行過程中不可顛三倒四、偷吃步地妄想一步登天，也許在二〇一八年上半年阿嬤過世之前，我也從未準備好去摸索《綠色牢籠》主線歷史以外的線索。然而回想起來，我們可曾找到過「真正的台灣礦工」？不管是旁聽佐證，文獻上的細碎記載，還是留在三木健《聞書》與佐藤翁書寫中的證言，總是隔了一層紗。儘管我知道以年紀來算，當年在坑內工作過的人不可能活到二〇一九年的當下，但我仍急切地想找尋看看。在我記憶中，唯獨在第四章第二節曾經提到《海南小記序說 アカマタの歌——西表島・古見——》（一九七三年）中，一段長約二十至三十秒的無畫面訪談聲音，那非常清楚

是來自台灣的殘留礦工的聲音，簡直是一段不敢奢求的珍貴的「肉聲」。（黑畫面的背後，他們究竟長怎樣呢？獨自一人在「厚生園」裡孤老終生嗎？）

數年間，我曾幾度欲探訪八重山厚生園尋找更多資料，終於在這一年因想起這部曾看過的影片，而決定回到那個一九七〇年代研究者與紀錄者所探訪的──曾經居住著許多無法回鄉、而在這個養老院中安享天年的殘留礦工們的地方。

厚生園原本是於昭和二十一年（一九四六年）成立的「石垣町救護院」，收留戰爭孤兒與孤獨老人，隔年改由八重山支廳「衛生部附屬救護院」所管轄，並接受美軍及美國慈善事業家的支援，之後改稱「八重山厚生寮」，也就是在這時期收留了許多無親可依的退役礦工們一度過終老，並在園區內立起一座「納骨堂」，供這些終究沒有回到家鄉的墓的坑夫老翁們，一個足以安息的棲身之處。一九七二年沖繩回歸日本時，厚生寮改名為「沖繩縣立八重山厚生園」，如今仍是八重山重要的養老設施。

院長知道我們的來訪目的後，很熱情地找來院內最資深的同仁為我們解答。然而，即使一九七〇年代聽起來似乎很接近，但那也都是五十年前的事了，更何況厚生園中居住的殘留礦工，多半已在一九九〇年代前過世。園內留有一些入園者的身分資料，確實有些零星像是台灣人名字的人曾居住於此，想必《海南小記序說 アカマタの歌──西表島・古見──》所採訪到的那兩位台灣老礦工，也是在此安享天年的。

由於年代已久，院內沒有人能解答，院方卻熱情不減，進一步幫我們聯絡了曾在厚生園

工作的資深看護，試圖為我們回想起一些蛛絲馬跡。

這位看護是在一九七二年沖繩回歸前後進入厚生園工作，她印象中的西表礦坑相關者，

大約有六位左右。其中包含了著名的大井兼雄先生，由於他身體硬朗粗壯，礦工特徵鮮明，

因此相當有印象，也偶有一些媒體或研究者會到園內探訪大井先生取材。其餘四位明確記得

也是「礦工」身分者，並非「親方」或「斤先人」等職位。這些叔叔伯伯們幾乎都是來自日

本內地，終生未婚，戰前即在西表礦坑工作，戰後不再回到日本本島的家鄉居住。她也略微

聽過這些礦坑中待人處事苛刻之事。除了這些老礦工之外，有一位較為特別的，是在其妻子

年老過世後才被送進園內養老的前「斤先人」。她回憶道，這位「斤先人」個性較為孤僻，

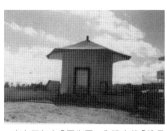

一九七三年在「厚生園」內建立的「納骨堂」，收容了戰後沒有返鄉的老礦工骨灰。（圖像來源：八重山厚生園）

也不屑與礦工同住，總有階級意識之分，性格較為暴戾，

更因為他在妻子過世前總是被服侍得很好，獨自入住後，

他會時常以手邊拿得到的道具打罵看護發脾氣。他與個性

較為合群的老礦工們有相當大的差距，讓這位看護留下了

深刻印象。我們看了合照，確實，比起溫和的礦工爺爺們

（像是在三留理男影像中出現過的那幾位），穿著和服有著「親

方」風範的這位前斤先人，在照片中總是毫無笑容，擺著

一副較為嚴肅的面容。看來，即使戰後經過多年，這些礦坑中的階級意識仍舊存在（至少在這位前管理者的心態之中），遺留著一些潛移默化的外在行為。

看著照片，我深深陷入思考。在這些已成為老人家的群體之中，在養老院集體出遊（他們還去了西表島，坐著遊覽車，下車玩槌球等老人活動）的照片中，已是半世紀之前的風風雨雨，於這些礦坑相關的人（或者我們可稱為殘留者）的心裡，究竟是留下了什麼樣的痕跡呢？在八十多歲的年紀，他們還有怨嘆、蹉跎嗎？又或是早已看淡了呢？

就和「八重山台灣人」的現狀一樣，在西表島上找不到的線索，可能石垣島仍留有一些蛛絲馬跡，但過了八重山，那些遷移至沖繩本島或是日本內地的家族，早已尋不到他們的故事與下落。慶幸的是，在這段長達數年的考察、調查過程的最終，竟真的讓我們找到一家「真正的台灣礦工」的後代。想起來也覺得神奇，我憑著各種文獻及聽來的印象到處亂槍打鳥的結果，觸及到如今仍居住在石垣島的仲宗根家族。這家族的後代已與島上的華僑團體無來往，過著自己的生活，而我在二〇一四年做「八重山台灣人」田野調查之時，確實也沒有任何線索聯繫過這一家人。透過關係，我先連絡到該家族第二代兄弟姐妹之中年紀最小的小妹，她對於父親曾在礦坑工作是有印象的。她的父親當年似乎因為爆炸事故傷到耳膜而有重聽等後遺症，但因為父親戰後都在石垣島擔任中華料理店的廚師，關於戰前的生活以及西表島的故事，兄弟姐妹幾乎沒有太多印象。

我們約了某個週末下午，邀請該家族中最年長的大姐、二哥以及小妹共三姐弟，進行了一場極有參考意義的訪談。訪談過程中，大姐透過僅有的瑣碎記憶所拼湊出的故事，不只讓我們，也讓年紀較輕的另外兩位弟妹都感到驚訝不已。以下為訪談節錄（以下我簡稱「黃」）：

大姐：我並沒有知道太多，只說我有聽過的可以嗎？大概是昭和十年（一九三五年）的時候吧，好像是有人跟台灣人，還有一些沖繩人說炭坑那邊有工作機會。這個應該就是指挖炭的工作吧。聽說那時候募集了很多人，我父親也是其中之一。在他十八歲的時候，有挖角的人到台灣去招募礦工。說來了之後，就有炭坑的工作可以做。老家應該是在台灣的基隆或是高雄，我不太確定。就一起被招募過來西表島。

黃：令尊的台灣名是？

大姐：叫做賴春福，文字是很久以前的字（繁體漢字），我記得是這樣寫的……

黃：召募人是到基隆去嗎？還是……大概就是基隆吧。那個時候的募集都集中在北部，因為基隆那一帶有礦坑。從這些礦坑中直接募集，然後一起帶到西表島，因為基隆那一帶有礦坑。您知道他是在哪個炭坑嗎？

大姐：嗯……在西表島的船浮，在船浮那邊的炭坑，但不知道名字。

黃：您知道令尊在炭坑從事哪一種工作嗎？

大姐：好像是說什麼要把石炭（煤礦）挖起來之後，放到手推車，還是什麼車上之後運出去的工作。總是全身烏漆抹黑的喔，大家都裸著上半身在挖石炭。聽說有很多人。

黃：這個炭坑裡只有台灣人嗎？還是也有一些當地的人？

大姐：當地的人也有，但幾乎都是台灣人。聽父親說，總之就是非常多的人在炭坑裡工作，我想是好幾十人以上這樣。

黃：令尊一開始是在船浮，後來去了哪裡您有印象嗎？來石垣島是之後的事嗎？

大姐：我不是記的很清楚，但應該有兩、三個地方喔。來石垣島應該也是之後了……可能是終戰之後？

黃：那令尊是什麼時候結束炭坑的工作到石垣島的呢？有回過台灣嗎？

大姐：雖然沒有提到那麼具體的時間點，但在炭坑裡工作了很長一段時間。工作了多少年我不是很清楚，但是終戰啊、戰前這樣的字眼，一次都沒有提到。沒有回台灣喔！我不確定這是發生在終戰前還是終戰後，總之我是這樣聽說的。因為西表島的環境實在過於惡劣，很多人都過世了。也沒有好好地吃飯，所以營養失調死掉的人也有。如果繼續待在這裡的話，自己也有可能就

這麼死了。跟朋友兩個人約好，半夜一起逃跑，搭船來到石垣島這樣。以前好像也有幾個人嘗試逃跑，但是被發現又被抓回去的。父親說自己只是運氣比較好，度過了這個難關這樣。

黃：好厲害……那個時候被抓到可不是說著玩的，被抓到人生就真的結束了。

大姐：因為不知道被抓到之後會受到什麼對待，所以父親說自己的運氣真的很好。他跟另外一個人、兩個人在半夜游泳逃走了。然後可能途中有搭到幫忙的船，才到石垣島的。一路游到中途，之後怎麼到石垣島的，我父親沒有說，有可能接近時有人伸出援手救他們……（中略）跟我父親一起逃來這裡的是台灣人喔，叫做「李三國」。

黃：其實有過幾名台灣人坑夫一起游到小濱島的紀錄喔。但聽那時候的當地人說，當地人基本上不會伸出援手。幫忙的話炭坑的人會生氣，所以西表的人都算是敬而遠之的感覺。但意外的喔，像是從石垣島來的船，那種運送食材的，這種外來的都很願意幫忙。西表當地的居民因為不想跟炭坑有關連，所以不幫忙。令尊大概是在大半夜裡抱著必死的決心游過去的吧。來石垣島後

大姐：是料理喔，父親有廚師證照。來這邊之後李先生是做什麼？不確定是不是馬上就有工作，但是從事什麼？農業嗎？在那之後李先生是做什麼？有跟他聯絡嗎？

是打從我有記憶以來，他已經在一家叫做「蓬萊閣」的店裡。記憶中，從我幼稚園有印象開始，就一直是在蓬萊閣工作，在那裡當廚師。李伯伯當了牙醫，在自己家裡。

三妹：我小時候好像有去過的樣子，被拔牙那種很痛的感覺好像還記得……

大姐：他的女兒現在還活著，但是聯絡就……

黃：（廚師）做了很久嗎？

大姐：做滿長一段時間的喔。後來也開了餐廳，但是店的位置不怎麼好，馬上就關門了。

黃：所以基本上令尊對那時候的炭坑是抱持著很辛苦的想法。說是害怕炭坑，不如說是那些不好的印象留在腦海裡這樣……

大姐：那時候真的非常害怕喔，一開始不是這樣的。一開始被帶來這裡的時候，真的是嚇了一跳。「進去！快進去！」這樣吆喝，應該有參雜了一些台語嗎？用一些奇怪的話說了快進去這樣子。大家就進去，然後一個人一個人把石炭運出坑，做著這樣的工作。如果慢了一點，就會被棍棒打屁股跟腳喔。動作不快一點的話會被打，稍微休息一下也會被打。「好過分！」我記得他這樣說了。還有那個，是叫做看的人嗎？監視的人？為了不讓你逃跑，有很多這

種。到處都在監視大家，有多少人不太清楚，但是只要稍微一放鬆，馬上就會挨一頓打……所以都繃緊神經在做事……

黃：勞動時間應該很長吧？

大姐：早上起床一直到晚上睡前。太陽下山之前一直工作。

黃：薪水是……？

大姐：沒有說到錢的事所以不清楚。

黃：其實有一種特殊的貨幣叫切符，只能在炭坑中使用，是炭坑專用的錢……

大姐：等等，好像有聽他說過切符這個字。

黃：有說過切符是嗎？

大姐：對，有說過切符。

黃：那這就是當時令尊的薪水，是一種叫做「炭坑切符」只能在炭坑內使用的貨幣。

大姐：所以是一種（有獨立貨幣的）村莊的感覺嗎？礦坑村這樣。

黃：雖然每個炭坑都不太一樣，但當時的坑夫們幾乎都是被騙，除了切符什麼都拿不到，連要出外的旅費都沒有……這是只有在炭坑才能用的錢，就是薪水這樣，並不是真正的金錢。

大姐：那時候要從台灣到這邊時，好像沒有提到說這邊的工作到底多辛苦，只有可以賺很多錢這樣的謠言。很多台灣人來這邊，也很認真地工作，要找工作的話到處都有這樣的感覺。所以當他從台灣來這裡的時候，當然嚇了一跳啊，但就算想要逃跑也已經逃不了了、沒辦法逃……

（中略）

黃：令尊在炭坑中有什麼娛樂活動嗎？

大姐：娛樂嗎？

黃：什麼都沒有嗎？

大姐：也不是，休息的時候好像有吧。休息的時候有那個花牌……

黃：花牌？

大姐：花牌。但是是跟大拇指差不多粗細的東西、大概是這樣的大小……

二哥：不就是柏青哥嘛！

大姐：不是！不是柏青哥。

二哥：啊！我們有那個啊！

（二哥開始去找東西）

三妹：是賭博用的東西對吧？

（導演拿出四色牌的畫面給大家看）

二哥：我好像有見過這東西。

大姐：能用來玩樂的應該只有這個了。

三妹：哇！也太細了吧。好多種顏色……

黃：是有顏色的那種牌嗎？

大姐：是有顏色的喔。

（二哥從父親遺物中找出一副「九支十仔牌」，大家驚嘆。）

三妹：哥哥你竟然還留著這個！

黃：果然是這個沒錯！

三妹：應該是在放在遺物裡面。父親已經去世了，全部丟掉太可惜所以多少有留一點。印象中，手上有很多張牌，用這個跟朋友們聚在一起玩……

大姐：一邊說著什麼一邊玩。說了什麼呢……？

三妹：說的話我一直都沒聽懂過，什麼「碰」啊，什麼的。有聽沒懂。

大姐：總之就是看起來很開心，一起聊天的樣子。

三妹：父親很會打這種牌，都和朋友一邊講台語一邊打……

大姐：對對對！

黃：是跟台灣人打牌嗎？

三妹：對，很多台灣人喔⋯⋯

大姐：一邊說笑一邊打牌。

三妹：但是從來沒有家族的人一起玩過這個牌！大家不知道怎麼玩。

大姐：姿勢應該是這個樣子，然後一邊說著什麼把牌打出去。

這段苦苦追尋台灣人礦工身影的多年旅程，終於在執行拍攝重現部分之前，讓我碰見了台灣人礦工在戰後的去路痕跡。雖未見到本人，但透過兒女的言談，我們能看見當年台灣礦工努力想從「綠色牢籠」逃跑的爪痕，以及在石垣島的餘後人生。他們為何不再多談礦坑的經歷與生活，如今已無從可考。但可從證據顯示出的事實是：戰後除了有較多受到媒體報導與採訪的前「斤先人」以外，還有一些默不作聲的礦工們，改頭換面後沉默地活著。他們在賭博作樂時，彷彿回到自己熟悉的環境裡，拿著那個時代台灣礦工們習慣玩的「九支十仔」四色牌──這樣的景色，正是我從各種打聽之中可臆測到的情景，但如此真實地從家屬手中拿到一副作為「遺物」的四色牌的我，仍感到相當震撼。

以這天午後的訪談作為分水嶺，想像與真實逐漸合而為一，我感覺「歷史重現」不再是遙遠的事，遠在天邊近在眼前。我們正邁出大步，走進艱鉅的「歷史重現」拍攝階段。

第六章

歷史重現

重現歷史，又或者說重現回憶，是將抽象的記憶描述與歷史記載具體化，呈現為一種影像／聲音，在紀錄片的範疇裡，向來是相當具有爭議性的一件事。

然而，我想花一個章節來談談為何最終《綠色牢籠》走入了「歷史重現」這個選擇，而又為何我相信以「重現」（Re-enactment）的方式，才能讓這部片折射出另一個歷史層面，甚至是另一個隱藏的觀點。

說到紀錄片中的「重現」，大多數人會聯想到電視台紀錄片中廉價的美術場景、拙劣與誇張的演技，一種晨間鄉土劇般的「回憶重現」，配上字正腔圓的旁白說明。更高級點的，像是ＮＨＫ紀錄節目砸重金拍攝的時代劇重現，也是充滿了浮誇感。

但紀錄片範疇中的重現並非沒有成功範例，最著名者如大師的 Errol Morris 大膽地以黑色電影風格的重演方式模擬《細細的藍線》（The Thin Blue Line, 1988），如今已成為紀錄片犯罪現場，抽絲剝繭，直指美國司法象牙塔中的冤案，其手

法超越時代價值觀，最終卻也被公認為具有社會改革力量的佳作——原本被判死刑的犯人，透過此片的力量被證明無罪並被釋放，成為冤案翻案的著名案例。

但「重現\重演」一詞，如今在紀錄片圈中攤牌討論時，依舊是充滿許多爭議的議題。

「為何需要重現？」的問題，也如影隨形地跟著我、跟著這個案子，而這背後的問題即是：我想做一部什麼樣的影片？而重現作為一種導演手法，是否真的能幫助我述說、創造我想做的影片風格與我想企及的紀錄片觀點？

一是理論上的實踐，透過「真實的再創造」〔註〕，我們企及了什麼樣的目的，而更靠近了我們相信的「真實」。

二是執行上的實踐，透過如劇情片的拍攝手法，我們實際上如何控管「重現」與紀錄片之間的鴻溝及根本性差異，讓兩者融為一部片，而不使觀眾反感、不使兩者之間斷裂而互相拉扯，造成一部片本質上的內部亂流。

這些都是極具壓力的課題，特別是對我們這樣小規模拍攝又欠缺劇情片經驗的團隊，在捉襟見肘的預算內必須完成一個極為龐大的影像實踐，甚至作為導演的我以龜速進行了數年的調查之後，依舊在躊躇躇步般地思考又思考。

簡單說，我為自己找了一個大麻煩，二〇一四年啟動《綠色牢籠》計畫時早已擺在眼前的課題——這部片有著以一般跟拍的方式無法處理的某種未知元素，多年來我不願直視，最

終一一成為了巨大的障礙。而二〇一九年，就是我必須面對這些障礙的時刻了。

註

在一九三〇年代紀錄片發展的黎明期時，由英國紀錄片之父約翰・格里爾生（John Grierson）所提出的紀錄片定義：「對真實事物（的動態影像紀錄）的創意性處理」（The creative treatment of actuality），成為如今紀錄片範疇的基本定義。

什麼是真實

第一節

一切可能必須回到最理論的問題，也是一個紀錄片創作者最核心的理念問題——「什麼是真實？」每個紀錄片工作者都可以給出屬於自己的答案，有些是實踐過後的心得，有些是長年觀影喜好所認知出的方向。無論如何，呈現在一部紀錄片之中的影像與觀點，最終都反映了創作者對於真實的概念。

而我，攝影機拿得早，大學三年級時因為修了政大民族系「影視民族誌」一年課程，懵懵懂懂地進入紀錄片的世界，拍出了我的第一部紀錄短片《五谷王北街到台北》（*Wuguwang N. St. to Taipei, 2010*），主角是新北市三重一帶造紙工廠裡的泰國勞工們。在課程中，我們接觸的是法國的紀錄片大師尚·胡許（Jean Rouch）的「真實電影」（*Cinéma vérité*）流派，以及瑪格麗特·米德（Margaret Mead）的人類學紀錄片，嚴格來說，這就是我的紀錄片啟蒙。在此之前，雖然我的大學生活是以一天看兩三部片的頻率在吸收電影知識，但看的多半是劇情片，對於紀錄片的認識著實太淺。在課堂中觀賞《非洲虎》（*Jaguar, 1967*）等片，成為我真正臨摹經典的重要觀影經驗。

隨著紀錄片越看越多，自知喜好越來越清楚，對於「直接電影」（Direct Cinema）與偏直接紀錄的影片較為無感，反而比較喜歡能與被拍攝者產生互動，甚至散發出類似共同創作般的氛圍的作品。留學日本之初，我在課堂上看了大量的小川紳介的紀錄片，相較於其著名的成田空港三里塚的抗爭運動紀錄片，我反而更喜歡小川プロ到山形偏僻田野長住之後的影片，幾乎是與村民一同拍攝的《日本国古屋敷村》（A Japanese Village, 1982）和《牧野村千年物語》（Magino Village—A Tale / The Sundial Carved With A Thousand Years of Notches, 1986），就是這種集體創作的集大成之作。

走入村莊，定點長待，二〇一三年我參與了河瀨直美的工作坊，一群人在《殯之森》的奈良田原村待了一個月，這大概是我學生時期最後一個豐富成長的時刻了。對於紀錄片的想法，人與人相處的溫度，建立於一種模糊情感的「互動」，由此互動所建立起的共同想像，最終落在拍攝處的空氣氛圍之中，像是瑜珈一般的心靈運動，透過日以繼夜、日復一日的記錄，就像是小川紳介的攝影師最終拍著稻米一釐米一釐米地緩慢生長，那樣樸實無華的信仰。

即便我在學生時期對紀錄片一知半解，卻也能摸索出一個與「被拍攝者」之間的道理：即是我既無法徹底拍出「被拍攝者」百分之百的個人觀點，因為我們終究是不同的人；也無法像是報導文學作品般拍出一個完全屬於我的評論觀點影像，因為我畢竟不把自己當作報導

者、評論者。我認為在與被拍攝者建立關係之後，這個「羈絆」（Bond）會被延伸成許多種情感，而整個拍攝團隊與現場的關係，很可能會因這羈絆而再度延伸成非常多細微的「情感的因子」。紀錄者則是去分析、爬梳這些不同種類的情感線，從中選擇我們願意依附於此的線路，由此發展出一個我們相信、且心甘情願沉浸於此的情感脈絡。

講起來抽象，但身在其中時卻不難察覺這些「情感的因子」。我的個性本來就喜歡觀察與分析他人性格與背後想法，對於觀察人總是特別有自信。也許正因為此，特別容易在紀錄片拍攝過程中，篩選出那些「真」的人事物；以及相反的，那些在攝影機面前變了樣的人事物。我想，比起許多觀察派的紀錄片，我自己反而是很抒情式「選擇相信」的人，這也就是我前述所說的「心甘情願沉浸於此」的概念。

打個比方，譬如有一個出軌的已婚愛人，他選擇欺騙結婚對象，對你說的話也很可能帶有謊言，但要是你選擇心甘情願地相信他的話，那就得打從心底相信，這就是語言的力量。如果你無法打從心底相信，那就是你選擇不相信，無論你多想要相信，內心還是投反對票。反過來說，如果有一個在鏡頭面前的情感出現，作為在場的對話者的我，若無法相信那個當下，即是選擇不相信。如果我相信，則我就不願相信「在鏡頭面前真實會改變」這種學理般的廢話，因為我徹底相信了這個當下，我買單。

所以這裡，我所說的「真實」是什麼？是奧本海默在《殺人一舉》與主角一同實踐、重

演殺人的過程中，在那些互動的當下、之中所共同創造的「回憶」，所影射出的所有可能的「真實」的想像，那每一個「想像」都可稱為「真實」。

「假的」，因為這想像所影射的即是回憶，是個人或是集體的。人與人在溝通過程之中，建立起的共同想像，不代表那是跟監視錄影機一樣的，百分之百的具體影像，而是一種語言之上的無形默契。

當相信與不相信的瞬間，經年累月地成為一個由許許多多的紀錄時刻，所累積成的龐大河流之時，所有的情感會歸位為一種更為模糊的整體概念，就像一個認識已久的朋友：你不再記得每件事的實際細節，但你對這位朋友有著更直覺性的掌握。這掌握來自於你對他個性上的認識、推測每個瞬間背後的可能動機，也來自於兩者之間所共同建立的情感默契。

當紀錄者面對主角到達此階段時，即使沒辦法有「全面性的絕對掌握」（絕對真實），但能擁有一種足夠熟悉的「直覺掌握」（情感真實），那接下來的事，就是讓自己順水推舟——在我們對於主角的情感真實之中，直覺相信了哪些故事，又直覺感受到主角試圖對我們隱藏了哪些「不能講的祕密」，揣測所有眼前的、背後的動機與情感——基於一種情感真實堆疊出的基礎。

當這些素材最終躺在剪接台上，被分門別類、以各種型態被剪接堆疊之時，這些「情感真實」的敘事，既是我的盲點（我無法相信另一種可能的真實存在），也是我的優勢（只有我能準確掌

握到每一個行為當下背後的微妙情感與動機）。

換句話說，對我而言，紀錄片拍攝甚至有點像是精神分析的過程。了解一個人，在一個專注的空間裡，雙方有許許多多的對話、套話、話語的權力往來，而攝影機就像是精神科醫師的小房間，那樣令人專注而無噪音——人可能因話語的力量，會在此無私地傾瀉自己的內在情緒；也可能在言語之中掩飾自己的祕密，或是說反話；也可能因其專注（被聆聽）而誇大其詞、演出其情感，呈現出不是平常的一面——而攝影機，就只是這樣加速了一切的媒介而已。作為一個多疑的紀錄者，我既聆聽猜想、又旁敲側擊，還私下研究了更多關於主角的所有背景、其遺留的各種蛛絲馬跡，並四處探聽親朋好友詢問其回憶；最終，再以我對主角強大的整體認知的情感真實，從長年紀錄的素材之中挑選出所有可信的人事物及瞬間，編織出一部「理所當然」的影片——一段對於主角的「存在」而書寫出的產物，一篇由我所編織出的關於主角的人生篇章——足以呈現主角的內心一面與整體印象，但不能代表其人生的全部，也不能代表所有在紀錄片拍攝之前與之後，其人生的狀態。

那麼，回到《綠色牢籠》的案例，作為一個這樣性格多情又多疑的紀錄者，這自然是一個極端考驗我能耐的艱難計畫了。

首先，橋間阿嬤是這部片唯一的主角，也是唯一能向我們透露故事的傾訴者；然而，這部片還有一個更大的議題，是「西表炭坑」的大歷史命題，這部片無論如何都必須照進這段

歷史的內裡。在「阿嬤」與「炭坑」之間，唯一有關聯的重要人物是阿嬤的養父楊添福，但這位養父早在九〇年代過世，我們在物理現實上，無論如何都無法串連起三者之間的直接影像。

然而這也喚起了我的野心，我本是喜愛透過小的家族史反映大的社會歷史變遷，透過以小窺大的親密性，觸及人物本身所看不見的大畫框。只是比起《海的彼端》主角玉木家族所擁有的豐富的家庭錄影帶，孤苦伶仃且獨居的橋間阿嬤，簡直無法發揮出這樣的親密力道。

在前面的章節中所提到的，我們所挖掘出土的各種「寶藏」，一方面支撐了養父楊添福的「存在」，另一方面也是支撐起片中阿嬤與礦坑之間的中介點。但我迫切感受到敘事的不足，需要以某種形式，將阿嬤回憶的反射點、楊添福史料的口述敘事，以及留在島上的礦坑廢墟，全部結合起來——唯一的方法便是以某種方式「重現」那個時代的當下。

最初的想法，是將「父女情結」套入大時代的環境中，讓整部片中有幾條看似各走各路的素材，全部可以一併聚焦。

至於第二個原因則是觀點問題。在歷史調查中，我們逐漸發現「斤先人」與「礦工」之間的身分差距，以及雙方截然不同的立場，在楊家／阿嬤的敘事之中，似乎隱藏著不願透露太多的故事背面，一切指向了在主敘述中呈現「不在場」的「礦工」群體（但他們怎麼可能「不在場」？）。這些無名礦工們，必須在片中以某種形式「存在」著——無論是「重現」的時代

當下，又或者是當地居民人盡皆知、從前四處可見的飄蕩幽靈——我想在影片中呈現他們的存在，卻也不是讓他們「說故事」。這可以說是一種觀點的補齊，強調主角觀點另一端的存在。兩個因素，都指向了這部片必須走向「重現」的方式，讓整部片聚焦在一個歷史長流中的匯合點：這是因困了阿嬤長年回憶牢籠的根源，也是整部片追隨著阿嬤回憶的根本之處。

那麼，無論這個「創傷」的回憶點，是阿嬤真實經歷的描述，或是我從和阿嬤的長期對話之中所建立起的回憶想像，又或是我們在所有歷史調查之中旁敲側擊所描繪出的重演影像，這都是一個屬於《綠色牢籠》這部片（我與橋間阿嬤的情感真實）之中，在個人家族史與大歷史之間、阿嬤與養父之間，甚至是阿嬤與我之間的癥結之處——我就像是想輕輕抓起這個糾結點，把它小心翼翼地放入影片中，不多不少，但讓它發揮出凝視、觀照整部片（無論是阿嬤或者是整段歷史）的中心作用。

過了心理這一關，接下來就是「我們該如何重現回憶」的階段了。

第二節

存在過的人事物

在《綠色牢籠》的世界中，若我們要探討「在礦坑中究竟發生了什麼事？」的根本問題，則我們必須圍繞在主角橋間阿嬤身上——整部片都建立在她的回憶之中。然而這就是詭妙之處：我們如何建立「回憶」？回憶能以影像被建造出來嗎？作為一個非主觀者的角度，我們如何觸及一個私密的、過往的記憶空間？

這裡除了有執行實踐上的難度，還有哲學思考上的難題，也就是紀錄片觸及的「真實性」，終究來自於某種「存在過」的事實。無論是「想像」本身存在過，又或者夢境存在過，要穿梭於想像真實與絕對真實的模糊界線，我們必須時時刻刻回到阿嬤本身，回到她的身邊聆聽其內心。

這是一件甚為困難的實踐過程。在二〇一四年至二〇一八年緊密拍攝橋間阿嬤的這幾年之中，我除了與阿嬤建立強大情感連結，支撐我拍完這部片以外，和阿嬤之間確實也有過一些不信任與疏離的時刻。可能就像談戀愛一般，總有忽冷忽熱的各種時期。這些微妙的細節與距離感，竟總可以反映在影片素材之中——這真是影像的魔力。

還記得二〇一四年至二〇一五年間，我首次帶著這案子到處提案時，「歷史」本身的重量是大過阿嬤本身的——意即我們是利用阿嬤作為理解歷史的媒介，透過她的眼睛看見一個大歷史框架。然而我們的攝影本身卻是背叛這個距離的：我們親近、貼近阿嬤的空間——那座白浜的獨居老房，那個充滿回憶的空間，更是一個以阿嬤的氣場所封閉起來的電影空間。

我在這裡面嗅到了一部電影的氣味，一個足以建立一種世界觀的濃厚的影像空間，就在這座道路盡頭被遺忘的台灣式老房之中。我尚且無法分析、理解這個濃厚的空氣感究竟為何物，但我知道我與攝影師駿吾，都在這空間裡急著捕捉、吸收、認識、成長。那是一個亟需長大的時刻。而阿嬤在場。她在場，引導我們，拉引我們，進入一個更龐大的回憶洞穴。我們知道這個洞穴最終將通往與大歷史、大時代相關之處，但我們仍徒勞地在所有龐雜紛擾的、屬於阿嬤個人回憶史又或是大的礦坑歷史的小世界觀裡，一次次地被淹沒。

我被這種「濃重感」吸引，淹沒在這樣的小世界觀裡。當我在二〇一五年柏林影展新銳營的「紀錄片工作站」中提案時，我花了一些時間解釋這個空間裡的濃重感。那可能甚至是有點儀式性的，提醒我一個牽扯了殖民與帝國之間的大背景敘事中，可能殘留的某種「永恆不變的廢墟」。同時，這也是某種時間靜止於某處的「空洞感」。至於片名《綠色牢籠》，則取自三木健對於西表礦坑的整體總結，又影射了這個老房空間中所承載的阿嬤人生的回憶牢籠，也是在這個階段定了下來。

然而隨著這個空間終究不是礦坑的事實，以及阿嬤究竟自己有沒有「想要訴說祕密」的動機，這部片在提案過程中也遭受許多質疑——質疑其疏離感是否因於利用阿嬤的歷史資訊價值，又或者其親密感是不是一種刻意的、有目的之行動。畢竟不像以戈培爾的祕書為主角的紀錄片，以直擊當代最後一位納粹時代的見證者所拍出的《德國人生》（A German Life, 2016）那樣的歷史，讓真相傾瀉而出，高達一百多歲的女主角自願傾訴所有不為人知的過往。這部片終究是一段我與橋間阿嬤的對話，而不是橋間阿嬤的坦然自白。

接下來要認清的事實是，除了導演工作上如何建立這部片的回憶敘事以外，最重要的是：阿嬤的回憶敘事是什麼？核心問題是什麼？換句話說，阿嬤在這部片的「參與」是什麼？這是一個非常大的盲點，更是許多紀錄者不願正視，卻如影隨形的重要問題——你所拍的這部片，對於被拍攝者而言，有何意義？對於世界而言，有何意義？兩者之間是否能達到一個平衡，又或者必須像是潛入敵營一般，取得自己所需之素材，然後完成一部與被拍攝者不相干的「作品」？

以我的概念，我會認為這是一個倫理問題，而不是一個絕對影響作品誕生的問題。在一些爭議性影片中，確實可能出現「潛入敵營」的作法，像是森達也的《A》與《A2》，直擊「東京地鐵沙林毒氣事件」的關鍵團體「奧姆真理教」；又或者奧本海默精準切入印尼軍政府大屠殺的紀錄片傑作。但即使如此，對於被拍攝者的「叩問」——一計響鐘、一個隱

喻、一聲鳴喊，一個紀錄者與被拍攝者之間的「對話」，必須呈現出來，否則只是單純的間諜臥底影片罷了。

《綠色牢籠》就在我與阿嬤之間的關係的擺盪，在作品的角度與立場拿捏，欲形塑的影片類型與氛圍之間，摸索前進著。而提案大會及工作坊，大概就是一個我一次次修正、討論這部片的重要場所。我很開心參與這部片的法國共同製作方，陪伴我度過這幾年的種種討論，充分理解我真的想嘗試的事情，理解這部片走向「重現」是必然需要的。而我們屢屢在尋找影片核心之時，重新審視自己所站之處，是否已經足以看見整部片的樣貌，這也是拍攝紀錄片最有趣的地方。

我想，二〇一八年上半年橋間阿嬤過世之時，我才終於看見了整部片的輪廓。阿嬤離世所帶給我的衝擊與失落，化為一種勇氣，必須把這部片以某種更為勇敢無畏的方式面世。不只是把被遺忘的歷史陳述給觀眾的、那種歷史紀錄片般廣為周知的取向；也不是如人物紀錄片，將主角的一生細細描述、鋪陳，那樣傳記式的整理爬梳。不，這部片必須是情緒性的，是圍繞著阿嬤的情緒，就像一聲怨嘆、一聲呼喊、一個步伐。然而這聲嘆息，足以承載所有大時代下被遺留的人「其後的人生」，觸及更巨大的社會變遷下被囚禁在某個時空中的人們，如何哀嘆其生活。

我在二〇一九年參與了捷克伊赫拉瓦國際紀錄片影展的「新銳製片人」工作坊。在

活動中，每個人都必須選擇一個關鍵詞作為自己所相信的紀錄片創作理念，而我選擇了「memory」這個詞。我想，如果紀錄片能透過影像空間觸及「回憶」所影射出的真實，無論是情緒或想像，那紀錄片的定義將不再是「紀錄真實」，而是「觸及真實」。

《綠色牢籠》透過橋間阿嬤所觸及的回憶真實，不只是阿嬤的家庭記憶，而是透過阿嬤的人生與重現、歷史資料畫面所連結到的更龐大的集體回憶：阿嬤的回憶、楊添福的回憶、礦工們的回憶、島上人們的回憶……。

在安慰生者「逝者已逝」之時，往往會聽到一句老掉牙的話，叫做「記憶本身就是仍存在著的事實」，我覺得某種程度來說，這句話所說的就是紀錄片的本質。紀錄的當下，無非是瞬間即逝的時時刻刻，而消逝而去的過往回憶被丟進歷史裡，這些二拉二扯所留下的痕跡，紀錄者所記錄下來的，仍舊是一個「存在著（過）的事實」。

口述、事實、回憶、歷史檔案影像聲音，還有這個拍攝的空間，最終指向的「存在」，除了所有存在於影片之中的人事物以外，還有我與攝影師駿吾的存在。我們的七年光陰，在島上的、阿嬤家的、礦坑廢墟的、在西表島上與阿嬤（及其回憶）相處的這些年月。

以阿嬤過世為終點，這座老房在那個時間點對我們關閉其回憶入口，封閉起來，成為一個徹底的「廢墟」。而這部片，也終究在剪接過程結束後，封閉完成，像是一個自我包裹起來的完成品──成為了一個物品，一個封鎖著回憶的實體物件。

在阿嬤過世之後，我們訪問了那些在阿嬤生活周邊的街坊鄰居，採集他們對於楊家或是白浜村莊的集體回憶。我大概就是想要獲得一些「阿嬤曾經存在著」的事實感吧。與楊家一樣，自戰前就一直居住在白浜的Ｆ家族（第一章中曾提及，會叫阿嬤「楊家姐姐」的那家人），也提供我一些重要的事實。像是戰後數十年間，時常在村中的各個角落看見礦工或其家族的幽靈遊蕩出沒，直到近二十年來才不再見其蹤影。其回憶的細節中，甚至能把幽靈的樣貌與型態鉅細靡遺地描述出來。令人震驚，卻又如此稀鬆平常。透過老太太風趣的述說，那樣日常性、不足為奇的普遍記憶，最終也被拼湊進了《綠色牢籠》的記憶空間之中。

大概對我來說，這些在村莊與廢墟之中飄晃了數十年的無腳幽靈，也是那些「存在過的人事物」之中，不可或缺的存在吧。

第三節——

與想像及記憶的對話

當「歷史重現」這件事不僅只是概念，而終要進入實際執行環節之時，一切都變得瑣碎而複雜。我們好不容易籌到一筆經費執行重現拍攝，但捉襟見肘的緊繃預算，以及必須於台灣、沖繩兩地進行的拍攝規劃，演員和團隊的移地旅費和協調，無論是製作上或者執行上，都相當具有挑戰性。

而身為導演的我，多半仍在猶豫之中左思右想，團隊的其他人大概都急得火燒屁股了。

年輕的日本美術謹慎行事，然而其仔細處理細節卻缺乏彈性的做事方式，屢屢與我發生衝突。至於我所想像的「歷史重現」，究竟得參照劇情片的拍攝方式執行：分鏡圖、設定攝影機角度與對白，又或者有另一種更為有機的、柔軟的拍攝方式呢？

我想，就結論而言，預算上是不允許我們有更彈性的拍攝方式的。一切必須按表操課，一分錢就是一分貨，美術細節執行下去的預算，就是得這樣把握好每一個計算。回想起來，我們在二〇一八年後半年以緩慢速度進行的選角工作，在二〇一九年確定了台灣的演員之後，最終是以狂飆的速度，迎向了當年十一月在沖繩與台灣兩地的拍攝。

期間，我們當然詢問過一些有重現拍攝經驗的前輩，然而這方面的嘗試確實空間不多，且容易惹惱觀眾反感，怎樣執行都是綁手綁腳。一方面是「演技」這件事，在紀錄片的框架之中，看起來很容易滑腳「凸槌」；另一方面是演員終究不是紀錄片主角本人的這個鴻溝，必須在觀眾的心中能自然承接起來。

那一年，我滿腦子都是如何執行的細節問題，焦頭爛額，現在想起來是有點迷失的一年。我們先定好了「重現」的風格：更抽象化，動作和表情單純化，演員盡量找與紀錄片主角面容相似的人物，以及最重要的決定──我們會將「重現」段落的人聲徹底拉掉，只留下物理環境聲音的抽象空間──像是葡萄牙導演 Michel Gomes《禁忌》中的黑白記憶重現畫面，呈現一種「默劇」般的抽離感、回憶夢境感，恍若隔世。

儘管決定了影像風格以及要拍的內容，但我腦中對「重現」所欲呈現影像的想像，直到拍攝之前都還相當模糊。模糊的方向引領著我們前進，燒錢的速度卻很快，壓力一直在身上。在那個階段，我感到「重演」儘管是一個必要的過程，但在執行上卻與本片逐漸切割，成了另一種性質的拍攝，這是劇情片的拍攝劇組所必定產生並經歷的過程吧！我告訴自己，要適應這種截然不同的節奏與做法。

除了從日本本島請來的美術和梳化外，演員和燈光組來自台灣，加上我們木林製作（沖繩）及木林電影（台灣）的夥伴，這是一個極小規模的劇組。至於演員多半遴選自台灣，主要

是因為即便我們拍攝的過程沒有對白（現場對話），但我仍希望由台灣演員演出台灣礦工，剩下的臨演，我們再從沖繩當地找。選角過程中，我們幸運找到了和阿嬤年輕時極為相像的演員，而楊家的其他人物，則是按照現存的照片挑選長相較為相近的演員飾演。礦工則是整體考量人物造型及體型後選出來的。

終於到了十一月，所有人都相當緊張，缺乏劇情片經驗的我們更是戰戰兢兢。拍攝工作分成沖繩和台灣兩大部分，十一月上中旬先進行沖繩拍攝，下旬執行台灣美術搭景籌備，十二月初進行台灣拍攝，整個劇組的進場時間控在一個月左右。

沖繩部分，我們選擇先從西表島開始：這是一個西表島的故事，我們想讓台灣來的演員們先適應叢林與廢墟的氣溫與體感，想像西表礦坑裡的身體狀態。在拍攝過程中，礦工演員都只能穿著丁字褲，在尚未入冬的暖和空氣裡，演員們逐漸放鬆自己，成為我們想像中的礦工模樣。除了重現礦工的工作樣貌，我們也在屢次探勘過的各個礦坑廢墟之中，拍攝了執行難度較高的礦工幽靈場景。終於帶著大家進入《綠色牢籠》的空間裡——這座我與攝影師駿吾已熟悉無比的島嶼，心中也是有股欣慰與成就感。

西表島拍攝的最後兩天，我們在叢林中徹夜拍攝了《綠色牢籠》的番外篇短片——《草地火焰》，這是一部以三位逃跑的台灣礦工作為主角的小短片。故事情節雖與《綠色牢籠》無關，但時空設定在一九三〇年代的西表礦坑，由同一批礦工演員飾演。在叢林與廢墟中的

拍攝相當有趣，我感到團隊的大家都逐漸適應、開始享受著這種森林探險般的野外樂趣。

結束這一週近似野外露營的西表島拍攝工作後，我們轉移陣地到石垣島。在這裡，我們借用了「八重山民俗村」中兩棟既有的模擬復原老建築，進行美術布景裝修，改造成戰前的台灣組礦坑工寮與《綠色牢籠》主角楊家的樣貌。在石垣島的拍攝，主要是礦坑時代建物內的室內戲。

這樣極小規模的團隊，最需要的是默契。好在我們（木林製作及木林電影）的成員人數在劇組中最低限度撐住了這條底線，讓短期進組人員在執行上可以大致抓到我想走的方向。除此之外，也要特別感謝張先生，從歷史調查階段一路幫忙到正式拍攝，在沖繩拍攝也不缺席，總是在我旁邊給我許多專業的意見與指導，包括礦工合理的動作姿勢、以及工具的使用方式等，讓我在現場安心許多。

團隊在磨合之中進展，但我比較害怕演員不甚理解我們實際想做的事，反倒被出國的玩樂心態佔據了心情。我在之前幾次的工作中，確實有過這樣的隱憂。我們自己的團隊在沖繩已經習慣了，但對於其他人來講，畢竟是一次出國拍片的難得經驗，可能容易被拍片以外的外在事物給吸引而分了心。

拍攝之中，我與美術之間的衝突不斷，一定程度也影響了我的心情。作為一個劇情片經驗不足的導演與團隊，想必有許多不夠到位之處，然而這部片需要導向「劇情片」那樣的精

在西表島上執行「重演」的拍攝情形。

在石垣島「八重山民俗村」中的準備情形。

準拍攝嗎？我還沒有足夠的勇氣，尚且無法當下立斷，決定什麼要、什麼不要，捨棄一些不適合我們的拍攝方式，導致有點被情勢牽著鼻子走。

我大概意識到，在一個類似劇情片的拍攝現場，與紀錄片空間有連結的僅有我與攝影師駿吾兩人——而我們的回憶連結，終究無法支撐一個劇組的共同目標與想像。於是，當我試圖在這個現場召喚我與阿嬤所共同經歷過的回憶空間，試圖將紀錄片的空間包覆在這個重現拍攝的當下，都顯得徒勞無功。

但當我放棄回想我與阿嬤的那個紀錄片場景，專心投入眼前的重演場景時，我卻感到精力充沛、判斷力甦醒。儘管綁手綁腳，我在這個拍攝現場之中，仍有可以創作的空間。只是，我該如何引領這個團隊？這就成為我第一次比較正式的「導演能力」的考驗了。

回想起來，這段波濤洶湧的極低限度拍攝，大概會成為我難忘的劇情片初體驗（雖然我在十六歲的高中時期第一次拍的也是劇情短片，但嚴格來講，這次才是第一次有模有樣的劇情拍攝）。作為一個向來個性強烈的人，在劇情片拍攝現場，卻突然有點怯場。我所感受到的類似無奈的心情，必須立即轉換成另一種原動力，否則我們辛辛苦苦籌備至今的努力都白費了。

但幸運的是，我們這次拍攝動用了許多「八重山台灣移民」的支援——這可以說是我待在八重山這麼多年的結果，大家都熱情支援我們的拍攝，提供了各種物資及精神上的支持。

在一個與我們（通常就是我和攝影師駿吾）平常截然不同的「劇組」團隊現身於八重山之時，還

好有這些實際生活、居住在這座島上的熟悉的人們，向我展示了他們日常的姿態。而我，瞬間被拉回了現實，在拍攝宛如夢境一般的場景背後，有這樣日常熟悉的居民與我相見──若說夢與現實都是電影的世界，那八重山必定是一個我可以同時實現兩種願望的電影空間。

總是在八重山的台灣華僑身上得到許多能量的我，這次一行人也住在石垣島上由台灣人開設的民宿之中，獲得了精神與物資的雪中送炭。也因此，這趟沖繩拍攝終究能被拉回我與攝影師駿吾的某種「八重山拍攝經驗」裡，收歸於一個更大的、更包容的田野空間當中。我想，這就是為何許多導演喜歡在家鄉拍片的原因吧，強大的地緣情懷總是能熱情地包容一個劇組的糊裡糊塗與各種狗屁倒灶的事情。（當然，我不認為我們這次拍攝有這麼多沒上軌道的事，只不過是經驗不夠而已。）

結束沖繩拍攝後，回到台灣。我們選擇了保存較完整、遺留在台灣北部的「南海炭礦」相關礦場廢墟作為主場景。除了保存現狀較好，這裡的環境條件也比較適合進行拍攝。然而，進入礦坑內的美術搭建工作，仍是一場慘不忍睹的艱辛工程。我們的日本美術忙忙上忙下，把一個廢棄數十年的坑道廢墟整理成可以拍攝的坑道樣貌。從枕木到鐵軌，都是緊抓每一分預算做出來的高水準場景。人手不夠，木林團隊中負責製片工作的菅谷還下場充當美術助理，在台灣的高速公路開上開下，緊迫的壓力下，大家各展神通。

坑內的拍攝相當辛苦，台灣北部天天下著淫雨，把坑內坑外都弄得滿地淫泥巴，在難以

在台灣礦坑內的拍攝情形。

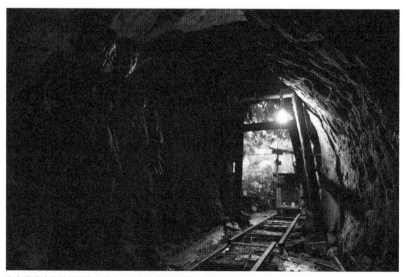

在台灣礦坑內搭起軌道與枕木,看起來就像是戰前的礦坑樣貌。

行走的狀況下，每個人看起來都很狼狽。一離開暖秋的沖繩，台灣竟已進入涼冷的初冬，礦工演員們必須穿著丁字褲，一個個都冷得半死。不過，也幸好我們先把「出國旅遊」般的沖繩拍攝處理完了，每個人都至少有一些相處的熱度，以及與劇組的共同情感，可以支撐著溼冷又狼狽的台灣拍攝。我們籌備了一整年的「重現拍攝」，就這樣結束在北部山區陰冷細雨中一個偶有放晴的好日子。

若說紀錄片拍攝是以「年」計算的、緩慢的心理相處過程，重演部分的劇情片拍攝，則是時間短、密度強的工作階段，要在很短的時間內將一個共同想像的目標傳達給劇組的所有人，這也是另一種意志力的展現。再說，這畢竟是《綠色牢籠》的最後一趟拍攝了，在大家戰戰兢兢的態度背後，我想也有一個很強烈的、對於橋間阿嬤的、對於西表礦坑的、歷史與個人悲劇的情懷與動力支撐著我們前進。

二〇一九年，辛苦的一年，轟轟烈烈的一年，終於在年末之前回到了沖繩，結束了《綠色牢籠》的所有拍攝，正式邁入剪接的階段。

第四節——我們的存在

到了紀錄片最嘔心瀝血的剪接過程。經歷過《海的彼端》剪接工作的我（當時全片只由我一人剪接），早已能夠想到這部跨越數年、坐在同個位置訪談阿嬤無數遍、無數小時的影像素材庫，所能提供的訊息之強大，需要非常精準且仔細地，如大海撈針般地挑選，細膩到一句話、一句話地挑。那將是一段相當煎熬的漫長過程。

但還好《綠色牢籠》數年來於海內外四處提案時，我已經累積了一些素材整理挑選的成果，剪接過的片花及短版、補助金結案等等版本的影片，所以在初期整理之時，我們可以用舊有的影片挑選素材作為基礎往上疊加。接著，主要的剪接工作就由木林團隊中的何孟學操刀，我則負責重新審視所有拍攝素材、挑選訪談對話，兩人雙腳並進地在沖繩辦公室中完成初期剪接的繁雜工程。

我意識到剪接過程必須在主觀與客觀之間尋找一個平衡點，因而熟知所有素材的我，必須扮演一個時遠時近的角色，讓整部片維持在一個步調，又必須挑出我（作為紀錄片在場者）所看不見的盲點。

這部片，與其說是我與阿嬤的回憶對話，更準確地說，那更是我與這數年間拍攝《綠色牢籠》這部紀錄片所有記憶的對話——也就是我，與我所經歷的時間記憶的對話——這段時間，自然有橋間阿嬤在場，也有我們團隊的在場、我、張先生與S君的在場，有我們四處探訪的足跡，我們思考過、討論過的各種痕跡。

我像是形塑一個陶藝品一般，在這時間與空間的回憶之中，讓許多人程度不一地參與進來。而這個記憶的原始點，終究是在我與阿嬤，一同在她的老房子之中所度過的午後時光。

多麼難的一部片。從製作到拍攝，到最後一刻仍是艱難之業。回到那個西表島午後的片刻、回到阿嬤的內心，我們知道不能偏離阿嬤、不能在影片之中離家出走，卻又必須建立一個具有情感的敘事。

我放長腳步，讓這部片不停地繼續對話。這期間我參與了捷克伊赫拉瓦國際紀錄片影展「新銳製片人」工作坊，於二〇一九年二月的柏林影展時進行試片討論，放了大約一百分鐘的初剪版。導師之一的義大利製片 Paolo Benzi 給了我非常精準的分析：「你就像是在以阿嬤為核心的千絲萬縷之中，四處撿拾、挑選回憶斷片，拼湊出一個大的『回憶真實』；然而回憶必然是斷缺的、扭曲的、缺東缺西的，在這樣反覆的『徒勞無功』的拼湊回憶過程之中，這些斷片試圖去指向一個更大的回憶樣貌——那就是這部片的核心之處。」

他建議我將阿嬤的「內心話」，像是撿拾碎片一樣地放在重要之處，條列出來，這些

「話語」將成為全片的指南針。是的，大海撈針般地從長年下來無數個小時的訪談素材中挑選出的斷片，一字一句都是串起回憶的針線。每個斷片都指向了我們想像的真實、我們認為的角度，以及一個看待阿嬤個人家族史與複雜歷史長流的視點。

柏林影展結束，全球進入新型肺炎的大爆發，所有計畫停擺。原訂要到沖繩和我們一起剪接的法國剪接師 Valérie Pico 只能取消到日本的行程。數個月過去，疫情不見好轉，但《綠色牢籠》後期工作牽涉沖繩、台灣與法國三地，需要長期旅行工作，此時也只好重新建立更為複雜的後期工作流程，以支撐我們的跨國工作需求。

Valérie 終於進場，她以數週的時間，大刀闊斧地將影片許多部分砍掉，緊湊而物理性地接起這部片最具內心價值的「父女情結」。已經和我一起工作三年的法國製片 Annie Ohayon-Dekel 與剪接師 Valérie 都是擁有理科邏輯頭腦——比起感情脈絡，更重視事實推演的女性，她們以一種更直接的女性視角觸碰了這部片的核心：這是一部屬於阿嬤的影片，屬於她的自疑自憐、自怨自艾，以及她內心揮之不去的糾結。

還有那些在剪接上總是會成為棘手問題的部分：路易斯的呈現方式、重現的分量多寡，以及楊添福等史料與現實之間的親密度，在這樣三方磨合的過程之中（Valérie、何孟學與我），逐漸形成同一部片。那些本質上的斷裂與落差逐漸被磨平，而最終仍是阿嬤——橋間阿嬤的存在，讓整部片合而為一。

經過數個月的調整與意見互換，三人輪流剪接，定剪版本最終在我的潤飾之下定案——一個最後加入了我的感性、一些時光佇留的詩意片刻（一些我們不經意捕捉的，屬於阿嬤的私人片刻），全片終於成為現在的樣貌。

爾後，又經歷數個月的後期製作，在比利時配樂家福多瑪（Thomas Foguenne）、法國調光師 Michel Esquirol 與台灣的聲音後期設計周震的巧手之下，《綠色牢籠》終於在二○二○年新型肺炎疫情最嚴峻的時刻之中，在多國連線同步工作、非常克難的狀況下，順利誕生了。我們在沖繩辦公室觀賞了經過後製的完成版，即使是已經看過非常多次剪接中版本的我，仍在最後的完成版上，感受到這部片擁有的氣質：既不像台灣紀錄片，也不像日本紀錄片——它有一個獨特的氣質，不屬於任何地方既有的影像脈絡，它完整而被包覆。比利時配樂家福多瑪詩意的配樂，以及 Valérie 的剪接，都給了這部片一種極為內斂的內心感（而不是張狂或煽情的路線），周震非常出彩的聲音設計，更幫助這部片提升到另一個高度。

影片成了這個完整的樣貌，我不認為是我的力量，更多的是阿嬤的氣質及其影像魅力，包容地讓這個跨國的後期製作團隊，都可以為此共鳴、進入了阿嬤的內心世界，以及「綠色牢籠」的世界觀。

若說一部紀錄片最終成為了一個「作品」，那它也應該是一個「存在者」（影片主角或題材）的信物，一個具體而真實表達其自身的「證據」，也是一面照出自己的鏡子。回到本章一開

始所提到的「真實是什麼」，又或者是「對真實的再創造」的紀錄片定義，我在二〇一四年

初遇阿嬤之際，自然無法想見這部片最終會走到此處。但我在那個白浜盡頭的老房子中，那

個時光停滯在只屬於橋間阿嬤一人的家庭記憶之中的空間裡，我與駿吾所感受到的神祕光

影——屬於過往時代的靈光氣息，一路延長、生長成了這部電影。

無論是在業界看來過於大膽的重現手法，又或是將楊添福的史料聲音／影像與阿嬤對

剪，產生「父女對話」般的夢境感，我想以各種手法，把現實紀錄段落中所無法呈現的「空

白」，以一種回憶與想像的形式連接起來，將其指向更遙遠的「真實」所在之處。

重演的影像中，在河邊洗著針筒的礦工們、在楊家的阿嬤與養父、在森林廢墟中遊蕩著

的礦工幽靈、在玩著花牌賭博著的台灣礦工們、在坑道內流著汗的礦工肉體正勞動著……

在某個特定的時空裡，某些不具名的面孔，曾以諸如此類的方式活過。在故事之中，他

們是楊家的故事；在故事之外，他們可能是任何一個我們沒有提起過的家族與礦工們。在

文獻中沒有留下身影的礦工們，我們在這個時空裡，讓他們顯露出未曾展示於人的臉龐。

那麼，這些重現的段落，即使是發自某個具名的聲音（譬如源自誰的訪談），其影像本身也是不

具名的。在歷史資料中，那些楊添福珍貴的肉聲、「綠色牢籠」的史實證言，穿插那些被我

使用成更為親密的「父女對話」的影像，楊添福不只是過往的人，它也是這部片的重要存

在。而紀錄影像中的阿嬤與路易斯、鏡頭之後的我與駿吾，大概是這七年來的光陰，化為一

個阿嬤晚年的回憶——是我自私的回憶，也是我希望致敬阿嬤在過世之前，與我們有過的一段美好難忘的情誼。在大歷史與個人史之間，這部片最終選擇的是一個站在個人角度仰視巨大過往的態度，更重視拍攝當下，那個我們與橋間阿嬤所共同經歷的時間與空間——一同回顧大歷史中的記憶（同時拒絕以第三者角度評論其身）並想像西表炭坑與橋間家的過去——在那樣大歷史中的記憶（同時拒絕以第三者角度評論其身）並想像西表炭坑與橋間家的過去——在那樣波光粼粼的白浜午後時光。無論是《綠色牢籠》或是番外篇短片《草地火焰》，又或是這本書，都是在我與阿嬤相處的這數年光陰，我對於阿嬤的想像、回憶與對話，所留下的一個具體形式的「物件」——像是日記，像是隨筆紀錄，像是我總在寫完後甚少翻閱的訪談筆記本，那樣沉甸甸地「存在」著。

後記

步入二〇二一年，我們逐漸習慣這個新型肺炎下的世界，《綠色牢籠》及所有關於這個案件衍生出的事物，也終將步向面世。

我們與橋間阿嬤的記憶，即將成為一個美好的回憶，收藏進一幅相框、一本書、一部片。翻閱二〇一四年二月，第二次拜訪阿嬤家時，攝影師一時興起幫我和阿嬤拍的這張合照，仍帶有少年模樣的我，與阿嬤笑得開心。那是一段旅程的起點，一段我也沒想過會花上這麼多年的漫長旅程，我們從此學習了許多寶貴的人生經驗，其價值絕對超過任何我們在這路途終點所產出的「創作品」。

這些經驗，告訴我要以卑微的姿態面對世界的變遷，就像是這個正在劇烈適應與病毒共存的大社會。我曾數次在這段時間內想起，好在阿嬤已經在二〇一八年過世了，不用再孤獨面對這個悲慘的世間。

我只在夢中見過橋間阿嬤一次，僅只一次，阿嬤看起來比我所認識的樣子更為健康開朗，陽光普照。這是我第二次面對拍攝的紀錄片人物的離世，我們都還在學習這些事。

感謝促成這本書付諸實行的前衛出版社副社長林君亭先生，在聽了我粗略的出書想法

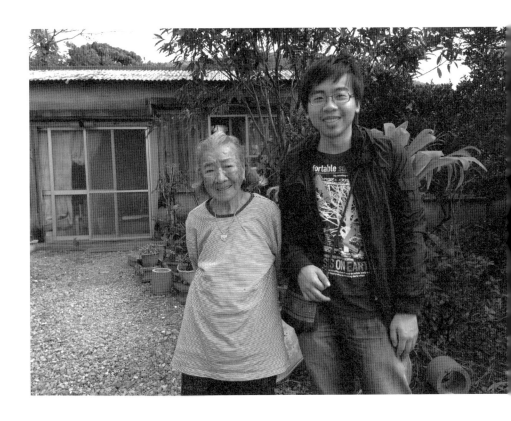

後，和鄭清鴻主編協助引導我建立整本書的架構與樣貌。在二○二○年的下半年，我們一邊準備《綠色牢籠》的剪接及後製，我則一邊偷閒在那霸漂亮舒適的縣立圖書館中，一天天寫完了這本書的初稿。書寫過程中，回想起這些年的人事物，有些人仍在我身邊、有些已離去，但我特別想感謝Ｓ君，亦敵亦友的關係總是難尋，感謝他的存在，讓《綠色牢籠》成為如此豐富的一個世界。感謝三木健先生與張偉郎先生對《綠色牢籠》的大力支持，無論是電影或是這本書，都慷慨無私地提供了他們長年研究的珍貴照片、資料與見解。感謝日文譯者黑木夏兒用心翻譯及校閱這本書的細節，並提供修改建議，讓我們能將這本書的完成度提高許多。感謝日本的五月書房新社主編大杉輝次郎先生及社長柴田理加子欣然接受我們的提案，協助我們同步完成本書中日文兩版的出版工作。

最後要感謝兩度支持《綠色牢籠》這部片以及本書《綠色牢籠：埋藏於沖繩西表島礦坑的台灣記憶》出版計畫的國家文化藝術基金會，在案子早期就給予我們最大的支持。我們希望《綠色牢籠》能以這樣的形式，補足台日歷史中缺失的一頁，並致謝所有曾幫助過我們的人。

黃胤毓

以及木林電影／木林製作全體人員　敬上

資料來源

引用文獻

1　三木健，《聞書 西表炭坑》，東京：三一書房，一九八二年。

2　三木健，《西表炭坑紀行》，東京：本邦書籍，一九八三年。

3　三木健編，《西表炭坑史料集成》，東京：本邦書籍，一九八五年。

4　三木健編著，《西表炭坑写真集（新装版）》，沖繩：ニライ社，二〇〇三年。

5　佐藤金市，《西表炭坑覚書》，沖繩：ひるぎ書房，一九八〇年。

6　佐藤金市、三木健編，《南島流転 西表炭坑の生活》，沖繩：松本タイプ出版部，一九八三年。

7　牧野清，《新八重山歷史》，私家版，一九七二年。

8　渋沢敬三，《南海見聞錄》，收錄於《祭魚洞雜錄》，東京：郷土研究社，一九三三年。

9　渋沢敬三、網野善彦編，《渋沢敬三著作集 第1卷》，東京：平凡社，一九九二年。

10　連橫，《臺灣通史》，台北：臺灣通史社，一九二〇年。

11　曹秋圃，《曹容詩選》，新北：澹廬書會、澹廬文教基金會，二〇一七年。

引用照片

1 《西表炭坑写真集》（沖縄：ニライ社・一九八六年）收藏照片，三木健提供，竹富町教育委員会町史編集課所藏。

2 「ブール文庫ガラス乾板写真 炭鉱の入口」着色版・琉球大學附屬圖書館提供。

3 《見る。書く。写す。天下縱橫無尽》（東京：株式会社潮出版社，一九七七年）收藏照片。

4 電影《アジアはひとつ》（NDU製作，一九七三年）收藏照片，井上修提供。

5 台灣礦坑相關寫真，張偉郎提供。

6 「八重山厚生園」相關照片，社会福祉法人沖縄県社会福祉事業団八重山厚生園提供。

7 電影《綠色牢籠》製作相關照片，木林電影／ムーリンプロダクション提供，中谷駿吾拍攝。

參考文獻

1 三木健，《聞書 西表炭坑》，東京：三一書房，一九八二年。

2 三木健，《西表炭坑概史 改訂版》，沖縄：ひるぎ社おきなわ文庫，一九八三年。

3 三木健，《民衆史を掘る 西表炭坑紀行》，東京：本邦書籍，一九八三年。

4 三木健編，《西表炭坑史料集成》，東京：本邦書籍，一九八五年。

5 三木健編著，《西表炭坑写真集》（新装版），沖縄：ニライ社，二〇〇三年。

6 三木健，《沖縄・西表炭坑史》，東京：日本経済評論社，一九九六年。

7　佐藤金市，《西表炭坑覚書》，沖繩：ひるぎ書房，一九八〇年。

8　佐藤金市、三木健編，《南島流転　西表炭坑の生活》，沖繩：松本タイプ出版部，一九八三年。

9　三木健編，《西表島・宇多良炭坑　萬骨碑建立記念誌》，沖繩：萬骨碑建立期成会，二〇一〇年。

10　三木健監修，《西表島の炭鉱　西表島炭鉱の保全・利用を考える検討委員会編》，沖繩：竹富町商工観光課，二〇一一年。

11　貝柄徹、二階堂達郎，《沖繩　八重山の炭坑遺産の調査報告（その 1　公文書調査編）（その 2　測量調査編）》，大阪：近畿産業考古学会誌『近畿の産業遺産（10）』掲載，二〇一六年。

12　上原兼善，《王国末期の先島社会と民衆》，沖繩：琉球大学史学会機関誌『琉大史学　第17号』掲載，二〇一五年。

國家圖書館出版品預行編目(CIP)資料

綠色牢籠：埋藏於沖繩西表島礦坑的台灣記憶 = Green jail / 黃胤毓著.
-- 初版. -- 臺北市；前衛出版社, 2021.05
272面；15x21公分
ISBN 978-957-801-939-3[平裝]

1.紀錄片 2.移民史 3.臺灣 4.日本沖繩縣

987.81 110004981

綠色牢籠
埋藏於沖繩西表島礦坑的台灣記憶

作　　者　黃胤毓
責任編輯　鄭清鴻、張笠
美術編輯　兒日設計、Ancy Pi
資料編集　林玟君
史料翻譯　林玟君
校　　閱　黑木夏兒、林玟君
協　　力　三木健、張偉郎
計畫補助　**國｜藝｜會** NCAF

出 版 者　前衛出版社
　　　　　地址：104056 台北市中山區農安街153號4樓之3
　　　　　電話：02-25865708｜傳真：02-25863758
　　　　　郵撥帳號：05625551
　　　　　購書・業務信箱：a4791@ms15.hinet.net
　　　　　投稿・代理信箱：avanguardbook@gmail.com
　　　　　官方網站：http://www.avanguard.com.tw

出版總監　林文欽
法律顧問　南國春秋法律事務所
經 銷 商　紅螞蟻圖書有限公司
　　　　　地址：114066 台北市內湖區舊宗路二段121巷19號
　　　　　電話：02-27953656｜傳真：02-27954100

出版日期　2021年5月初版一刷
定　　價　新台幣400元

©Avanguard Publishing House 2021
Printed in Taiwan　ISBN 978-957-801-939-3